U0003842

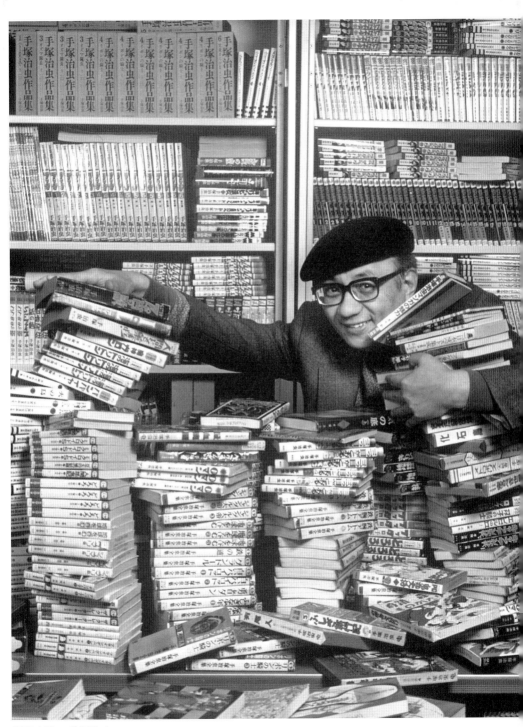

漫畫之神・手塚治虫

撮影／勝山泰佑

手塚番

我曾伺候過漫畫之神

著　佐藤敏章

譯　黃鴻硯

前言

【編按】「手塚番」：曾任手塚治虫責任編輯的榮譽稱號。日文原文中的「番」，有負責特定人物，或是看守、當班的意思。

手塚治虫，幾乎憑一己之力開拓出故事漫畫新天地的天才。即便身爲漫畫之神，他的四周還是有無數的暗中陪跑者，即多位編輯們。流傳至今的「手塚傳說」究竟眞僞如何？爲了解眞相，我試著開始一一探訪「手塚番」們——以上便是這系列訪談刊載在雜誌上時的文案。

不知爲何，手塚治虫老師交稿速度很慢這件事，當年也傳到了我這個來自九州窮鄉僻壤的漫畫少年耳中。我進出版社前，還從某個漫畫家出道前的朋友那裡聽到了一則傳言。有一個「手塚番」等原稿等到天荒地老，結果最後還是趕不上截稿日，於是把老師交到他手中的稿子撕碎，大吼一聲：「已經來不及了啦！」然後辭掉了編輯的工作。

不知是幸還是不幸，我自己並沒有擔任過「手塚番」，不過當我思考現代故事漫畫時須以手塚漫畫為原點，「手塚番」會不會是漫畫家與責編關係（雖然有點極端）的典型呢？

和漫畫家之間有無數的摩擦和糾葛，這讓我突然想到：正如思考現代故事漫畫時須以手塚漫畫為原點，「手塚番」會不會是漫畫家與責編關係（雖然有點極端）的典型呢？

就這樣，我從極為私人的興趣出發，訪問了十三位「手塚番」，以及曾經同時將手塚老師與「手塚番」的身影收進眼底的兩位人士，斷斷續續地將訪談發表於『Big Comic Special 增刊』和『Big Comic 1』上。本書即為上述訪談集結發展而成，並且補上了當初因受限於雜誌篇幅而只得割愛的若干內容，重新構築文章。

編輯這種專業人士之間仍瀰漫著一種職業倫理意識，或者該說是美學意識嗎？那就是，編輯應該要徹底扮演幕後支持者的角色，不可得意洋洋地把作者或作品的圈內情報拿出來談。也有人曾經委婉地拒絕我的採訪邀約：「談論一個我不能反駁的對象又有什麼用呢？」而對於那些接受訪談的「手塚番」，我打從心裡表示感激。他們回應了不死心的我所提出的有點強硬的請求：「漫畫如今已經發展成享譽世界的日本文化了。正因為如此，我們才有必要將那些事蹟流傳下去不是嗎？」手塚老師是個大好人，好到在此不須贅述，不過各位也一樣棒。

■封面・內文照片・插畫協力：手塚製作
■書中『』雙引號爲報章雜誌名；《》雙書名號爲書名。

攝影／勝山泰佑

手塚治虫

昭和三年（1928）生於大阪。醫學博士。昭和二十一年
（1946）以《小馬日記》出道，隔年推出《新寶島》，
大為暢銷。他確立了故事漫畫的表現手法，爾後不僅活
躍於漫畫界，也持續站在動畫界的最前線直至逝世，卒
於平成元年（1989）。代表作有《森林大帝》、《原子
小金剛》、《火之鳥》、《怪醫黑傑克》等，族繁不及
備載。《手塚治虫全集》一共四百集。

扁了神的男人——

志波秀宇

Shiba Hidetaka

手塚番

<div align="center">小學館叢書《桐人傳奇》（小學館）封面</div>

志波秀宇

昭和二十年（1945）生於東京。昭和四十二年
（1967），早稻田大學畢業後進入小學館，擔任『Boy's
Life』、『Big Comic』、『小學六年級』等雜誌的編
輯，後任『Wonder Life』總編輯、漫畫編輯局漫畫
編輯室長。平成十八年（2006），屆齡退休。現爲漫
畫研究家。著有《まんが★漫畫★ MANGA》，另以
北一策名義出版小說《達磨文書》。

── 志波先生，您是哪個大學畢業來著？

志波 早稻田大學，我是漫畫研究社出來的（笑）。

── 那您曾經想要當漫畫家嗎？

志波 有段時間是認真想成為漫畫家呀。小學三年級的時候讀完《原子小金剛》，下定決心一定要成為漫畫家，之後一直都沒捨棄這個夢想。進了公司後也沒捨棄（笑）。我爸呀，以前說過什麼「去早稻田漫研社就能成為漫畫家」之類的蠢話，結果我被他唬住，真的把早稻田當成升學目標。我是早稻田政經學部的，但科系一點都不重要，因為進漫研社才是我的目的。

── 當時的早稻田漫研社怎麼樣？

志波 頗嚴格的呢，有非常囉嗦的學長在。每個月一定要交出一篇作品。

── 是指單格漫畫還是四格漫畫？

志波 當時早稻田漫研社以單格政治諷刺漫畫為主流，所以會指定一個「本月主題」，我也得跟著畫單格漫畫，但我就說我想畫《原子小金剛》那種兒童漫畫，我不要畫這種，要畫故事漫畫。結果一個姓林的四年級老學長就說我來幫你看，並且一直給我一些令人不爽的評語，像是⋯

「什麼啊，你畫的比例都不對，分格手法也還差得遠了。」討厭死了。我大概是很不甘心吧，因爲老學長畫得極好。他電到我連個屁都放不出來咧。

—　他畫的是兒童漫畫吧。

志波　不，真要說的話，算是青春漫畫。真崎守[1]啊、永島慎二[2]啊那一種，因爲好畫。畫的是《原子小金剛》啊、《鐵人28號》那種路線的作品，只是技術不夠好，畫不出來。應該是我大四的時候吧？一個叫久松文雄[3]的人出道了，年紀才十六、七歲，畫得可好了。我那時心想──輸了，我比不上人家。既然都那樣認定了，那去漫畫相關的公司上班會比較好吧。於是我就進了小學館。

—　沒應徵其他出版社嗎？

志波　不，我也寄了求職申請書給虫製作商事。

—　也有寄給『ＣＯＭ*』吧。

志波　我去位於池袋的『ＣＯＭ』編輯部見了一個姓小林的總編，拜託他讓我在那裡工作。結果小林先生問了我的經歷……等，然後說：「基本上我們還是有入社考試，不過你要不要去別家工

作啊。」（笑）

—　當時您跟手塚老師連點頭之交都還不是嗎？

志波　不，見過一次喔。我想應該是大學二年級的時候，我們漫研社總共有七、八個人一起到虫製作拜訪。我只記得自己很感動：那麼偉大的人還那麼低姿態，人也太好了。

—　您進小學館是哪一年來著？

志波　昭和四十二年（1967）。

—　昭和四十二年，那『Big Comic』還沒創刊呢。

志波　還沒。我進了『Boy's Life』。我們那個時代呢，感覺你只要表明希望進哪一個單位，上頭就會把你派過去。我想做漫畫，所以想進當時的第二編輯部。除了我之外，還有一個人想進第二編輯部。結果，我一去第二編輯部才發現，那個人不就是姓林的老學長嗎？他在『少年 Sunday』當編輯。於是我對部長說，我非去『Boy's Life』不可。因為第二編輯部只有『少年 Sunday』和『Boy's Life』。

我認爲手塚老師是神

── 當時是怎麼看待手塚老師呢？

志波 我啊，從懂事以來到大學畢業爲止，都認爲手塚先生是偉大的神。老實說，他當時作品的力度已經開始往下掉。我呢，認爲這錯在編輯。手塚先生依舊才華洋溢。他可是神啊，所以說沒把他的魅力引導出來是編輯不對。好編輯現身的話，他一定能畫出有趣的作品。

── 您是什麼時候調到『Big Comic』的呢？

志波 昭和四十四年（1969），因爲當時決定把月刊『Big Comic』改成雙週刊。

── 當時的『Big Comic』上有手塚老師的連載吧。

志波 創刊號開始就有了，《吞下地球》。

── 您覺得《吞下地球》這部作品如何呢？

志波 手塚先生的作品開頭總是很糟對吧？但《吞下地球》的開頭很棒喔。手塚先生在作品當中畫了裸體女性，讓他決定這麼做的其中一個因素，是『Big Comic』具有青年漫畫誌的屬性。他應

該是第一次畫色色的故事吧，我當時認爲那部作品有無限的未來，一定會變成一部佳作。

—您調到『Big Comic』後負責的第一部作品是什麼？

志波　第一次開編輯會議的時候，他們提出類似「請自我介紹」的要求，然後突然問我：「想當誰的責編？」結果我就回答：「可以的話，我想當手塚老師的責編。」

—啊，正中敵軍下懷（笑）。

志波　我呢，當時覺得，他們不太可能讓跟新進員工差不多菜的人去當手塚老師的責編。

—沒聽說要收手塚老師的原稿有多辛苦嗎？

志波　不，我聽說過，但我心想，反正那只是一種誇張的說法吧」。當然我也知道自己要面對的是一場相當程度的硬仗，也做了心理準備。不過我同時也懷著一個念頭：只要強勢一點工作，問題總會迎刃而解吧，畢竟他是個好人啊。所以我才對他們說：「我想可能沒辦法讓我來做，但我的第一志願是手塚老師。」結果他們說：「喔，來了個好傢伙呢。那你就去當手塚的責編。」（笑）

志波

——後來您就以責編的身分和手塚老師再會了吧。當時感覺如何呢？

手塚老師跟第一次見面時一模一樣，完全沒變。人實在太好了，明明是個大師，但你跟他說的話他似乎都會聽進去，眞是個好人呀。我跟同時期進公司的『少年Sunday』的同事說：「我在當手塚老師的責編喔。」他就回我：「你會死掉的。」我記得我還說：「不會啦。我給他的截稿日都提前了，他大概會拖到那之後，但會在眞正的截稿日前交，所以沒問題啦。」結果只有剛開始的三、四次照我的想法走，後來就⋯⋯

——住下來，連住十八晚之類的⋯⋯

——當時手塚老師手上大約有幾個連載呢？

志波

除了我們的《吞下地球》之外，還有『Play Comic』的短篇漫畫連載《空氣之底》，另外還在『赤旗報』[4] 週日版這個奇怪的地方刊載作品。然後還有『少年King』的《鬼丸大將》、『漫畫Sunday』的《異想天開》。他還會接到其他工作，不過都是單篇完結作品。作品量也減少了。

手塚老師呢，在當時非常想要開拓青年漫畫這個領域，而『Big Comic』標榜「我們製作的漫畫能滿足大人的鑑賞眼光」，因此他在我們這裡的作品放了特別多心思，會以『Big Comic』優先。

像『漫畫Sunday』是每回二十頁的連載，基於印刷台數不是會分成四頁和十六頁嗎？他會先

住下來，連住十八晚之類的⋯⋯

交四頁，畫剩下那十六頁的期間，那四頁會先印好。

── 真是千鈞一髮呢。

志波　最可憐的是『ＣＯＭ』的總編小林先生。就那個啊，我剛剛說我拜託過他讓我進『ＣＯＭ』工作。他就是責編，一路跟著手塚老師，但怎麼等都輪不到他。順位總是排到最後，很悲哀。

志波　他這個人的興趣啊，就是忙碌。一下子就會讓自己愈來愈忙，工作愈接愈多。沒雜誌連載就上電視。事實上呢，會找上他的工作可多了。還有，他還得去電影試映會，必須參加一些會引起討論的活動。

── 工作感覺減少了但畫得還是不怎麼順利，為什麼呢？

志波　說到昭和四十四年（1969），是動畫電影《一千零一夜》上映那年呢。《一千零一夜》呀。正式上映前有個電影院內的試片會，我和手塚老師一同出席。當時『Big Comic』的截稿日已經近在眼前了，但我很清楚他對作品的執著，而且我也想看，就和他一起去了。回程他問我：「志波先生，你覺得如何呢？」他絕對是要我發表辛辣的意見，我清楚得很，但到了這個關頭，我得以自家的截稿日為優先，於是說：「哎呀，很有趣，太棒了。」

結果他說：「開頭的部分我想重畫。」我說：「重畫？可是明天就要上映了啊。我明白您的心情，但總之先完成我們這裡的工作吧。」但他還是說：「我現在就要去重畫。」然後用低於法定標準的時薪雇了一批住工作室附近的集合住宅的家庭主婦。他修改的是群眾的場景，讓群眾往四面八方移動。我看了心想⋯這也太蠢了吧。

── 那『Big Comic』的漫畫趕上截稿日了嗎？

志波 趕上了。他一步也沒離開房間，一直畫。

── 當時手塚番們的狀況如何呢？

志波 在我那個年代，手塚製作位於富士見台站前某棟四層樓建築的三樓。占據一整層樓的公寓內有編輯休息室、臥房、辦公室、助手房，還有手塚老師的房間。編輯休息室內大概都會有四、五家公司的編輯在裡頭住下來。

── 要是一直住下去，加班時間也會增加呢。

志波 加班時間可多了，多得不得了。連住十八天之類的。

—　十八天還真驚人。負責人不跟在旁邊，手塚老師就不畫嗎？

志波　他會丟著配角中的超配角不畫，就是那些「無關緊要的大批無名小卒的臉。然後說，這些還沒搞定所以無法交稿，扯一些「在這邊稍微卡住了」之類的。總之，他一旦把注意力放到你和你負責的作品時，你就一定要在場。他動手前要是還有點時間，編輯不是會想說回家吃個飯嗎？我跟你說，就算你不動聲色地走人，他也知道，就會跟你說：「我想跟你商量作品的事，你卻不在。」你問助手，他們也會說：「老師剛剛確實在找志波先生。」

志波　他很怕寂寞呀，想要別人一直把他放在心上。

—　那是什麼意思？我這麼拚命在畫，既然你是責編就該好好待在我身邊，是嗎？

—　手塚老師會允許編輯涉入作品企畫到什麼程度呢？

志波　他會完全照著自己的想法推動，但又是個內心脆弱的人，所以會找編輯商量。想聽編輯說：「這樣就行了。」就算截稿日在即或天塌下來也一樣，編輯不說好，他就沒辦法畫。他一定會來問你意見。

—　您當了多久的手塚番呢？

志波　從《吞下地球》途中開始，當到《Ｉ・Ｌ》、《桐人傳奇》還差兩、三話完結的時候，兩年半左右。

——那期間印象最深刻的事情是？

無法忘懷的萬博首日

志波　大阪萬博的時候，應該是昭和四十五年（1970）吧。漫畫家協會和大阪萬博搭上線，而手塚老師成了展覽籌備委員。於是呢，我和手塚老師跑了三趟大阪，第一次是事前會議。我和手塚老師約好說他要在大阪畫分格草稿※，就跟著他去了。結果呢，手塚老師在大阪逃跑了。這一次雖然慢交了一點，但總算是沒開天窗。第二次是我無法忘懷的萬博首日。分格草稿畫到一半，手塚老師放話說他非得出門開會了。雖然說三十分鐘後回來，但他之前可是逃跑過一次呢。「我絕對不會讓你出門一步。」我這樣說，並張開雙手擋在手塚老師面前。在大阪一家旅館的二樓樓梯口，背對樓梯。我的態度也變得有點強硬，對他說：「要出去的話，先把我們家的稿子畫完再說。」然後稍微往他的方向逼近，結果手塚老師為了防衛，突然伸出手打到我，打得我咚咚咚咚地一路滾到一樓的樓梯平台。那時我已經連續熬夜好幾天，又氣個半

死，於是飛快地衝上樓梯，一把抓住手塚老師的領口。由於我整個人在勢頭上，手塚老師感覺像是軟弱無力地倒了下去。不知怎麼地，我就騎到手塚老師身上了。然後呢，我忍不住出手揉了他。

—

志波　咦？揉了他？

—

志波　那是衝動所致啦，衝動。我沒有使力喔。順勢變成那樣的。

—

志波　我一聲不吭地從手塚老師的身上退開。啊，助手也在旁邊看著呢。

……

—

志波　他帶了助手嗎？

—

志波　對，第二趟和第三趟帶了助手。

—

志波　助手有什麼反應？

—

志波　每——個人都默不作聲。

志波　他抓起旅館的電話話筒，打電話到小學館說：「我找『Big Comic』的總編輯，麻煩了。」聲音宏亮到整家旅館都聽得到呢。我心想，哎，看來我已經不行了，搞不好會被開除。我不知道他們在談什麼。後來，手塚老師陷入沉默，然後就回自己房間了。我呢，不知該如何是好。助手也不想和這件事扯上關係，所以都不說話。我感覺就像一個人被遺留在那裡。想了老半天，覺得還是只能打電話給總編道歉了。於是我用旅館外頭的公用電話打到編輯部，沒想到總編問我：「發生什麼事了？」「呃，就有些狀況……」「剛剛手塚先生呢，突然要我把責編換掉，我還不如跟你斷絕合作。他就不說話了喔。我只聽他說了這些。」哎呀，我心想，這下欠總編人情了。不過呢，總編要是在現場的話一定會說：「你被開除了。」

—　那老師呢？

志波　稿子後來如何了？

—　後來手塚老師拚命畫，基本上進展到用沾水筆畫框線的階段了。不過他帶去的助手沒辦法做更多，只能弄弄畫框線、塗黑之類的簡單作業。然後呢，手塚老師就消失了。他畫到那個階段後就不知道跑哪去了。

—　這次就擋不下他了呢。那後來怎麼辦？

志波　我把原稿蒐集起來，帶回東京了。

—　咦？沒知會手塚老師？

志波　沒知會手塚老師。我回來之後集合了留在東京的主力助手，想讓當中的組長接著畫下去。因為稿子上已經畫了不少人物的草圖。

—　助手組長沒出手吧？

志波　沒呀。鬧著鬧著，手塚老師就回來了，搭我下一班飛機。他應該要再住一晚的。

—　那他有沒有繼續畫？

志波　有。臭著臉，一句話都不說。畫完交給我的時候也沒說話。

—　呼……

志波　然後呢，我們下次見面的時候，都表現得像是什麼都沒發生過。

—　啊，我很懂那種感覺。不過後來手塚老師和志波先生的關係如何呢？

志波　一直都很好喔。我從『Big Comic』調到學年雜誌後，手塚老師仍會在半夜打電話給我，也因為我們住得很近就是了。打來就說「現在有幾個編輯起爭執了，請過來一趟」之類的。我心想，誰管你啊，但還是去了手塚製作。

—　志波先生很喜歡手塚老師呢。

志波　當然喜歡啊。

—　真是不可思議。每次都因為拖稿問題被他搞得兵荒馬亂，卻還是喜歡那個作者，到底是怎樣啊？對於志波先生這個責編而言，手塚老師的魅力是什麼？

志波　還是要說他的魅力在於作品擁有的力量吧。還有催生那種作品的能力。就責編與作者之間的關係而言，確實是糟到不能再糟，真的是糟透了。但他的作品、他催生那類作品的能力，是如假包換的神級，壓倒性的神級。豈有此理的神。

—　那指的是，在他身旁一起工作才能見識到的部分嗎？

志波　對，在他身旁才會見識到的部分。比方說，《桐人傳奇》好了。明明開會都不知開幾百次了，

他親手將連載第一話交給我時，我還是興奮難耐。

——當第一個見證神之美技的人，可說是蒙受恩惠呢。

※『ＣＯＭ』，昭和四十一年（1966）十二月創刊的「手塚治虫漫畫誌」，設定上是獻給漫畫菁英的漫畫專門雜誌。其視為畢生志業的《火之鳥》在此連載，許多新人由此發跡。

※ 分格草稿（name，日文為「ネーム」），分格與台詞構成的草稿，或指台詞本身。

譯注

1　眞崎守，漫畫家。於劇畫雜誌《街》出道，但漫畫家之路並不順遂，一度轉而任職於虫製作，離職後開始於青年劇畫雜誌發表作品，聚焦學生運動的青春漫畫為其代表路線。

2　永島愼二，漫畫家。曾於『ＣＯＭ』和『ＧＡＲＯ』兩本實驗性較濃厚的雜誌發表作品，人稱青年漫畫敎祖。曾以漫畫揭露業界黑暗面，也曾以自身流連新宿的經驗創作《瘋癲族》。

3　久松文雄，漫畫家。高中畢業後上京成為手塚治虫助手，近年作品以歷史漫畫為主。

4　『赤旗報』，日本共產黨發行的機關報。

2

見證神之孤影的男人——

黑川拓二

Kurokawa Takuji

手塚番

手塚治虫傑作選集 《諾曼王子》 （秋田書店）封面

黑川拓二

昭和十五年（1940）生於廣島。昭和四十年（1965）
早稻田大學畢業，隔年進入少年畫報社。曾任
『Young King』、『Young Comic』編輯，後就任『少
年 King』總編輯。調職到出版部後，於平成十二年
（2000）屆齡退休。

— 黑川先生，您大學畢業後就立刻進了少年畫報社嗎？

黑川　不，其實我一開始是想當記者。然後呢，考了幾家報社筆試，全部被刷掉。畢業後，爸媽給我的經濟援助也斷了。總之不先找個工作不行，所以我就進了一家叫日通商事的公司，在損害保險部門做行政工作，九點到五點，整整八個小時被綁在辦公桌前面，痛苦到不行（笑）。我做了一年，實在是無法適應，就跟主管說：「請讓我做到這個月。」我經常遲到，所以對方也覺得我很不適合幹這一行吧。他很乾脆地答應我，還說：「要辭職的話，辭職日不要寫三月二十日，寫四月一日吧。」這樣我就可以多領一個月的薪水。

— 真好心的公司呢。

黑川　那時代很悠哉啊。辭掉工作後我就去了就業服務處，對方問我希望做什麼工作，我說就算進不了報社，還是想做跟文字相關的工作。剛好那時候清水書院和少年畫報社都發了徵才資訊過去，窗口就對我說：「我幫你介紹，請你一定要去那兩家公司的其中一家拜訪，不然會領不到失業給付。」清水書院是出什麼字典之類的地方，感覺很緊繃，而少年畫報社還可以吧⋯⋯當時的想法是這樣。

— 小時候會讀『少年畫報』嗎？

黑川　不會。那個時代的爸媽還不怎麼會買少年雜誌給小孩，而且我喜歡的是『少年』。手塚治虫老師的《原子小金剛》起先以《原子大使》（アトム大使）的名義在『少年』連載，剛開始連載那陣子我還會請爸媽買『少年』給我。我班上有朋友家裡訂『少年畫報』，我會拿『少年』和他交換看，但對『少年畫報』的內容實在沒什麼印象呢。

——　您從那時就是手塚老師的書迷了嗎？

黑川　那時的少年雜誌不只會刊漫畫，也有圖畫故事（絵物語）、小說對吧。我反而比較喜歡圖畫故事，喜愛的是山川惣治[1]、小松崎茂[2]那類作者。

——　後來，您就去了一趟少年畫報社。

黑川　我把自己的經歷說給接待我的人事聽，對方說：「應屆畢業生的入社筆試會在八月舉行，你也一起考吧。」

——　入社筆試很辛苦嗎？

黑川　沒那種印象呢。最後一關社長面試時，我一個人被叫進社長室。坐在裡頭的是上一任社長今井堅，他知道我不是應屆畢業的求職者，一開口就問：「什麼時候可以開始來上班？」我答…

「隨時都可以。」他就說：「那九月一號開始來。」

黑川　對於現在求職困難的年輕人來說，聽起來像在做夢呢。

——　繼『少年 Magazine』、『少年 Sunday』之後，他們又在昭和三十八年（1963）創了『少年 King』，大概是亟需人力來救火吧。

黑川　您在『少年 King』最早負責的部分是？

——　當時編輯部應該是有二十二、三個人吧，這些人分成漫畫組、彩色卷頭插畫組、文字組三個組，而我被分配到漫畫組去，最早負責的作者是桑田次郎[3]先生。嗯，那時是完全搞不清楚狀況的新人，才分配資深作者給我。當時畫的應該是平井和正[4]先生編劇的《超人衛力德》（エリート）完結後的……《蝙蝠俠》吧。開會的時候總是愉快得不得了，讓我覺得，哎呀，這份工作多棒啊。

黑川　您是什麼時候開始當手塚番的呢？

——　進公司第二年左右吧。總編問我：「我們再來要開手塚老師的新連載，你要當責編嗎？」

——　出招了（笑）！

黑川　一聽到手塚番，大家基本上都會畏怯。應該是因為種種緣故，那個苦差事才掉到我頭上吧。

我當然聽說過傳言囉。什麼交稿很慢啊，不看著他人就會消失啊，大半夜還要人出門買雜七雜八的東西……等等。但我並沒有把事情看得太嚴重呢，我的想法是，「哎，總會有辦法的」……因為我本質上是個樂觀的人呀。再說，對方可是漫畫之神。得知能當他的責編，我最先感受到的是喜悅。

公開募集新連載標題

——　《諾曼王子》在昭和四十三年（1968）四月二十八日發行的那期展開連載對吧。三十八年（1963）八月創刊以來，『少年King』有將近五年的時間沒有半個手塚老師的連載，說來還真不可思議呢。

黑川　不，我們一直跟他保持著聯絡。編輯部認為，若要與較早發行的『少年Magazine』和『少年Sunday』競爭，持續待在第一線的話，手塚作品對我們來說是不可或缺的，這個方針在當時就確立了。不過，他已經在我們的姊妹誌『少年畫報』上畫《融岩大使》了。

——　聽說《諾曼王子》這個標題是公開募集到的？

黑川　開始連載的四個星期前，我們用雙色卷頭插畫頁的最後一頁公開募集標題。那時先請老師畫了所有主要角色。嗯，除了預告之外，也想順便製造話題。

——　多少人投稿啊？

黑川　來了一千張左右的明信片吧，我們帶到老師的工作室去，請他趁工作的空檔看。老師咻咻咻地翻看，最後遞了一張給我：「啊，黑川先生，就這個了。」上頭寫著英文標題「NOMAN」，印象中是一個國二女生寄來的。老師腦海中已經有好幾個候補標題，而「NOMAN」大概正是其中一個吧。他改用片假名標為「ノーマン」。獲選者可以得到老師的簽名板當作禮物，當時老師有很多女性書迷喔。

——　連載狀況一如料想得辛苦吧？

黑川　我去了他的工作室，發現他整個人充滿殺氣，想說這下糟糕了，沒想到早早就遞給我幾張開頭彩稿，上頭的畫都很完整的那種，大概是因為這是新連載第一話吧。一副「不要讓其他人知道喔」的模樣。哎呀，真是誠惶誠恐呢。不過也就只有那次了。接下來要拿活版印刷稿時，地獄就開始了（笑）。

—　讀者對《諾曼王子》的反應如何？

黑川　當時有望月三起也[5]的《祕密偵探 JA》，不久後梶原一騎[6]和永島慎二的《柔道一直線》、藤子不二雄Ⓐ[7]的《怪物王子》都開始連載了對吧。《諾曼王子》雖然不是最受歡迎的作品，但也有前三強。我認為《諾曼王子》是手塚老師嘔心瀝血的作品喔。畢竟我現在回頭重讀還會有新發現呢，當年當責編時被截稿日追著跑因而沒注意到的地方。

—　當時的工作是怎麼安排的？

黑川　基本上，每週二，手塚番都會聚集在一起，在經紀人的主持下安排這一週的截稿順序。但那只是一種儀式，說穿了是圍攻經紀人大會（笑）。當時他有三個週刊連載。連載《蒐集人種》的『漫畫 Sunday』在星期一出刊，連載《多羅羅》的『少年 Sunday』和連載《諾曼王子》的『少年 King』在星期三出刊。這三部作品的截稿日幾乎都會重疊。我從星期三開始就會在老師的工作室住下來，星期三、四就算對他說什麼「本週請優先畫完我們的作品」，彼此內心都還有餘裕，不過一到星期五，氣氛就會頓時變得很緊繃。大家基本上說好了，晚上十二點一到，不管發生什麼事，他都要放下『漫畫 Sunday』的稿子。因此頁數短少的情況相當多呢。老師有時候還會忍不住說⋯「再給我三十分鐘，這樣就可以多畫一頁出來。」等。

——

星期一上市對吧？交稿是星期五晚上十二點啊？慘烈到令人難以置信的進度安排呢。

黑川

在那之後才輪到『少年Sunday』同步進行，因此他最後衝刺前是有些進度的。有時候，不管再怎麼等等都等不到『少年King』的分格草稿，結果『少年Sunday』那邊墨線上完的原稿卻一張接著一張出來。他的助手分爲「Sunday組」和「King組」，所以一目瞭然。我們這邊進度零，那邊卻完成八成左右了。

我終於忍無可忍，跑向老師房間，打開門，大聲問：「請問我們的稿子如何了？」老師正趴伏著，將枕頭抵住下巴工作，聽了我這麼說竟然惱羞成怒：「這話你昨天說過了！」他把枕頭扔向我，咚的一聲，然後叫須崎先生（手塚製作的司機）過來，搭車出門了。而我維持著接住躲避球的姿勢，心想：「哎，讓他生氣了。這下稿子要開天窗了。」因爲我還不習慣呢。

我打電話給總編，和他爲了大小事爭執不休，結果陪責編一起守在工作室的『少年Sunday』副總編樺島先生說：「枕頭還好啦，他可是拿墨汁砸我額頭呢。」

——

啊哈哈……

黑川

不久後須崎先生回來了，說：「我在石神井公園放他下車，他要我兩個小時後回去接他。」

我立刻就想通了：「啊，他是爲了在公園長椅上小睡才出門的。」兩個小時後老師回來了，什麼也沒說，咻地衝上樓梯，進入房間，接連不斷畫出我們這邊的分格草稿，反而是畫到一

半被擱置『少年 Sunday』他們開始緊張了（笑）。

—— 他兩邊都有順利完成嗎？

黑川 有的。『少年 Sunday』的稿子在星期六傍晚完成，我們的在晚上十二點。『少年 Sunday』的印刷量比較多，所以優先處理。

—— 下一部作品就是《鬼丸大將》了……

黑川 《鬼丸大將》我到現在都覺得有遺憾呢。總編無論如何都想在昭和四十四年（1969）的新年一號開手塚老師的新連載，而我很反對。老師也對我說：「小黑，我一定會畫，再給我一點時間。」結果還是在準備不足的情況下趕鴨子上架了。現在重讀，還是有些不滿呢。總之，由他提案、構思、擔任總指揮的動畫電影《一千零一夜》實在耗去他太多時間了。那一年的工作狀況慘兮兮的。

有所謂的「手塚時間」喔

—— 也就是說，比《諾曼王子》的時候還慘？

黑川　還慘，更慘。不過我也習慣了呢。應該是截稿日和『少年 Book』的《狼人傳說「第二部」》重疊的那陣子吧？連我們的稿子在內，他兩天內得畫五十張原稿。手塚老師於是把所有助手都召集過來，像小金剛那樣張開雙手問候大家：「這些全部要在兩天內完成，大家加油吧！」

他上墨線的速度可快了，完成一張後眼睛也不會離開桌面，直接把原稿遞向肩後方，唰，然後放手，啪。老師的原稿用紙很薄對吧，它會在空中飄啊飄的，一旁等待的助手組長就上前捏住邊緣，飛快地分配工作給各有所長的助手，這個給你，這個給他，完稿則由我收下，用膠帶貼好。感覺自己像是變成了手塚劇場的其中一個配角呢（笑）。

——　上墨線時，一張原稿停留在手塚老師手上的時間是三十分鐘左右嗎？

黑川　不，是十五分鐘。

——　那真是快到不行呢。

黑川　手塚老師有所謂的「手塚時間」啊。他的時間有別於日常節奏，只要集中注意力，一小時實質上會變成兩小時，甚至三小時。知道這件事後，情況再怎麼急迫我也不會慌了。因為他不會開天窗。簡單說，只要別讓他溜走就行了。我在那時候學會了站著睡覺呢。有一次，我站著睡還是沒用，手塚老師還是跑了，趁著下午我突然鬆懈的瞬間。我想他一定在家裡，就騎

腳踏車過去，問師母：「老師回來了嗎？」她說：「剛剛上樓進寢室了。」取得師母同意後，我上二樓，站在他寢室門前。正當我猶豫不知該不該敲門時，呃，原稿就沙一聲從門下方出現了。他應該是聽到我跟師母在玄關的對話了吧。這種時刻真是令人開心得不得了了，該說是手塚番的福報嗎？

黑川 我好像懂您的心情。

—

最慘烈的時候，會有好幾個校稿完的編輯同事來打氣，製版公司的人也在現場等待，而老師呢，已經連續熬夜三天，意識朦朧了。他把我叫過去說：「你拿張椅子坐我隔壁，我快睡著的時候就出聲叫我。」於是我就拿張椅子到老師隔壁，反著放，雙手盤起擺在椅背上就座，老師一打瞌睡我就發出「喝！」一聲，一打瞌睡就「喝！」簡直像在搗麻糬呢。我自己也熬夜三天左右了，所以喊著喊著，一不小心也睡著了。我驚醒時，老師笑咪咪的，其他人都不在了。我連忙問：「我們家的稿子還好嗎？」他說：「剛剛已經收走囉。」這種時候他總是莫名地好聲好氣。

黑川 聽起來，您好像很享受跟手塚老師一起處於極限狀態耶（笑）。

—

哎，搞不好內心有某個部分覺得很好玩呢。一旦進入極限狀態，從手塚老師到其他人的本性

都會如實地浮現。

——

不過工作安排方面，製版師傅就先不說了，爲分格草稿製作照相打字※的操作員呢？總不能讓他也在那邊待命吧？在星期六晚上若要變更分格草稿，他會怎麼做啊？用手寫？

黑川

那個啊，老師會說：「啊，沒關係。」然後將不採用的分格草稿的照相打字一行一行剪下來，說：「來，用這個和這個。」就這樣製作出新的分格草稿。照相打字的切口可漂亮了，普通程度的編輯根本比不上他。

——

他果然是神呢。

黑川

有一次不管怎麼趕都來不及，於是請他口述分格草稿給我們聽。按照他的話分行、決定字體和文字級數（文字的大小）所製作出的照相打字，貼到原稿上完全不會出錯，全部都對得上，可厲害了。

——

呼……星期三開始跟在他身旁，星期六深夜原稿完成。星期天天亮前完成最終校稿，交給印刷廠。星期一要做什麼呢？

黑川

開編輯會議。還有，提前進行的拼版也要進稿。我們公司的手塚番不會擔任其他連載的責編，

不過偶爾還是要負責某些單篇完結作品，相關準備工作也要做。

——那麼，手塚番待在手塚製作的時間比待在編輯部還長對吧？

黑川　對，因為幾乎不進公司。我的編輯魂可說是在手塚製作養成的。

——當手塚番有什麼訣竅嗎？

黑川　有嗎……不過呢，做這份工作，反而不能想太遠、做周全的準備，不能想說「他這樣講我就要這樣做」之類的。你要是應對得太泰然自若，老師就會覺得……「什麼嘛。」老師在這方面簡直像個小朋友。你要表現出「咦？怎麼辦，真傷腦筋呀！」的樣子，老師似乎才會覺得好。在每個當下都用最順其自然的方式處理，對老師而言才是最好的。

——《鬼丸大將》之後的《阿波羅之歌》呢？

黑川　不是我負責的。那時我成了平田弘史[8]《弓道士魂》的連載責編，卸下了手塚番的工作。因為我無法同時應對兩個會拖稿的作者。

漫畫之神突然落單之時

黑川先生擔任手塚番的時間是昭和四十三到四十五年（1968-1970），大約兩年的時間。拿手塚老師的作品表來對照一下，會發現這期間他的連載除了上述三個週刊連載之外，還有四個月刊連載，再加上學年誌的話總數還會翻倍，另外還有報紙連載、單篇完結作品，聽了令人快昏倒的工作量呢。

黑川　這還只有漫畫。另外還有動畫方面的工作，他還擔任萬博的參展委員。

—　非常大的工作量，但由神人經手總會有辦法擺平呢。而「設法擺平」也是手塚番的工作之一。

黑川　……

—　現在回想擔任手塚番的時期，有什麼感慨嗎？

黑川　回顧我的編輯生涯，最歷歷在目的還是那個時代的回憶呢。我甚至覺得，那段時期總結了我的編輯生涯。我之所以能跌跌撞撞地做這份工作到屆齡退休，根本原因應該就是曾擔任手塚番的經驗與自豪吧。老師雖然工作行程滿到不能再滿，身邊總是圍了一大票人，他有時候還是會突然落單唷。我會挑那個時間去見他，那正好是早報送來的時間。老師會杵在那邊，雙手攤開報紙，斜斜閱讀上頭的文字。稿子交了，助手也回去了，他待在沒有其他人在的工作室內。我要是進去，老師就會像吃了一驚似地說：「哎唷，小黑，怎麼啦？」老師在那種時

——

刻的身影散發著某種強烈的寂寥，我永生難忘呢。

我開始羨慕起黑川先生了（笑）。

※

照相打字，指將文字用感光片或相紙沖出來，將相紙上的文字割開後，貼到漫畫分鏡草稿上的指定對話框內，作為印刷製版用。更早以前也會排活字來印漫畫內的文字。如今隨著數位化作業方式的普及，用照相打字來排版也愈來愈少了。

譯注

1 山川惣治，戰前為紙芝居創作者，戰後不久製作的紙芝居《少年王者》引起小學館第二代社長注意，以圖畫故事形式出版，引起旋風。

2 小松崎茂，畫家、插畫家，以空想科學插畫聞名。

3 桑田次郎，漫畫家，代表作為《月光假面》，執筆《8號超人》期間因違反槍刀法遭到逮捕，連載中止。

4 平井和正，科幻小說家，他擔任原作的《8號超人》也曾動畫化，成為《原子小金剛》同時期的人氣作品。

5 望月三起也，漫畫家。擅長動作類型漫畫，《祕密偵探 JA》堪稱是日本版的007。

6 梶原一騎，小說家、漫畫編劇。代表作有《巨人之星》、《小拳王》（高森朝雄名義）。

7 藤子不二雄Ⓐ，創作組合「藤子不二雄」拆夥後，安孫子素雄所使用的筆名。作品有《忍者哈特利》、《漫畫道》等等。

8 平田弘史，漫畫家，以歷史劇畫廣為人知，曾以毛筆為《阿基拉》在內的許多作品題字。

3

與神一同隱遁的男人——

新井善久

Arai Yoshihisa

手塚番

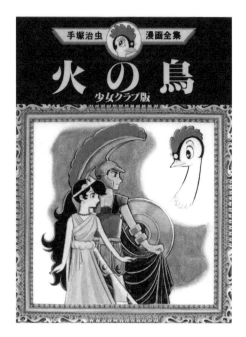

手塚治虫漫畫全集《火之鳥》（講談社）封面

新井善久

昭和十年（1935）生於群馬，中央大學輟學。昭和
三十一年（1956）進入講談社，於同年被分配到『少
女 Club』編輯部，而後陸續就任『Nakayoshi』、『少
女 Friend』、『別冊少女 Friend』、『迪士尼樂園』雜
誌總編輯。平成八年（1996）屆齡退休，現爲講談社
社友會顧問。

—　您進入講談社後最先被分派到哪一個部門？

新井　進了繪本出版部門呢。「講談社的繪本」有悠久的歷史，許多厲害的畫家老師都曾和我們合作出書。當時，我的工作內容是每個月拜訪樺島勝一[1]、梁川剛一[2]，還有加藤 Masao[3] 等大名鼎鼎的畫家，從他們手中接過一、兩張畫作，非常悠哉。真是進了一家很涼的好公司呢——我邊工作邊這樣想，結果做著做著，昭和三十一年（1956）就被『少女 Club』編輯部拉過去了。

—　不過這項人事異動是有內幕的。我有個前輩姓丸山，在『少女 Club』工作。

新井　丸山昭先生。後來成為『少女 Club』總編輯，培育常盤莊的新人漫畫家們。

—　對。那位丸山先生是手塚治虫老師《緞帶騎士》的責任編輯，和他合作期間當然吃了很多苦囉。然後呢，《緞帶騎士》完結後，他想找更年輕、更有活力的人來當手塚老師新連載的責編，結果就找上了我。因為當時我才二十一歲。

新井　哇，很年輕呢。

—　調職當天，總編伊藤俊郎先生對我說：「現在開始，手塚治虫老師的新連載《火之鳥》由你負責。」然後，笑咪咪的丸山先生突然就把我帶去並木 House 了。

　　他搬離常盤莊後的下一個住處，都電鬼子母神前的⋯⋯

——

新井　對，在那裡和手塚老師打了招呼。他們正好在開那個月的交稿順序會議呢。後來他說：「你們家的稿子排第三。」我回他：「請多指教。」就準備回去了。結果丸山先生說：「你不用回去了。窩下來催稿的編輯如果只有兩個，其中一個因故離席時，剩下的一個人有可能會把手塚老師帶到別的地方去。你現在開始就住下來。」他還說：「他大概三天會完成一篇作品，所以你住個十天就可以拿到我們的稿子，到時候再回公司。」我就這樣住下來了。

——

新井　並木 House 的房間似乎很小。老師工作時，大概有幾個人在那裡呢？

——

新井　六疊大的房間內有三個助手左右，加上手塚老師就是四個人。編輯呢，最少也有兩、三個。

——

新井　六張榻榻米，七個人！

——

　　腳根本不能伸直啊。只能靠著牆，抱著自己的膝蓋。當時那裡也沒有電視，看書看著看著會膩，只能什麼都不想，放空腦袋了。然後呢，吃飯時間一到，手塚老師就會問：「要吃啥？」大家說：「豬排丼。」那就叫外送的豬排丼。吃完豬排丼之後，晚上也一——直抱著膝蓋窩在那裡。有夠蠢。

— 說到交稿順序會議，我想他當時的連載應該有十個左右，原則上應如何排序呢？

新井 根據雜誌出刊日排序。給幼兒看的雜誌比較早上市，然後應該是給小男孩和小女孩看的，『Nakayoshi』之類的，接著輪到『少年 Club』、『少女 Club』、『少年』、『少年 Book』、『少女 Book』那些。

— 當時月刊連載一話大都是八頁或七頁對吧，而手塚老師分配到的彩頁也多。從畫分格草稿開始算，假設完成一篇稿子要三天好了，以常識推估，畫個十篇就排滿一個月的行程了呀。他卻還有附錄、單篇完結作品等等，總之就是硬塞進行程表嗎？

對，如果都照預定走就沒問題。手塚老師會在名曲喫茶[4] 畫分格草稿，有時候兩個小時就完成了，有時也會花上六個小時。再說，手塚老師在體力充足的時候畫圖也畫比較快喔，而隨著體力漸漸消耗，速度也會慢下來。前面的稿子如果花太多時間，接下來就會有人的進度受波及。大家都覺得拖到自己的稿子就慘了，所以都會變得很拚命，有的人還會說什麼「手塚老師，我知道有家旅館環境很好，去那裡工作會比較順吧」之類的，咻一下就把人帶走了，這樣自家稿子才不會開天窗。他們的想法就是別人開天窗沒差（笑）。

— 不過，基本上會尊重預先決定好的順序？

新井　會。不過呢，只要有誰背棄約定，之後就會一片混亂。而最大規模的一次就是大家都知道的「九州逃亡事件」。

——　啊，神的大逃亡！

漫畫之神，史無前例的九州大逃亡！

新井　光文社的『少年』有個編輯叫桑田裕，他臨時希望《原子小金剛》加入彩頁。如果照正規方式走，他的要求不會被排入工作行程中，因為彩頁的截稿日總是比較早。於是呢，當手塚老師說他有事要回寶塚一趟的時候，對方就說那我幫您訂京都的旅館，請您在那裡畫，然後就把人帶走了。

——　您在哪個階段發現手塚老師不見了？

新井　當時我們預定出版六十四頁的附錄別冊，所以我在前一個月的工作告一段落後前去拜訪。當然囉，交稿順序會議已經開過了，而我的順序排得有點後面。六十四頁附錄別冊是有點累人的量，所以我想上門打聲招呼，拜託他務必別開天窗，結果到了才發現人不見了呀。我和丸

山先生兩個人啞口無言，後來才聽說似乎有誰把他帶走了。我們向老師的老家打聽，結果他們說老師沒回家。我才靈機一動⋯⋯等等，仔細想想，『少年』的桑田先生說過要老師加彩頁之類的。他會不會要老師畫彩頁，就把他帶到別的地方去了？我一開始以為他們在東京都內，把心中鎖定的旅館或飯店全找了一遍，結果沒找到。

――

這下傷腦筋了（笑）。

新井　當時講談社和出版『少年』的光文社在同一棟大樓，我們的編輯部在三樓，光文社在五樓。然後呢，一樓有個郵件部，我們兩邊的信件都是在這裡收的。這時丸山先生說：「我們緊盯著寄來的東西，搞不好會發現掛號郵寄的原稿。」

――

哇，很棒的著眼點呢。

新井　然後我們就決定要緊迫盯人了，從早上就守著，守到第二天左右，掛號來了。把信封翻過來一看，上頭寫著京都的旅館名字。上面的人立刻預付了出差費，要我馬上衝過去，我就衝了。當時是搭夜行列車，傍晚上車，早上抵達京都，然後去找那家旅館。我嘴巴上問「請問有空房嗎」，走入鎖定的旅館，結果發現從深處迎面而來的不就是桑田先生嘛。

—

時機真巧！

新井

我說：「桑田先生，這樣太過分了吧。」他回我：「你怎麼在這裡？你怎麼知道的？」不，當時不能說我們是看掛號信才知道的，所以我回他：「一查就知道是桑田先生幹的好事啦，全都露餡了。」結果他說：「既然被逮個正著，那也沒辦法了。我們家的稿子剛好畫完了，老師就交給你吧。接著請他畫你們家的稿子吧。」然後就回東京了。

—

不知道該開心還是不該開心呢。

新井

接著我問手塚老師：「怎麼辦？要回東京嗎？」他說：「不，我要去寶塚辦事。」總之先去了寶塚。隔天早上我對他說：「那我們回東京吧。」他答：「不，那個啊，我在《西日本新聞》的圖畫故事連載《黃金行李箱》快開天窗了，對方要我露個臉，在那邊積一些稿子，所以我們去九州吧。」沒辦法，我也只好說：「既然您這麼說，我們就去吧。」就這樣上了飛機。

—

哇，離東京愈來愈遠了（笑）。

新井

我們從伊丹飛板付，到的時候，《西日本新聞》的接機人馬已經到了，說他們準備了一家叫「清風苑」的旅館。那家旅館很棒呢。對方帶我們進去，然後手塚老師在那裡咻咻咻地畫了四篇左右。不過已經耗了相當多的時間，他先是被桑田先生逮到，去了京都，然後又去了寶

塚，才來到九州。後來手塚老師說：「回東京太浪費時間了，我之後在這裡繼續畫。」那時，講談社內部也亂成一團呢，大家都說新井消失了。『Nakayoshi』完稿順序排在『少女Club』之前，他們的總編也跑上門來斥責我們的總編。

新井　　在昭和三十二年（1957）二月的這個關頭上，手塚老師的十個連載當中有四個刊在講談社的雜誌上呢。

我連絡丸山先生，說我現在在福岡一家叫「清風苑」的旅館，結果他說：「我要是再不向公司內部交代，下場會很慘，所以我要招了喔。」我把這件事告訴手塚老師，而他說：「不，只讓講談社的人知道會出問題。」

——　　說得也是呢。

新井　　我說：「如果告訴其他公司，大家會圍毆我的啊。」老師還是說沒辦法，就告訴每家公司吧。

他自己打電話，說他人在九州做《西日本新聞》的工作，沒辦法回去，會待在這邊畫。清風苑是一家高級旅館，因此《西日本新聞》的人也覺得一大票編輯跑過來可能對旅館不太好，就把老師帶到另一家叫「待月」的旅館去。我們在那裡嚴陣以待，後來編輯們就來了，吵吵嚷嚷的。趕過來的這票人有七、八個，質問我在搞什麼。真虧他們沒揍我呢。

—

新井　沒被扁啊（笑）。

新井　大家都是紳士呢，沒使用暴力。接下來，大家在旅館內又開了交稿順序會議，都已經偏移原定進度那麼多了，也只能重新開始了。「Nakyoshi」的稿子，其他的每一家都要等不了三天，所以都要老師兩天半完稿。然後呢，為了懲罰我將老師帶出工作室，大家把我們家的稿子順位往後推，到最後都沒排入進度內呢。結果手塚老師說：「你都一路跟到九州來了，如果讓你們家那六十四頁的稿子開天窗就太不好意思了。我會找個時機對其他人打迷糊仗，把你的工作排進來。等我一下。」他等於是同時畫好幾份稿子啊。畫別人的稿子時找空檔撇幾下我們的稿子，不過只有草稿的程度。

——令人膽顫心驚呢。

請石森先生和赤塚先生待命

新井　然後呢，當時已經有航空信這種寄件方式了。手塚老師知道這點，便要我用航空信寄出稿子，說這樣比較快。他說：「不好意思，我沒有時間上墨線，找別人來做吧。」於是我連絡丸山先生，得到的回覆是：「那我請石森章太郎（後改筆名為石之森章太郎5）和赤塚不二夫6在

講談社別館待命，你把稿子寄到那裡吧。」每收十到二十頁就寄一次，請東京的人馬上墨線，再完稿。

――也就是說，以雜誌附錄的形式推出時，裡頭沒有任何手塚老師的筆跡。他一頁也沒畫。

新井　手塚老師不管碰到什麼狀況，至少會上人物臉孔的墨線，但那本別冊他連臉都沒有經手。不，也許至少有畫主角的臉吧。當時的附錄別冊如果還在的話，看一眼就知道答案了。

――我現在看復刻版，發現只有四十八頁。

新井　啊，這樣啊，那四十八頁就結束啦。我記錯了吧。

――不，當初可能是請他畫六十四頁吧。

新井　這樣啊，終究趕不上截稿日，所以刪減頁數了。

――現在留下來的稿子是全部重畫的嗎？我是說復刻版。

新井　重畫的吧？你現在手邊有嗎？讓我看一下。啊，重畫過呢，加筆不少。當時經常會這樣呢。那個人非常愛惡作劇，比方說他曾在獻給埃及神明的供品中畫了保險套。一大堆，堆成一個

祭壇。我問他：「老師，這是什麼？」他放聲大笑：「你知道吧？一眼就看得出來吧。」我還回他什麼：「我知道，但會用這麼多嗎？」後來出單行本時，祭壇上那滿出來的一大堆保險套都不見了。

新井 在少女雜誌上畫保險套啊。

—— 在最早的原稿上還會畫責編的似顏繪啊、補丁葫蘆等等，許多奇怪的東西。但後來要集結成單行本時又會改掉。

新井 呃，聽說在九州的時候，還把高井研一郎[7]、松本零士[8]等人叫去當助手，他們沒有經手新井先生負責的稿子嗎？

新井 我負責的稿子都寄到東京了，所以他們碰不到。

—— 新井先生，到最後您離開東京多久啊？

新井 呃，將近一個月呢。

—— 咦——公司預支一次出差費根本不夠吧？

新井　嗯，所以經理後來大罵我一頓。我回去之後，他對我說：「怎麼花那麼多錢啊！」手塚老師確實要我跟他一起去，但住宿費和機票錢我們都是分開結算的。我不記得花了多少錢，反正印象中是非常大的數字。畢竟我們一起行動了至少三個星期啊。

手塚番，一個月只負責一部作品

—　當時『少女 Club』大約有幾個編輯呢？

新井　八個左右。

—　那等於是直接少了一個人呢。

新井　是。我是手塚番，負責的作品只有手塚老師那部。

—　咦?也就是說手塚番……

新井　對，手上只有一部作品，就只有那樣。一個月拿一篇稿子，沒了。剩下要編的部分應該就只有 B6 開本雜誌的讀者投稿頁吧，四頁左右。

—　也就是說，一個月去拿七、八頁原稿，就只有這樣。

新井　對，就只有那樣（笑）。平均來說，那樣就得在老師工作的地方住七到十天了。

—　也就是說，一個月去拿七、八頁原稿，就只有這樣。

新井　呃，我們開會呢，完全不會討論故事內容喔。只會說這個月麻煩畫八頁，或者麻煩畫十二頁，前幾頁請畫彩稿，然後他聽了就說：「我知道了。」之後我再去拿分格草稿，一口氣就會拿到頁數相應的稿子，所以我們完全不會討論內容該怎麼調整之類的。

新井　聽起來很驚人呢。當時和手塚老師開會是什麼感覺？

—　他沒帶資料啊。直接就畫了。

新井　那九州大逃亡的時候，嗯，我想他基本上應該帶著畫漫畫的必要工具，但資料類的東西呢？

—　細節都在他腦袋裡了。

新井　那麼複雜的歷史故事耶，一下子埃及，一下子希臘，一下子羅馬，那些細節描寫怎麼辦？

—　也就是說，他在書上或電影裡看到的東西都留存在他腦袋裡了？

新井　對對對，就是這樣。他不會帶著資料到外面走跳啊。

――憑空畫畫呢？真厲害呢！

新井　哎，真的很厲害呢，天才級的能耐。不過呢，偶爾啦，他偶爾會說等一下，然後給助手一些指示，說參考資料在哪裡或哪裡，去拿出來看一下。他說過這樣的話呢。

――他不會因為要閉關畫圖就帶一大堆東西上路對吧。

新井　是啊，他不會。只會帶一個包包，裡頭裝紙筆墨等文具。

――聽您的描述，生龍活虎又自信滿滿的手塚老師彷彿就在我面前呢。

新井　我二十一歲那年，他二十八歲，不過他當時灌水說是三十一歲，在那年紀當然是活蹦亂跳囉。

――新井先生在漫畫編輯生涯的起點就與手塚老師相遇，這對您有什麼樣的影響呢？

新井　我一直當《火之鳥》的責編當到完結為止，然後就從手塚番的崗位退下來了，期間只有一年四個月。這個嘛，當手塚番的好處之一是許多新人漫畫家會敬我三分，因為他們都很仰慕手塚老師，把他當成神。我也因此獲得他們的信賴，這對我幫助很大呢。還有，千葉徹彌[9]呀、橫山光輝[10]等漫畫家雖然也經常需要別人緊迫催稿，但相比之下，等他們的稿子就不怎麼像是苦差事了（笑）。

跟手塚番的工作相比是吧（笑）。

譯注

1｜樺島勝一，插畫家、漫畫家。曾提供軍艦、戰車、動物主題的細密硬筆插畫給『少年俱樂部』等少年雜誌使用，廣受好評。

2｜梁川剛一，畫家、雕刻家。在友人的介紹下開始為講談社的雜誌繪製插畫，曾提供作品給江戶川亂步《少年偵探團》等。

3｜加藤まさを，大正時代（1912-1926）的代表性抒情畫家之一，受少女熱烈支持。

4｜名曲喫茶，以高級音響播放古典樂為重點服務內容的喫茶店。

5｜石之森章太郎，漫畫家，常盤莊入住者之一，代表作為「假面騎士」系列、《人造人009》等。

6｜赤塚不二夫，漫畫家，常盤莊入住者之一，代表作有《天才傻瓜》、《小松君》，人稱搞笑漫畫之王。

7｜高井研一郎，漫畫家。代表作為連載超過三十年的《小職員週記》。

8｜松本零士，漫畫家。代表作有《宇宙戰艦大和號》、《銀河鐵道999》等。

9｜千葉徹彌，漫畫家，代表作有《小拳王》、《新好小子》等，其昭和三〇年代（1955-1964）作品比同時期少年漫畫更側重於人性百態的描寫。

10｜橫山光輝，漫畫家，其《鐵人28號》與《魔法少女莎莉》都曾動畫化，公認是「巨大機器人動畫」與「魔法少女動畫」的濫觴。從《三國志》開始將精力投注於中國、日本歷史漫畫。

4

志在**獨占**神的男人——

豐田龜市

Toyoda Kiichi

手塚番

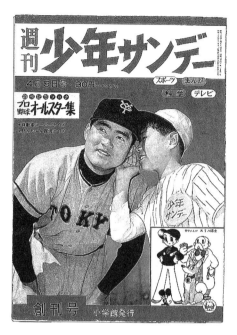

『週刊少年 Sunday』（小學館）創刊號封面

豐田龜市

大正十三年（1924）生於東京。國學院大學畢業，昭
和二十四年（1949）進入小學館。曾任『小學一年級
生』、『少年 Sunday』、『女性 Seven』等雜誌總編。
昭和四十三年（1968），任編輯擔當董事，六十一年
（1986）退任。著作權研究家。曾以豐田 Kiichi 名
義撰寫《編輯與著作權基礎知識》等書。平成二十五
年（2013）逝世。

——　話說，您最初怎麼會想到要創少年週刊雜誌呢？

豐田　這是因爲，其他出版社開始出版週刊雜誌了。

——　昭和三十一年（1956）《週刊新潮》創刊。在這之前，只有報社會推出週刊雜誌……

豐田　我在池袋走著走著，拿到招攬客人用的火柴，上頭有創刊宣傳資訊。如果是這年頭就會發面紙吧。是幫《週刊新潮》打工的女孩子發給我的。當時我想，如果從少年誌開始發行週刊雜誌應該會不錯吧。因爲小學館有『小學一年級生』到『中學生之友』所建立起的全國讀者網絡，而且我也有預感，漫畫接下來會變得很重要。

——　目標讀者已經在手上了。

豐田　跟其他出版社不一樣呢，如果是在我們這裡就辦得到。後來想了很多，結論是少年誌就該放漫畫。不過小學館沒有漫畫雜誌。

——　當時集英社跟小學館的關係比現在還要緊密，而且也有漫畫雜誌，沒考慮從那裡著手嗎？

豐田　我呢，就是想在小學館出版。少年週刊誌的風聲要是走漏到集英社那裡，就會被他們搶先一步，所以我甚至要社長也別開口提起這件事唷。可是啊，有位姓野崎的先生，當時不知是常

務還是專務，他可不得了了。他去找大日本印刷談小學館發行週刊誌後的輪轉印刷機排程和發售日之類的合作體制，結果消息就走漏到講談社那邊了。

豐田
——
哇！

所以講談社才急起直追。世人似乎都說是小學館在追趕講談社，但不是那樣的。當時的情況比較接近這樣：在雜誌方面，凸版印刷[1]與講談社走得近，大日本印刷則和小學館走得近，人際關係方面也同理。結果呢，講談社也找上大日本印刷了。

豐田
——
也就是說，雙方的情報都會透過印刷公司的業務負責人流傳出去。

請他們保密也沒用呢。

豐田
——
那，小學館也很早就掌握了講談社的動向吧。

我們有一陣子並不了解講談社的動向，到了二月初左右也許已經掌握到了。我們率先行動，所以每一步對方都看在眼裡。

——
實際上，創刊號是在昭和三十四年（1959）三月十七日發售，不過聽說當初是想把發售日設定

豐田　好像是吧。

—　在五月五日兒童節？

豐田　大概是在哪個時期才正式進入準備階段呢？前一年的……

前一年秋天取得了社長同意，然後呢，在有所動作前先把編輯部的人觀察了一輪，思考誰能做事。當時小學館的社風是學習雜誌擺第一，教育技術擺第二，所以漫畫財產、內容或相關的實用知識完全是零。我一個人不斷研究漫畫，用功得可徹底了。然後呢，我從各雜誌挑選了大約四個編輯出來，找他們談，但每個人都對漫畫不感興趣。

—　這下辛苦了呢。

豐田　最大的問題是，連載作者要找誰。除了找好的人選，我們就沒有其他行銷企畫了。如果做娛樂雜誌做到毀了小學館的形象，那就血本無歸了。現在的小學館做什麼都不奇怪，不過在當時世人的「眼光」來看，岩波有學術性、講談社的強項是娛樂性，小學館則有教育性。我們不能破壞小學館的教育性面向，所以要做漫畫的話得滿足三個條件喔。不能低級——說實在的，搞不好不低級是行不通的呢。還有，畫面比例要正確、顏色要漂亮。如果這些條件都能滿足的話，讓漫畫占據『少年Sunday』一半以上的篇幅應該也沒問題。

— 相當嚴苛的三個條件呢。

公司要求的三個嚴苛條件

豐田 用那基準來選擇的話，當中最有權威的漫畫家果然還是手塚治虫啊。當時手塚的高峰期剛過沒多久，就絕對的人氣度而言，他正在走下坡喔。不過他有一批已經定型的優質讀者。要說昭和三十三年（1958）最紅的漫畫家，一定是《鐵人28號》的作者橫山光輝啊，絕對不會錯的。然後呢，還有一個人叫堀江卓[2]，不過他不符合剛剛提到的那些條件就是了。

— 啊，畫《矢車劍之助》、《天馬天平》、《Hammer Kit》的那位。

豐田 對，那類作品啊，真的很棒。可是找堀江卓來畫的話，會損害小學館的品牌形象，我們就斷念了。總之，至少要先搞定手塚和橫山。

— 當時是月刊少年誌的全盛期，人氣漫畫家當然是人人搶著要。如果不請手塚老師放下其他地方的工作，以他那亂七八糟的工作安排方式，根本就不可能進行週刊連載。

豐田 我呢，畢恭畢敬地去拜託手塚收掉四個月刊連載，說四個連載份的收入我會出，跟我們家稿

子的稿費分開計算。最終希望他不只是停掉四個連載，而是只留一、兩個喜歡的作品連載，其他時間都畫小學館的作品，一整個月的稿費都由我們支付。請他先從『少年 Sunday』開始畫，三年後投入學習雜誌。屆時要畫的漫畫，連標題都先決定好了，叫《如果君》（もしも くん）。手塚是醫生，所以我們想請他在學習雜誌內畫醫學漫畫，告訴大家如果感冒了該怎麼辦，還是手受傷了該如何應對。

啊，那就是手塚老師的專屬風格呢。不過你們提出的契約金金額應該相當大吧。

豐田　當時的兩、三百萬吧。我去找社長說：「花的錢大概會比社長的月薪還高吧，但我還是想把手塚包下來。靠『少年 Sunday』的預算可能不夠，所以能不能請社長另外付錢呢？」

那是大學畢業生起薪一萬幾千日圓的年代呢。感覺這件事的規模變得好誇張啊。那社長的反應呢？

豐田　他說：「好啊。」我心想，這個人不愧是社長，真是厲害的經營者呢。後來，我就去找手塚提案了。

當時手塚老師的反應如何呢？

豐田　手塚呢，他閉上眼睛考慮了一下，接著說：「嗯」——我明天電話回覆。」然後呢，他隔天說：

「不行，我不幹。」

——社長會覺得可惜嗎？

豐田　應該很不甘心吧。因為社長搞不好也想以手塚為槓桿，改變小學館的形象，他應該是有野心的。不改造小學館的漫畫部門，學習雜誌也無法安穩地做下去。他應該覺得『Sunday』創刊會帶給學習雜誌好的影響吧，沒有這種算計的話，不可能去做那麼燒錢的『Sunday』。就這層意義而言，手塚對小學館來說是不可或缺的。但他這個人還有更遠大的志向，不愧是縱橫天下的手塚呢。

——手塚老師之外的創刊連載陣容是怎麼決定的呢？

豐田　有個漫畫家叫寺田博雄，，以小學館這個舞台來考量的話，他是當時最有潛力的漫畫家。馬場從以前就不停跳針似地跟我說：「你要培養寺田啦。」於是我向學習雜誌的工作人員下指示：「你們要和寺田打好交情，自己負責頁面的所有插圖都發給他畫。」我採取的第一步，就是先讓他成為小學館學習雜誌的專屬插畫家。這合作後來延續到『Sunday』的《運動健兒金太郎》。

——　馬場先生指的是漫畫家馬場登₄嗎？

豐田　對，馬場登跟我是換帖兄弟。我是在昭和二十四年（1949）進入小學館，而他在那年夏天才首度上京。當時的總編對我說：「有個怪人來了，你去見見他。」我才首度和他碰面。他帶了畫來，畫得非常好的作品。於是我對部長說：「這個人畫得很好，下個月就開始讓他連載吧。」馬場馬上就在『小學一年級生』連載漫景※了呢。我跟他有那樣一層關係，所以當我找社內人士談少年週刊誌也談不出好的想法時便去問他：「如果你是講談社總編的話會選誰？你是小學館的部長的話會選誰？」馬場馬上接話：「將來可能選石森章太郎吧。」我說：「現在的話要選誰呢？我覺得是藤子不二雄啦。」他回：「對，藤子很好，適合小學館。」

——　頭腦超靈光呢。

豐田　所以我也打算找藤子了。手塚、寺田、藤子都決定好了，之後呢，我開始研究「沒人敲鑼打鼓但很優秀的作者」，選了益子勝巳。然後呢，要讓小學館學年誌的訂戶買單的話，還是得放爸爸媽媽、學校老師會點頭稱是的人才行，於是我們找了橫山隆一₆。圖畫得好，優質搞笑，而且是漫畫集團的中心人物。說實在不該做那麼悠哉的事，但我們還是把橫山隆一拉進來了。

——　原來如此，小學館獨有的顧慮在選用作者時也必定會產生影響呢。

豐田　本來設定上是漫畫占九成的雜誌，但剛起步的階段調整為占三分之二，然後放了少年小說或散文。如果不對學校老師或讀者的父兄輩搬出大義名分，他們就不會買週刊誌給小朋友了。我們可是在一般人還不會每個星期給小孩零用錢的時代推出週刊啊。

編輯工作者的選擇基準

──　剛剛聽您說，您先選了四個人作為『Sunday』創刊的核心工作人員。那選擇基準是什麼呢？

豐田　我是根據人品來選的。因為呢，之後這些主管會將下屬操得很慘對吧？如果主管無法讓他們覺得「既然是你，那也只好照做了」，他們根本就不會跟上主管腳步。而木下芳雄人品非常好，有他在的話，大家哭歸哭也還是會服氣的，就算我給一些任性的要求也一樣。所以木下得一直當副總編才行。

──　工作人員最終湊到了十三個是嗎？

豐田　對，十三個人。這也是算得很精的結果。如果沒有勉強湊到十三個人，是沒有辦法出週刊誌的。我提出十三人編制案，公司隔天就要我用八人編制去做。應該是考量成本問題吧。八個人辦不到，一定要十三個人才行。所以最後我應該是擅自採用了兩、三個非社內人士。

—　咦？

豐田　比方說擔任手塚番的羽生隆就不是小學館的人喔。找公司談，他們也聽不進去呀。

—　也就是說，這十三個人都是經得起豐田先生檢視的工作人員對吧？

豐田　是我真的打從心底覺得優秀的十三個人。

—　連載陣容決定了，工作人員也決定了。掌握到講談社也要出週刊誌，剩下的就是發售日和定價了吧。

豐田　因爲我們已得知講談社會出週刊，所以入稿給印刷廠的時間也提早了，這樣隨時都能出版。

—　定價當然是比對方便宜才好，就算只差十日圓也會產生決定性的差異，所以我們要印刷廠先別印定價，其他都先印好。講談社印了之後我們再印。

豐田　也就是只有定價的墨版先放著不印對吧。

—　對。我在印刷廠的出差校對室窩了兩、三天，和印刷廠業務保持聯絡，說講談社如果印了書，我們也要馬上印。結果講談社的想法也一樣。

── 當然會是那樣吧。

豐田　完全一樣的思路。小學館和講談社的規模變大了，想法也就變得相近了呢。

── 到最後，講談社還是先印了對吧，定價四十日圓。小學館定價三十日圓，同日發售。

豐田　咦，價格一樣吧？

── 不，『少年 Sunday』便宜十日圓，但相對地，『少年 Magazine』有附錄別冊……

豐田　對對對，附錄別冊漫畫多達三本，也就是說，那十日圓是附錄的錢。為週刊雜誌加附錄別冊在出版界是一種犯規的做法喔。不過呢，「不惜犯規也要做」也是講談社的優秀和厲害之處。

── 『少年 Sunday』的創刊號也附了小冊子吧。

豐田　你是說職業棒球選手名鑑吧。那個做得小小的，而且我們事先就和郵政省、鐵路單位談好了。

── 說到發售日，當初預定在五月五日兒童節發售，卻因為講談社急起直追而一再提前。我翻了一下當時的學習雜誌做確認，發現三月初發行的四月號已經刊出募集雜誌名稱的廣告了，說新的少年週刊誌即將發行。

豐田　我們確實宣稱是募集，不過我一開始就決定了，除非募集到很不得了的名字，不然就會叫『Sunday』。我們想的是以募集的形式來打廣告，不管到底有沒有收到投稿都無所謂，只是想採取「大家一起決定名稱」的姿態。決定用『Sunday』名義創刊時，我還拜託社長去找《每日新聞》溝通溝通。因為他們已經有『Sunday 每日』了。

然後是「消失的手塚番」！

——　在此轉換一下話題。您為什麼選擇羽生先生當手塚番呢？

豐田　沒有什麼特別的理由，因為當手塚番只要認真做事就行了，沒別的重點。羽生頭腦很好，卻不會有一種才氣逼人的感覺，我想手塚應該會欣賞這個部分吧。

——　我打電話請教了梶谷信男先生，他也是最初被選入『Sunday』核心工作人員的其中一個，主要負責統籌漫畫。據他所說，羽生先生似乎還挺強勢的，我想這也是原因之一吧。

豐田　對對對。

——　您知道羽生先生辭去工作的原因嗎？

豐田　我不知道。

──根據某個傳說，羽生先生曾在手塚老師那裡揮舞日本刀。

豐田　揮過刀的不只他一個，有很多人啊。

──公司因此罰他在家反省，不久後他就辭掉工作了。

豐田　嗯，外面可能傳得很誇張，不過我對這說法半信半疑，聽過就算了。東北有個研究手塚漫畫的人曾跑來找我，說他想見羽生，要我告訴他該去哪裡找人，但我拒絕了。我也不知道他在哪裡啊。現在還有人在追查羽生的下落呢。

──那傳言中的那件事並沒有發生過囉？

豐田　⋯⋯我也不是沒有耳聞，但我聽到的版本比較溫和。不過呢，就算發生過那樣的事好了，手塚也還是一直幫我們畫漫畫，沒有延遲，不是嗎？

──是啊，頭兩年畫了《驚奇博士》、《零人》、《肯恩隊長》、《白色領航員》，一次也沒休載。新舊連載交替之際也沒有休載。

豐田　手塚的作品一直刊在『Sunday』上呢，連我也覺得責編太了不起了。

——　手塚老師在『少年 Sunday』上畫的頁數是以十五頁為基本，雙色套色頁八頁，活版印刷頁七頁。以當時的感覺而言，等於是每個星期拿兩個月刊連載的原稿呢。

豐田　當時的月刊誌連載基本頁數是八頁，最多也只到十二頁。那樣的份量是不會獲得人氣的啊，因為《少年 Sunday》的漫畫篇數也少。先前也說了，我們非得在雜誌內刊載優良的文學或散文作品，這是小學館的宿命。因此漫畫的部分得做得比其他雜誌更強才行。為了增強力道，只能增加單篇作品的頁數。

——　在那個年代，要拿手塚老師八頁原稿的話，陪他兩個星期也是理所當然的，你們卻每個星期拿十五頁，含彩稿。不怕開天窗嗎？

豐田　怕啊。我們積了一批稿子以備不時之需，放在總編座位的抽屜裡。石森章太郎的作品有兩、三篇，赤塚不二夫的有兩篇……

——　還真是豪華的備用稿呢。總而言之，感覺手塚老師決定了初期『Sunday』的調性。

豐田　是啊，只要刊出手塚的作品就能安心地開拓市場了。我想到一個譬喻，可能有點誇張又不太

好啦——只要手塚神社存在，就算在神社的土地搭臨時小屋叫賣，看起來也會很像樣。在我的想法當中，『少年 Sunday』應該要以手塚為跳板，躍向橫山光輝，通過益子勝巳後抵達堀江卓的面前。就該是這樣啊。

豐田

——

還有，透過起用手塚老師，力圖改變小學館整體的形象，包括學習雜誌給人的印象。因為那時代的人正逐漸在提升趣味性的品質。

去掉僵硬又呆板的小學館形象。還有呢，要改變學習雜誌編輯對娛樂內容的想法。

——

在那之後，學習雜誌的漫畫內容就變得很充實呢。創辦少年週刊誌所造就的戰略性意義把公司整體也涵蓋了進來。今天聽您分享，學到了很多。

※ 漫景，一格漫畫，多採跨頁形式，以詼諧筆法、俯瞰視點一次描繪許多人物。

譯注

1 凸版印刷，印刷公司名稱。

2 崛江卓，漫畫家，代表作爲《矢車劍之助》，作品多爲時代劇武俠漫畫。

3 寺田博雄，漫畫家，常盤莊入住者之一，新漫畫黨總裁。代表作爲《運動健兒金太郎》。

4 馬場登，漫畫家、繪本作家。與手塚治虫、福井英一並稱兒童漫畫三傑。代表作爲「十一隻貓」系列。

5 《金子勝巳，漫畫家。於『Sunday』連載的《快球X出現了！》（快球Xあらわる！）描寫棒球型外星生物與眼鏡少年的交流，堪稱是藤子不二雄《哆啦A夢》的前身。

6 橫山隆一，漫畫家，曾創立新漫畫派集團，在政治諷刺漫畫爲主流的一九三〇年代推廣畫風更爲簡化、明快的歐美系統「無厘頭漫畫」。

實現神之心願的男人——

宮原照夫

Miyahara Teruo

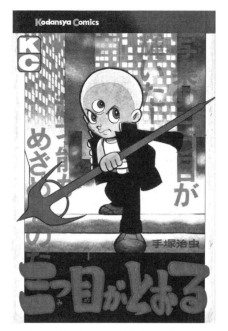

講談社 Comics《三眼神童》（講談社）書封

宮原照夫

昭和十三年（1938）生於長野，三十一年（1956）進入講談社，製作了《巨人之星》、《小拳王》為首的衆多暢銷作品，後就任『週刊少年 Magazine』、『月刊少年 Magazine』、『週刊 Young Magazine』總編輯。平成十一年（1999），就任株式會社 Comics 執行董事社長（借調），同年，於講談社屆齡退休。平成十五年（2003），卸下株式會社 Comics 執行董事社長職位。著有《實錄少年 Magazine 編輯奮鬥記》。

宮原
　您進入講談社後最先被分配到哪個部門？

宮原
　『少年 Club』。我在昭和三十一年（1956）四月入社，進行了兩個星期的社內研習，然後在結束研習後的週末分配部門。當時星期六要上半天班，所以新人去分配到的單位打過招呼後，總編似乎就會說，嗯，你們中午就能回家了，一般情況的話啦。只有我接到的指示是⋯「吃飽飯後去手塚那裡。」

——
　啊哈哈，才剛開始工作就受到震撼教育。

宮原
　我才第一天被分配到那個部門，什麼都不懂啊。總之，我就去了他工作室所在的並木 House。主管要我去拿「分格草稿」，但我根本不知道那個「分格草稿」指的是什麼呀。到底是怎樣？要我去拿名字」嗎？於是我就發問了⋯「分格草稿是什麼？」結果他回⋯「你帶這個去，然後把對話框中的文字描回來。」

——
　他給您描圖紙啊？

宮原
　對，我就帶著描圖紙去了呢。結果將近半夜十二點的時候，手塚老師跑來跟我說⋯「宮原，我今天交不出來，你先回去吧。我幫你打電話給總編。」那時已經沒公車了，我走路回到公司已經十二點半了吧。

—　真是永生難忘的編輯生涯首日呢。換句話說，您從一開始就是手塚番嗎？

宮原　不、不是我當他責編，我是以責編助理的身分進出那裡。嚴格來說我從來沒有當過手塚番喔，不過一天到晚被叫到手塚老師那裡就是了。

—　您在『少年Club』待了多久呢？

宮原　將近三年，後來參與了昭和三十四年（1959）『少年Magazine』的創刊。啊，說到這個，上一回『少年Sunday』創刊總編豐田先生在訪談中提到的那件事，跟我的認知有點出入呢。我是說小學館專屬那件事。我也向手塚老師確認過，而他講得很白喔：「我是『Sunday』的專屬作者，所以不能幫《Magazine》畫。」『少年Magazine』比較慢找上他。我覺得很不可思議，手塚治虫這號人物為什麼會成為別人的專屬作者呢？

—　手塚老師說：「我能不能用漫畫以外的形式幫點忙呢？」所以『創刊不久後就開了「手塚治虫的偵探猜謎」單元。嗯，那當然不可能多有趣，所以最後也停掉了。話說那件事是怎麼會談成的啊？公司因為《快傑哈里瑪歐》2即將改編成電視節目，就想將它改編成漫畫。然後呢，有人提到要趁機提拔石森章太郎，於是我們就去請教手塚老師對這些計畫有何看法，應該是這

宮原　嗯，這成了羅生門呢。不過印象中『少年Magazine』創刊後不久就有手塚老師的企畫單元了。

樣吧。結果他說：「石森很好啊。」還說：「如果找石森你們會不安的話，內容的構思組成
就由我來吧，不要搬出我的名字就好。」

――　咦，那個傳言是真的啊。

宮原　《怪傑哈里瑪歐》是手塚老師負責構思組成的啊。他畫好分格草稿和極簡單的草圖後，我就
偷偷從後門接過來，避開其他編輯的耳目，拿到石森老師那裡去。我做了好一陣子呢，實際
上從頭到尾都是偷偷摸摸完成的。『少年 Magazine』編輯部都認為手塚老師是『Sunday』的
專屬作者，對此深信不疑。

――　開始連載《Ｗ３》之前，他在『少年 Magazine』上完全沒刊作品，原因也是這個嗎？

宮原　對對對。雖然不知道他們的合約什麼時候到期，不過當時虫製作也正式投入動畫製作了，他
在『Sunday』的連載因此變得斷斷續續的。在那期間，我還是不斷往老師那裡跑……

通往新連載之路多災多難

――　《Ｗ３》總算要在『少年 Magazine』開始連載了。這部作品一開始就決定要改編動畫了嗎？

84

宮原　對，要在ＣＸ（富士電視台）播，在《Ｗ3》之前，畫《No. 7》的階段就談好了。《No. 7》決定要在昭和四十年（1965）的第六天開始連載，為了拿預告用的圖，我從十二月二十九日就一直窩在手塚家，結果呢，他隔天還是交不出來。手塚家預定在三十一日外出旅行，老師還放話說他不去了。後來我在他們家族旅行準備萬全、全家人都在車上等他的情況下，還請他畫到最後一刻。應該是安排在當天內製版，然後在年後的一月五日印刷吧。之後，假期結束了，我在五日回去上班，接到手塚老師本人打來的電話：「那個連載我不能畫了。我想跟你當面談，立刻過來。」

──咦，真是不得了啊。

宮原　我先叫印刷廠停工，然後衝到老師那邊。他說他的著作權遭到侵害了。ＴＢＳ正在籌備一部叫《宇宙少年索蘭》的動畫，他得知主角有個松鼠夥伴，還會超能力，說他們抄襲《No. 7》。糟糕的是，《宇宙少年索蘭》的改編漫畫也預定刊在『少年Ｍagazine』上。我也早就知道《宇宙少年索蘭》裡有松鼠了，不過老師解說《No. 7》時根本沒提到有松鼠。

──預告插圖當中也沒有。

宮原　沒有。所以呢，就是有人走漏消息。感覺他一開始懷疑是我們編輯部的人，但絕對不可能，

因為連我這個對口都沒聽說了。總之他不改先前態度，堅持說他不畫了。沒辦法，我只能回到編輯部準備替換稿子，過程中無意間聽到有人說，某個待過蟲製作的人成了《宇宙少年索蘭》策畫團隊的一員。我於是去手塚老師那裡，對他說：「這只是我的想像，不過如果有人洩漏設定的話，也許就是他了。還有一個可能性，就是剛好撞了設定。」然後呢，他那時情緒可能也平靜一點了吧，回我：「這樣啊，這樣啊。」算是對情況表達了諒解。

—

可是，《No. 7》最終還是中止了嗎？

宮原

對，計畫中止了。然後應該是在一月底的時候吧？老師打電話來說他稍微改變了設定，做出新的東西。目前有四、五分鐘長的試作版動畫，要我去看。不過這件事得保密，所以要我半夜過去。

—

原來如此，這次戒備森嚴呢（笑）。

宮原

我真的去了喔，在深夜（笑）。富士見台的閣樓房有間祕密試映室，我們兩個人一起進去看。播放的作品就是《W 3》呢。他說他把《No. 7》的設定改成了「桃太郎」。登場人物有三隻動物，我看了覺得這版本的故事應該會很有趣，就對他說：「老師，這樣子比較好吧？」老師回我：「這樣啊、這樣啊……那就用這設定吧。」

——　於是，『少年 Magazine』編輯部朝思暮想的手塚老師連載終於要開始了呢。

宮原　印象中是從第十六期開始的。封面和四色扉頁是我去他工作室住下才拿回來的，後來正式指定了一個責編給他。應該是畫到第五話的時候吧，雜誌上刊出《宇宙少年索蘭》的預告，於是手塚老師又打電話把我叫出去，說：「索蘭偷了我的作品構想，為什麼還要刊登？」要我當下決定留《宇宙少年索蘭》，還是留《Ｗ３》。

——　咦？那件事不是解決了嗎？

宮原　我也是那樣想呢。老師……整個失控了，大吼大叫，說：「抄襲我的作品，你們還刊。我沒有辦法幫那種雜誌畫漫畫！」那天我跟他說，我回公司和總編商量後再打電話給他，然後就撤退了。接著呢，隔天或隔兩天吧，他和總編、副總編、我，三個人約了時間開會，而我竟然在玄關撞見『Sunday』的總編，咦？

——　哇，真是討厭的發展呢。

宮原　我們編輯部提出的想法，跟我先前向他說的那些話基本上沒有差別。總編也說，《宇宙少年索蘭》不能拿掉，但我們也很珍惜《Ｗ３》，希望老師繼續畫下去。而他斬釘截鐵地說：「我沒辦法。」然後呢，根據我們的推測，他離開之後應該就去『Sunday』談了吧。

―　呃啊，真難受呢。後來怎麼了？

宮原　連載到第六話就突然中止。我手忙腳亂地收拾善後，做到一個程度後心想還是去手塚製作看一下狀況比較好。因為當時我不清楚他會不會在『Sunday』畫。結果，老師雖然沒出來見我，但助手組長告訴我，老師會在『Sunday』上畫。我聽了很詫異，再怎麼說也不能那樣搞吧。

―　聽著聽著我心都痛了。這麼多問題接連發生，宮原先生也承受不了吧。

宮原　談完的下一個星期，『Sunday』就開始連載《W3》了呢。公司內部也因此產生了對手塚老師敬而遠之的氣氛。

―　後來您成了『少年Magazine』的總編，儘管有過這些風風雨雨，您還是起用了手塚老師……

宮原　後來呢，我也算是推手啦，劇畫，或者說帶有劇畫感的作品席捲了漫畫界。漫畫原本有個面向是運用抽象簡化的手法來描寫有趣的人性、創造特異的角色，但這面向在劇畫興起的漫畫界裡愈來愈匱乏了。連手塚老師、石森先生、安孫子（藤子不二雄Ⓐ）都開始走偏向寫實的路線，這樣說可能有點狂妄啦，但我總覺得漫畫漸漸失去了它的某種浪漫。經過一番思考，我認為當時的手塚老師如果再次擁抱畫《原子小金剛》時的精神，藉此去創作，我們也許能創造出新類型的作品。

讓手塚漫畫再次浪漫

—— 那正好是昭和四八年（1973）虫製作剛破產沒多久的時期呢。

宮原 是的。手塚老師也因虫製作破產陷入逆境，而我心想，他在那逆境當中也許反而能催生出新事物。因為時機很剛好，嗯，所以我放下了過去恩怨，立刻飛奔過去。

—— 和手塚老師會面的情形如何呢？

宮原 剛好在那次會面的三天前，『少年 Champion』總編來找他，要他「畫點東西」。老師回說：「我有個想畫的主題，醫生的故事，我決定在他們那裡畫了。」然後問我：「現在我沒有其他特別具體想畫的，宮原，你想要我畫什麼樣的東西？」我就把剛剛那番話告訴他了。結果他說，『少年 Magazine』現在的劇畫很有聲勢，還說他現在靠劇畫路線發展得很順，其他編輯部也都要他畫得寫實一點。哎，一直嘮叨說那樣畫不會賣座。接著我們的對話又拖了兩個小時左右，我最後說：「會不會受歡迎跟畫風無關，而是和主題設定、角色魅力有關，難道不是嗎？老師已經不想畫那個走向的作品了嗎？」他說：「不，我想畫。」我說：「那請您再想想吧。」然後就告辭了。

——　所以說，《三眼神童》不是一開始就準備好的企畫對吧？

宮原　對，不過很快就塵埃落定了。他說：「我大概一個月後打電話給你。」結果一個星期後就打來了。哇，我嚇了一大跳呢。同事說手塚老師打電話來了，我一接起來他就說：「我有事想跟你商量。」我問他：「可以啊，我什麼時候登門拜訪比較好呢？」他說：「呃，我現在就在講談社隔壁的喫茶店喔。」

——　老師很性急呢（笑）。

宮原　我立刻過去找他。結果呢，他說他要把主角畫成很有少年味的少年。「他呢，有三隻眼睛。」額頭上長著第三隻眼，平常上頭貼著OK繃，性格不知該說是愚鈍還是乖巧，像個小嬰兒似的，但拿掉OK繃就會性情大變。像《變身博士》[3]那樣。」然後這個角色會和世界各地的古代遺跡扯上關係。我說：「老師，聽起來很棒呢。」而他當場拿起鉛筆畫畫，主角就這麼浮現在紙上了。

——　我光是聽您轉述就興奮到打了個冷顫。《三眼神童》大賣，雙方關係修復，然後終於要接續到講談社版《手塚治虫漫畫全集》的發行了呢……

宮原　那是昭和五十年（1975），公司對我說，如果你有想去的地方就去，跟工作沒有直接關聯也

沒差，去好好放鬆一下。我就花了三個星期左右去看馬雅和印加遺跡。這是我出社會以來第一次有時間接觸跟工作完全無關的事物呢。放眼望向遺跡，該怎麼說呢，感覺就像展望整個世界，連歷史都收進眼底了，嗯，我因此思考了許多事情。在回程飛機上，我「啊」地驚覺了一件事。我成為一介編輯，和漫畫扯上關係，雖然沒完成什麼值得一提的事，但我如果要流傳什麼給後世的話，會不會就是手塚老師的全集、千葉徹彌先生的全集，還有白土三平[4]先生的全集吧。

宮原 　

——

不過小學館也嘗試過要出版手塚全集，但中途就放棄了……小學館出到第四十五集左右吧。在那之前，鈴木出版也做過企畫，印象中出了十集左右，一直碰壁就放棄了。

——　你向老師提出手塚全集的企畫，他聽了應該很開心吧？

對出版全集的驚人執著

宮原 　他呢，一直跳針說：「我的作品出全集也不會賣。」說什麼：「千葉或白土他們的才會賣

啦。」但我還是死纏爛打地說服了他。他說：「那你們要每一本都出嗎？」我明白地回他：

「我們會以全出為前提來做這件事。」

宮原 ——

您在那個階段就覺得這會是那種程度的大部頭書籍嗎？

不，我沒想到會出到三百本。後來冒出了許多我不知道的作品呢，但我還是想設法出下去。

沒想到老師對我說：「我的作品有 A、B、C 三級，A 級是應該會賺錢的書，B 級有點困難，C 級是完全沒有賺頭。為了讓每一種書都能收支平衡，希望你們根據等級訂三種價錢。」

還說如果不這麼做，就不要出版呢。

宮原 ——

先前的全集出到一半就中斷了，他對此耿耿於懷呀。

我沒辦法，只好想了一招，請老師幫每部作品標出 A、B、C 三個等級，然後以此為基礎和業務部討論，訂一個平均的價格。然後呢，我想讓 A、B、C 級作品各占三分之一，C 用那個價格賣會賠錢，B 會賺一點，A 會賺更多來彌補 C 的損失。我說我會這樣去找業務部商量，老師才說：「那樣可以。」光是走到這一步就花了許多時間。

——

真固執，很合乎他的行事作風。

宮原　不，還沒完呢（笑）。我拜託老師給我第一期共一百集的作品清單，但他一直不給我呀。我爲此再三交涉，結果老師竟然說：「這眞的是講談社預定要做的企畫嗎？」

——　都什麼時候了還說這個！

宮原　我立刻就聽懂了。簡單說，總編輯層級的企畫是行不通的。他沒說「宮原來提我不准」，但不行就是不行啊。總編輯什麼時候會被開除也沒人知道嘛（笑）。於是我說：「只要證明這是講談社決定要做的企畫就行了吧？那我帶主管來見你。」老師說：「帶行銷部長來。」我說：「編輯的責任是由局長扛，所以我帶局長來。」然後呢，我一帶局長去，他就開心得不得了，還說：「麻煩了。」不過清單還是沒給我。

——　眞受不了。

宮原　我也想在該年之內搞定，便打電話跟老師說：「我想在年底登門拜訪。」他說：「我會再打給你。」就掛斷了，然後呢，完全不打電話聯絡我。年假結束恢復上班那天，他打電話過來：「我現在想去你們那裡拜個年，然後呢，想見你們公司負責編輯部的執行董事。」我整個火氣都上來了，但執行董事對我說：「老師會交的。」後來他總算給了我清單，好不容易才在該年六月開始出版。

——老師想出全集的心情就是那麼強烈呢。

宮原　他就是很想想出，所以才那麼囉嗦啊。那已經叫執著了。

——手塚全集最終沒在三百集完結，而是出到了四百集。

宮原　很不得了就對了。當中七十本左右是在書開始出版後畫的，而出到三百七十集有點不上不下的，所以把演講稿、散文、對談稿全都收了進去，才出到四百集。

——因《W3》事件吃了許多苦頭的編輯，兜了好幾個圈子後成為手塚老師人氣復活大戲的策畫者之一，還幫他推出了前所未聞、多達四百集的個人作品全集。手塚老師和宮原先生的關係令人感受到某種宿命性呢。

譯注

1 分格草稿原文爲ネーム，即 name（名字）。

2 《快傑哈里瑪歐》，原作爲山田克郎的小說《魔之城》。以太平洋戰爭爆發前的東南亞與蒙古爲舞台，日本正義使者爲主角的冒險劇。

3 《變身博士》（Strange Case of Jekyll Hyde, Dr Jekyll and Mr Hyde），羅伯特·路易斯·史蒂文森的小說，描寫主角喝下藥劑後分裂出邪惡人格的故事。

4 白土三平，漫畫家。另類漫畫月刊「GARO」可說是爲了讓他發表《Kamuy 傳》而創立。其《忍者武藝帳》不僅受勞動階級讀者青睞，許多知識分子也以馬克斯理論加以分析，是全共鬥時期的聖經。

6

相信神的男人——

鈴木五郎

Suzuki Goro

手塚番

《流星王子》開始連載於『中學生之友』（小學館）書封

鈴木五郎

大正十三年（1924）生於京都。昭和二十三年（1948），東京大學畢業，隔年進入小學館。曾任『小學一年級生』、『小學六年級生』、『中學生之友』編輯，昭和三十三年（1958）退社。同年進入讀賣新聞社出版局。昭和五十四年（1979）屆齡退休，現爲航空史研究家。著作繁多，有《擊墜王列傳》、《飛機百年史》等。

戰時一直在做滑翔翼訓練

——　您當過預科練[1]對吧？

鈴木　正式名稱是三重海軍航空隊二期飛行科預備生隊，訓練地點就在松阪旁邊而已，是真正的練習航空隊。那裡的機場與其說是機場，不如說是一片寬闊的大草原。昭和十九年（1944）十二月七日的大地震使那裡裂開，海水咕嚕咕嚕地冒出來，營房都歪成這樣了。是在那樣的地方受訓呢。因此，我搭不了飛機，只能一直被迫做滑翔翼訓練。訓練到我都哭了呢，我可是學生航空聯盟[2]出來的呀。

——　聽說您畢業於東京大學？

鈴木　終戰的同時，我進了東大。我高中畢業就進了部隊喔，那是昭和十九年（1944）八月，退伍時是隔年八月。當兵期間，他們問我如果戰爭結束了，我想去哪裡做什麼。我跟我爸說：「怎樣都行，隨便。」結果他說：「那我就回報『東京大學東洋史系』囉。」總之海軍的預備生之中呢，當時有幾千個人參加了考試，前四百名就能取得資格。那是戰爭末期，我也沒參加入學測驗，所以不太能拿學歷出來炫耀。

―　您是怎麼進入小學館的呢？

鈴木　昭和二十四年（1949）從東大畢業，我當時無所事事，正好小學館在徵人。入社筆試前，我才剛在九段下的醫院開了「痔瘡」手術，所以我那時是攀著我爸的背寫考卷的。公司似乎因此很欣賞我，我想我是進了我原本進不了的地方呀。

―　沒那回事吧（笑）。進公司後被分配到……

鈴木　『小學一年級生』，然後是『小學六年級生』。集英社的『趣味 Book』（おもしろブック）一度缺人，所以我去救過火，應該是昭和二十八年（1953）左右吧。

―　當時小學館和集英社並沒有像現在這樣壁壘分明呢。

鈴木　對。我應該是幫忙了一年左右，然後回小學館做『中學生之友』。

―　說到昭和二十八年（1953），手塚老師當時正在『趣味 Book』連載《銀河少年》，您和他有過接觸嗎？

鈴木　我當時負責山川惣治的圖畫故事。但負責手塚的責編很忙，所以有可能會要我替他去手塚先生那裡一趟，我也就去了。這可能性是存在的。

—　您在『趣味 Book』的時代還跟哪位作者有過接觸嗎？昭和二十八年左右的『趣味 Book』嘛，山川惣治，那小松崎茂呢……

鈴木　接一大堆工作。

—　印象中，和小松崎先生做事一點也不辛苦呢，他畫得快，也不像手塚先生那樣受益不少啊。儘管我是他女婿而不是真正的兒子，小松崎先生還是奉我為座上賓，我因此師的兒子來了。我的岳父是插畫家鈴木御水[3]。每當我去小松崎先生那裡的時候，他都會說老我跟他很熟。

鈴木　我是第一個和他搭上線的。

—　在鈴木先生之前，小學館似乎和手塚老師沒有往來。

鈴木　是呀。在那個時代，學習雜誌是不能刊漫畫的。只有教育性漫畫還勉強在容許範圍內。

—　當時的『中學生之友』沒什麼漫畫，比例應該只有百分之一吧。文字頁壓倒性地多。《流星王子》開始的那期也只有五篇漫畫，小說、圖畫故事、各式文章和對談在內的文字單元有十四篇。手塚老師的連載占八頁，同樣新登場的小山勝清[4]的小說有十五頁（笑）。

鈴木　找手塚老師來『中學生之友』畫漫畫是鈴木先生的主意嗎？還是編輯部……

鈴木　編輯部似乎沒有那樣的想法呢。我說，為了增加『中學生之友』的銷量，找手塚先生來畫是不是會比較好呢，還說我想做做看手塚先生的作品，總編輯真中先生便說：「那你去試試。」

感覺好像是我搞出來的呢。

——　他應該應付得來。

鈴木　當時手塚治虫可是一等一的人氣漫畫家，他也有可能不接這工作對吧？

當然有可能。也許是因為『趣味Book』讓我們產生了一點緣分吧，很順利地談成了呢。感覺手塚先生也想畫的樣子。他還說，因為發售日的關係，我們家的截稿日比別人稍微晚一點，

——　針對企畫內容討論了什麼嗎？

鈴木　內容啊。只要有東西刊就行了，所以我只說你畫就對了（笑）。

——　您原本就知道手塚老師在工作安排方面是個燙手山芋嗎？

鈴木　當然了，我知道會很辛苦，清楚得很。那時我感覺自己在小學館無法出人頭地，差不多想跳槽了，所以想在最後這段上班的日子放個盛大的煙火。

鈴木　我在昭和三十年（1955）四月開始，《流星王子》在『中學生之友』連載了一年，隔年則開始連載《喔！我們三人》（おお！われら三人）……

—　　昭和三十三年（1958）二月辭掉了小學館的工作，完全不記得自己當責編當到哪個階段。

鈴木　全忘了（笑）。

—　　我在昭和三十三年（1958）二月辭掉了小學館的工作，完全不記得自己當責編當到哪個階段。

鈴木　當然會參加啊。不過『中學生之友』的發售日比其他雜誌晚，順序總是排在後面。雖然也會在他工作的地方住下來，不過沒什麼吃到苦頭的印象呢。但我另外還負責入江繁5的連載，當兩個連載漫畫的責編倒是有點辛苦。

—　　記憶力衰退了呢（笑）。那陣子會參加交稿順序會議嗎？

鈴木　『中學生之友』的發售日是每月七日，比其他雜誌稍微晚一點，不過手塚老師的部分，每一個跨頁都是兩頁雙色頁或兩頁單色頁，單、雙色交互輪替，採二色╳一色的膠印印刷。因此和活版印刷頁相比，工作起來是不是也會比較快呢……

鈴木　嗯……我是怎麼了，都不記得了呢（笑）。

—　　公司內部對於雜誌刊載手塚老師作品這件事，反應如何？

鈴木　沒什麼反應呢。說穿了，小學館的學年誌上刊載手塚先生的作品，可是一件怪事呀。

——　咦？爲什麼？

鈴木　就是很怪吧。曾經有一些風聲傳到我這邊喔，說手塚先生在漫畫雜誌上那麼受歡迎，爲什麼要接學年誌的工作。

——　那是其他公司的編輯說的話嗎？

鈴木　對對對。講談社有個人很好的編輯，是手塚番，他會告訴我很多事。一有消息都會傳來我這。其他的呢，都是些唯利是圖的人啊（笑）。

——　『中學生之友』刊了手塚老師的作品後，銷量有沒有增加呢？

鈴木　嗯，多少增加了一些吧，不過沒有非常誇張的變化。

——　手塚老師開始連載後，『中學生之友』的漫畫連載數增加爲五部，不過他的連載結束後，總連載數又變回四部了。看不出在漫畫方面學習到什麼呢（笑）。

鈴木　因爲對小學館而言，漫畫是次要的啊。

—— 至少在昭和三十四年（1959）『少年 Sunday』創刊前一直都給人那種感覺呢。手塚老師有沒有什麼令鈴木先生印象深刻的軼事？

鈴木 嗯，他喜歡飛機，所以我們經常聊飛機。還有呢，呃——想不太到。不好意思，沒什麼有趣的軼聞可以分享。總之我一直都抱持著「我們家的稿子來得及就行了」的態度，從來不會發火呀。悠哉悠哉的，但其他公司的編輯都氣呼呼的呢。

—— 這樣啊（笑）。

鈴木 對啊，所以公司才把入江繁的《黑潮波之助》也塞給我，要我當責編。啊，講談社有個要人的兒子和手塚先生感情很好，會帶色色的錄音帶到他工作室，和他一起用錄放音機播來聽。

—— 簡單說就是色情錄音帶吧（笑）。昭和三十年（1955），可見是講談社前任員工、曾任『漫畫少年』總編的加藤先生的兒子吧。那兩個人聊起那方面的事，感情可好了（笑）。

—— 您身為手塚老師的責編，可以就近觀察到老師工作時的模樣。有沒有什麼讓您覺得實在「好厲害啊」的部分呢？

不管從哪裡開始畫，故事都會通順

鈴木 他啊，不管從頭開始畫還是從中間開始畫，隨便畫都能接起來。我覺得這很厲害。動手之前，作品整體的結構已經在腦海中完成了，然後就從他喜歡的地方開始畫。我見識過呢。

—— 您的意思是，他不是先完成整部作品的分格草稿，然後從喜歡的地方開始上墨線，而是直接在白紙上開始完稿，下筆處跳來跳去，但最後不用修改，整個故事都會是連貫的。是這樣嗎？

鈴木 對對對。

—— 真厲害呢。那他工作速度快嗎？

鈴木 只要開始動筆就很快呢（笑）。所以總是勉強趕得上截稿。

—— 《流星王子》順利連載滿一年，不過昭和三十一年（1956）四月號開始連載的《喔！我們三人》在十二月號開天窗，接著在一月號就感覺很唐突地完結了。中斷連載似乎不是手塚老師的本意，他在最後一頁還留了手寫訊息，表示希望找個地方畫第二部。

鈴木　啊，是嗎？我真的是老了呢，那件事的來龍去脈我完全不記得了。真是抱歉。

──　從討厭的事情開始忘呢（笑）。

鈴木　哈哈哈……

──　手塚老師稿子開天窗這事，後來有沒有成為鈴木先生辭去小學館工作的原因呢？

鈴木　完全沒有。

──　那您為何辭去小學館的工作呢？

鈴木　那個啊……我總覺得，我好像不太適合做童書呢，想轉換跑道去做給大人看的書。

──　當時小學館沒有給大人看的雜誌呢。

鈴木　現在倒是多得很呀。我被真中先生揍了一頓，就對他說：「我不幹了。」於是做到昭和三十三年（1958）二月底。

──　咦，被總編輯揍！原因是什麼呢？

鈴木　我忘了（笑）。他還罵我「渾球」呢。我想，應該是跟手塚先生無關的事喔。我那時太隨性了，愛怎麼做就怎麼做，也許做了什麼真中先生看不順眼的事吧。

—— 可是手塚老師說，鈴木先生會辭掉小學館的工作是因爲他來不及交稿耶。

鈴木　咦——！

「傳說」流傳至今，真相到底是？

—— 老師一天到尾被編輯團團包圍，可能是惱羞成怒了吧。他說：「你們都不信任我。如果你們信任我，不要待在這催我，我就會畫出更好的作品。」當時鈴木先生做出宣言：「我信任老師，所以我不會在這裡熬夜盯人了。」老師很感激，便說：「我一定會畫好你的稿子。就算讓其他十部作品休刊，我也會畫你們家的稿子。」然後呢，結果不出所料，他開天窗了（笑）。老師後來聽說鈴木先生辭掉了小學館的工作，不停對身邊的編輯們吐露怨言：「我該怎麼向鈴木先生道歉呢？他那麼信任我。」還說：「都是你們黏在我身邊我才畫不了啊。你們不讓我畫，才搞到那個人不得不辭職呀。」

鈴木　哈哈！

──　現在流傳的說法變成這樣了。

鈴木　我想沒那回事。那說法很有趣，但不是事實。

──　會是手塚老師編出來的嗎？他把「開天窗」和「鈴木先生辭掉工作」綁在一起，然後說話喜歡加油添醋、增加趣味性的編輯又跟他攪和在一起，簡直像傳話遊戲那樣愈傳愈歪。

鈴木　可能吧。那太誇大其詞囉。手塚先生可是會臉不紅氣不喘地說謊呢，不過是可愛的謊就是了。

──　那些說法倒是會自己愈傳愈歪，和事實脫節。

鈴木　不過那套說法編得真好呢。我和您碰面後才覺得，這傳言中的編輯怎麼想都是鈴木先生呀。

──　手塚先生從某處得知鈴木先生辭去小學館的工作，而他認為那是自己的責任……

鈴木　原來如此，不過沒那回事呀。我辭掉小學館的工作首先是因為我想要做給大人看的東西。起先想去做飛機相關的書，但我的英文很差，去採訪美軍也訪不出個什麼。我沒辦法，只好去了「讀賣新聞」。

──　沒辦法只好去讀賣新聞嗎（笑）。

鈴木　昭和三十二年（1957）左右吧，我一直在找有沒有其他可待的公司。我爸和吉田茂[6]是東京大

學法學系同屆生，所以我拜託他去向吉田先生打聽一下。結果我爸就相當頻繁地去拜託吉田先生，然後他問我：「朝日新聞好還是讀賣新聞好？」我不太喜歡朝日，就說請幫我探聽讀賣。後來正力松太郎[7]先生說，是因為吉田先生的介紹，我才讓你進公司的。昭和三十三年（1958）二月二十八日離開小學館，隔天三月一日就去讀賣了，連一天都沒打混。

鈴木　　　　——　　鈴木先生的父親是做什麼的呀？

鈴木　　　我父親是海軍主計少將，在昭和初期因為軍隊縮減退役了，後來在鐘紡[8]當服裝相關的顧問。

——　　啊，原來如此，真是一號大人物呢……我想跳回去問更先前的問題，《流星王子》走的是非常普通的少年漫畫路線，而隔年的《喔！我們三人》是相當龐大又有野心的作品，時間貫穿戰時、戰後，意圖描寫時代和青春群像。其中一個主要登場人物是姓佐佐木的少年，他進了預科練，成為駕駛員。我在想，那部分是不是受到了鈴木先生的影響呢？

鈴木　　　我告訴他不少關於飛機的事喔，因為我聊起飛機也會很開心。那些哏是從我這來的，手塚先生原本並沒有那麼懂飛機。這點我很自豪喔，是我告訴他的（笑）。對了，手塚先生過世時是幾歲啊？

──我記得是六十歲。

鈴木 這樣啊，果然太勉強自己了呢。太勉強就會走得很早。像我心不在焉地，就活到八十幾歲了（笑）。

──今天好像從您這裡學到常保活力活到老的祕訣了呢（笑）。

「側面訪談1」

新井善久　當時的『少女 Club』手塚番

開交稿順序會議時，『中學生之友』的責編問：「為什麼編輯從早到晚都得窩在老師您這裡呢？」手塚先生說：「大家就算不在，我也會畫。不過大家不信任我呀。」還跟大為感動的手塚先生握手。其他人都一陣尷尬。

知道了。我信任老師，所以我不會黏著您。」結果那個責編說：「我而那個月呢，『中學生之友』的責編真的沒盯著手塚先生，稿子就開天窗了。再下一個月也開天窗，印象中連續三次吧。後來呢，那個責編遞了辭呈的消息傳到手塚先生那裡，他簡直像小孩鬧脾氣那樣說：「是你們害他們家開天窗的啊。我明明就有心要畫，是你們不讓我畫嘛。那個人辭掉了工作，我該怎麼向他賠不是啊？」竟然像這樣遷怒我們啊。

「側面訪談2」

眞中義行　當時的『中學生之友』總編輯

現在回想起來也覺得手塚先生的連載如履薄冰呢，我隨時備有救火用的稿子。開天窗那時的事情，我記得非常清楚。鈴木一路追到寶塚的手塚先生自家，事情真的是緊迫到那種地步呀。再不進稿就快來不及的那個早上，我左等右等都等不到鈴木的消息，別無他法，只好開始印刷替代稿。快中午的時候，鈴木帶著原稿來上班了。一問之下才知道他帶著原稿回家睡了一覺，我記得我朝他臉

頗招呼了一拳。之後我們兩個人都提出了辭呈，雖然都被上司退回，但動拳腳這件事似乎在社內造成不小的問題。我記得手塚先生的原稿在下一期刊了出來，但不記得連載半途而廢的來龍去脈了。

譯注

1　預科練，海軍飛行預科練習生，日本帝國海軍航空兵的養成制度之一，志願役。

2　學生航空聯盟，學生滑翔機競技團體，組成目的為提供滑空競技訓練、舉辦相關競賽、進行推廣普及。

3　鈴木御水，明治三十一年（1898）生，插畫家。提供插畫或扉頁插圖給『King』和『少年俱樂部』等雜誌。

4　小山勝清，作家。曾師事柳田國男，兒童文學創作首度發表於『少年俱樂部』。後獲頒小學館兒童文學獎。

5　入江繁，漫畫家。東京兒童漫畫會成員，在五〇到六〇年代創作少女漫畫與兒童漫畫。

6　吉田茂，政治人物，曾任大日本帝國憲法下的最後一任首相。

7　正力松太郎，曾任讀賣新聞社的社長，日本電視台創辦人。

8　鐘紡，鐘淵紡績的簡稱，紡織業公司，跨足化妝品業後推出「佳麗寶（Kanebo）」品牌，二〇〇一年進一步將集團名稱改為佳麗寶，後來營運不善，將化妝品事業賣給花王，改名為Kracie。

聆聽神之歌曲的男人——

池田幹生

Ikeda Mikio

手塚番

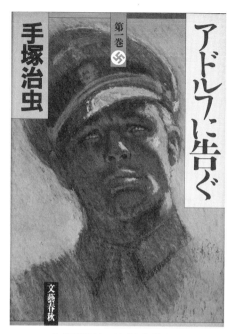

《三個阿道夫》（文藝春秋社）封面

池田幹生

昭和三十三年（1958）生於東京，五十七年（1982）早稻田大學畢業，進入文藝春秋。最初任職於『文藝春秋』，後於業務部和編輯部（『ALL 讀物』、『CREA』）間來回調動。現任第一出版局第二文藝部副部長，文春文庫編輯委員。

池田　　您是早稻田大學文學部的學生，這麼說來，是一開始就想進媒體工作嗎？

—　　不，我原先是想留在大學呀。我爸在我大二那年中風病倒了。正當我心想「爸病了，我可不能啃老啊」，他在我大四的時候又病倒了一次，我手忙腳亂地進入了非就職不可的狀態。

池田　　那您原本也沒想過當編輯嗎？

—　　我爸以前是編輯，待過角川書店、世界文化社等。父親的生活我看在眼裡，覺得比一般上班族有趣呢（笑）。

池田　　突然開始求職，很辛苦吧？

—　　那時應該已經十月了吧。能讓我參加入社筆試的地方所剩無幾了，還有校內選考，要推薦你去文藝春秋（常簡稱為「文春」），我就去考了。

池田　　為什麼地方大概也是根據成績好壞排序吧。NHK、新潮社都沒我的份，但他們可以推薦我

—　　很像是在媒體方面吃香的早稻田大學會有的事呢。

池田　　筆試場地在青山學院。集英社、講談社、文春、讀賣新聞都在同一天考，沒記錯的話那是《窗邊的小荳荳》[1]大紅的隔年。講談社的考試會場人山人海，文春大概只有一百個人左右，我便

把講談社那邊的准考證丟了⋯⋯

池田　咦，同一天舉行的兩場考試的准考證您都有啊？

是，我想說一百個人考的話也許上得了，就去了文春那邊⋯⋯

當時腦中有「如果順利進入文藝春秋的話，想做這二事」這樣的期待嗎？

池田　沒什麼特別想做的⋯⋯因為是文春，所以我以為自己會變成文藝書編輯，結果被分派到『文藝春秋』的「特集」單元，突然就成了調查記者呢（笑）。

具體而言，工作內容是什麼呢？

池田　就是一直跟著警察跑，不誇張。一年出差二十幾次左右吧？老是往非都會區跑。當時『文藝春秋』的非都會區題材比現在多上許多。星期四開工，先到新宿二丁目附近喝酒胡鬧一番，星期五就直接上路採訪，星期一寫稿。這樣的生活大概過了一年多，學到了週刊雜誌記者的基礎知識，結果第二年主管突然說：「你去當手塚番。」

入社第二年，被任命爲「手塚番」！

池田　『文藝春秋』是所謂的一般週刊雜誌，主管要您負責漫畫，有沒有心生反感呢？

——　有一點呢，老實說。我進公司才一年，在「特集」單元方面要學的事情也還有很多，所以也許可說是有點不滿吧，不過我也想看看手塚治虫是什麼樣的人，因此雖然沒有立刻答應，但還是懷著一種想見識恐怖事物的心情接下來了⋯⋯接了才覺得，果然還是側面觀察就夠了（笑）。

池田　當時主管說服了您，看來口才很好呢。

——　他說什麼：「手塚番就只有你能當了。」

池田　啊哈哈，果然那樣說。您當時想必已經知道手塚番的實際工作狀況了吧？

——　他的第一代責編呢，負責他的同時還負責柳田邦男[2]的《零戰燃燒》，工作量誇張到不行，在公司一個月見不到他也成了稀鬆平常之事。他會在半夜沉著臉，踩著不穩的腳步晃進公司，拿了影印稿後又飄走⋯⋯類似這樣。

池田　真是陰森呢。

——　他是我的前輩，早我五、六年進公司吧。幹這工作簡直幹到滿身瘡痍，所以呢，等到連載某

種程度上了軌道之後，他大概向公司發出了哀號⋯⋯「讓年輕人來做啦！」所以我才成了新的犧牲品吧。

― 您知道《三個阿道夫》是怎麼企畫出來的嗎？

池田 我只聽到傳言啦⋯⋯當時『文藝春秋』把心思放在女性讀者身上，很積極地推出糸井重里[3]先生的《萬流文案學堂》（万流コピー塾）、川崎徹[4]先生的專欄、林眞理子[5]小姐的散文⋯⋯等，有個姓白石的編輯，他現在是董事會會長了，當年他很積極地想要請手塚老師來畫漫畫，大概因爲他是手塚迷吧（笑）。

― 手塚老師也是第一次在一般週刊誌長期連載漫畫呢。

池田 我後來問老師才知道，他以前畫文春『漫畫讀本』的稿子常開天窗，以爲再也接不到文春的案子了。所以呢，這個案子找上他時，他開心得不得了，二話不說就答應了。第一次開會的時候，他還說他要先積一個月份的稿子之類的。

― 啊哈哈，肆無忌憚的空頭支票。話說，要論『文藝春秋』眞格的漫畫連載，《三個阿道夫》還排在赤塚不二夫先生的《搞笑游擊戰》（ギャグゲリラ）後面呢。

池田
《搞笑游擊戰》應該是我進公司那年，毫無間斷地畫到完結了吧。編輯部的人似乎都在想，之後漫畫該怎麼辦呢？大家想來想去，覺得在赤塚先生之後，只有手塚先生這種等級的作者帶來的衝擊力可使企畫成立。白石之所以會去邀稿，似乎也有這層關係。

——
一開始他就決定要畫《三個阿道夫》嗎？

池田
最早聽說是想畫計程車司機的故事。

——
啊，是後來在『少年 Champion』連載的《午夜計程車》。

池田
是，一開始他好像說是要畫那個，不過從某個時間點開始，他說他想畫「希特勒其實是猶太人」的漫畫，而公司的人覺得很有意思。

——
以貴編身分第一次見到手塚老師有什麼感覺呢？

池田
嗯⋯⋯我覺得，這個人果然是天才吧。那種力量，或者說那種能量不斷噴發出來呢。當時竹宮惠子⁶小姐的《奔向地球》非常火紅，還有，聖日出夫⁷的《不知爲何笑介》（なぜか笑介）也吸引許多讀者。他有天突然問我：「覺得這個有趣嗎？」他都已經成為一名巨匠了，還會在意年輕人的動向，有點難以置信呢。

—　就文類而言，他關注竹宮小姐是可以理解的，但在意聖先生就有點莫名其妙，他畫的是上班族喜劇啊。

池田　他對同行的……該說是關注嗎？給人有血有肉的感覺，我好像開始看到老師活生生的一面呢。不過整體而言，他那時感覺是一個很好的人。我搞錯了（笑）。如果只合作個一次，應該會覺得他是個大好人。他很愛給其他人甜頭，似乎也很希望別人覺得他是個好人。只和他講一次話的話，彼此應該都會留下好印象吧。之後，我就開始一再去手塚製作住三兩天夜、四天三夜了。

—　會針對作品的故事發展進行具體的商討嗎？

池田　幾乎不會呢。不過他會請我去蒐集某些資料。

—　如果是這樣，就不能先把資料找好放著了呢。

池田　不過到一定程度習慣之後，大概就會知道他需要什麼樣的資料了。因此我會在神田的古書店街晃來晃去，蒐集大量刊載戰時圖片的書籍或《日本服飾史》之類的書。還有可一窺當時風俗習慣的小說、證言集呀，先人的日記……等，我也會有意識地找來過目。我們都在做週刊雜誌了，不會討厭蒐集資料啊。

—　我讀過松本清張的責任編輯寫的文章，他蒐集資料的過程也很不得了呢。

池田　啊，藤井康榮先生。《挖掘昭和史》（昭和史發掘）的責編。

—　是，如果是漫畫編輯的話，無法做到那地步呢。

池田　那該說是文春的傳統，或者該說是武器呢。像清張先生這樣的作者給了我們很多磨練呢，我想大家查起資料來都還挺開心的。

池田　也就是說，蒐集資料方面並沒有吃到什麼苦頭？

—　不，也有很困難的部分呢。手塚老師會經對我說：「一九三七、三八年，人在神戶的德國女孩子會穿什麼樣的衣服呢？沒相關資料的話，我就畫不下去了呀。」我回到公司，去資料室請教一個活字典般的同事⋯⋯「老師這樣跟我說呢，我該怎麼辦？」他說：「只要找比那幾年早一點點的，有拍到女孩子的德國街頭照片不就行了嗎？」他要我去找一本德國的舊雜誌，應該是叫『Stern』吧，還告訴我去哪邊找得到。

池田　這就是文春的潛能呢。

池田　老師經常說沒什麼資料就沒辦法畫，把那當作無法動筆的藉口。我要是找到資料，立刻拿過

去，老師就會露出很厭惡的表情，他以為我會花更多時間。他是沒明說啦，但心裡打的盤算是：「這樣大概可以爭取兩天左右的時間吧。」

池田 尋找日常生活中平凡之物的資料反而很辛苦對吧。

—— 他會說：「當時柏林旅館的門把應該不是長這樣圓圓的。」一查才發現，啊，佐爾格[8]的女朋友還活著，我就去向她請教了。

池田 開始變得像《挖掘昭和史》了呢（笑）。

—— 我想，我那時心中隱約有個念頭呢——你接下來要查什麼，都放馬過來吧！不管你提出什麼要求，我都會設法解決掉喔……之類的。當時沒有網路，只能去公司請教可能知道答案的人。就算要問，也得知道該問誰才行。就這方面而言，我第一年幹調查記者的經驗算是成了非常好的基礎吧。

池田 那，當手塚番最慘烈的經驗是……？

—— 是什麼呢？總之，我們和小學館的競爭很要命呢。小學館給的稿酬似乎也比較好，老師總是以他們為最優先，《向陽之樹》擺第一位，其他人也散發出「那樣沒關係」的氣息。我們兩邊

的截稿日，每兩個星期會重疊一次，這種時候經常會有摩擦……

—　稿酬不是都一樣嗎？

池田　不，那時候呢，我們家是三萬日圓。

—　啊，那就不一樣了……

池田　呃，手塚老師那陣子不是得了小學館漫畫獎嗎？

—　是，他在昭和五十九年（1984）三月以《向陽之樹》第二度拿下該獎項。

池田　頒獎典禮當天，他如果照常工作的話，我們家的稿子就能畫完了，但他拖到了進度。就在只差一點就要完工的時候，小學館的人跑過來想把老師拉走，說得獎者沒出席頒獎典禮會讓他們很困擾。有一方出手抓住另一方的衣服，說：「你想幹嘛！」我有點忘記我是抓人還是被抓的了，總之有過這樣的事情呢。

—　我還記得老師在頒獎典禮上遲到了，可見他是畫完稿子才去的吧？

池田　不，他沒畫完，我要他別參加會後續攤直接回來畫。會場應該是在第一飯店吧，我記得典禮



後我立刻把他帶回來，請他繼續畫。

—
真是給您添麻煩了（笑）

最大的難關是進度管理主任

池田
他那邊讓我很辛苦，不過最令人難熬的還是公司內部。進度管理主任會打電話來怒吼：「還沒好嗎？」那部分最要命了。他還會說：「只有塗黑的稿子也沒差，給我拿過來！」要是拖稿真的太嚴重，我還會跟製版廠先串供。明明只畫完兩頁，但我會騙主任說：「已經畫好四頁了。」應付他也許是最累人的部分。連接起電話都覺得很難受啊。

—
做這份工作，有時真的料不到子彈會來自敵方還是己方呢（笑）。

池田
他還會說：「我又不是叫小孩出去跑腿辦事。」對我說這些也沒用啊，但他就是會不停、不停地砲轟。

—
不過一次也沒開天窗？

池田 開了一次天窗。那次老師真的生病了，毫無轉圜餘地。還有，有次他交稿太慢，我還用鐵路配送的服務寄出空無一物的信封袋。那次進度管理主任把我罵得狗血淋頭，說：「你到底知不知道自己在幹嘛！」

—— 他當然會生氣吧（笑）。話說，《三個阿道夫》第一話的頁數是十六頁嗎？

池田 十頁。他那時也說，十頁要收尾是很辛苦的。

—— 沒什麼漫畫家可以用每十頁一話的篇幅推動大河劇啊。

池田 頁數還有另一個點令他在意。他會問我說：「有沒有其他連載小說作家說什麼，那作品竟然占了十頁。」類似這樣，還會問『文藝春秋』的讀者對於刊載漫畫這件事有沒有什麼怨言。那時代還不會做什麼問卷調查，當然也就沒有什麼作品人氣高低排序。他在漫畫雜誌打滾久了，開始會陷入不安吧。我經常帶讀者來信去找他喔，偶爾還會自己寫，說：「我收到了這樣的信。」（笑）

—— 實際上讀者反應如何呢？

池田 讀者並沒有特別熱烈地示愛，不過那作品在作家或專欄寫手之間非常受矚目。

—　讀者沒什麼反應，你們也沒因此要提早收掉連載嗎？

池田　從來沒有人提出這種想法呢。可能是因為始作俑者白石後來成了總編，而他一──直在看這部作品。

—　也就是說，《三個阿道夫》在毫無外界干擾的情況下畫到了結尾。可以這麼說吧？

池田　算是吧。嗯，場景轉換到巴勒斯坦後，感覺故事轉折有點太快了，不過我也聽老師說，起先談好的一年連載期限算是相當短。也許，老師採取了一個他比較好畫的處理方式吧。

—　《三個阿道夫》完結後，公司內部有沒有再找手塚老師合作的聲音呢？

池田　有的。我當了手塚番兩年後，調到業務部去了。

在業務部也負責本作，使之成為暢銷書

—　咦？這次當兩年編輯就去了業務部嗎？

池田　我曾經相當激動地槓上白石，說：「你不是說手塚番只有我能勝任嗎？為什麼連載到一半把我調到業務部去？」有段時間非常氣餒呢（笑）。

池田　　嗯，真是令人暈頭轉向的人事異動。調過去之後呢？

――　　我以業務身分負責的《三個阿道夫》賣得非常好，那陣子還會去手塚製作玩，挺常聊起接下來要畫什麼好。然後呢，我提案要讓手塚老師繼續畫的時候，總編輯是花田紀凱。我說：「是這樣的，手塚先生有這些想法。」結果他說：「我不要做。」

池田　　那位知名總編輯無法接受漫畫啊。

――　　不是的，那個時候呢，他想做的似乎是高爾夫球漫畫。好像是想要讓《美味大挑戰》的編劇雁屋哲先生和負責幫《釣魚迷日記》作畫的北見健一先生搭檔之類的吧，而且企畫已經進行到一個階段了。

池田　　總覺得那企畫不太對。《三個阿道夫》的漫畫單行本賣了多少呢？

――　　從最早的精裝本，到後來的平裝本、文庫本，加起來總共四百三十五萬本吧。

池田　　真驚人呀。

――　　最早要出精裝本時，上司要我首刷印量設定為一萬本，我去找他交涉：「再怎麼說也太少了，請提高到兩萬。」我還誇下海口說：「我會負起責任好好把書都賣掉。」（笑）一開始並沒

有什麼暢銷的感覺，不過呢，我印象中是川本三郎先生在教育電視台介紹了這部作品吧，後來就一飛沖天地大賣了。

池田 　當過手塚番，後來又調到業務部推自己以前負責的手塚作品——這種人可沒幾個呢。

—— 實際上，我很清楚地感覺到，自己是在接全國書店訂單的過程中逐漸成長的。

池田 　手塚老師自己對《三個阿道夫》的評價如何呢？

—— 手塚老師想靠《三個阿道夫》再拿一次文春漫畫獎。他親口問過我：「這樣的程度，拿不拿得到啊？」不過我回他：「不，老師啊，我們家的漫畫獎只會頒給每個漫畫家一次，沒有人拿過兩次啊。」

池田 　最後想問池田先生，您認為《三個阿道夫》在手塚作品中占據什麼樣的位置？

—— 品質極高，而且收尾妥善。老實說，身為責編，我覺得這部作品就像是手塚老師的《天鵝之歌》₉呢。

池田 　啊，他讓你聽到了很棒的歌曲呢。

譯注

1　《窗邊的小荳荳》，作家、電視節目主持人黑柳徹子的自傳體小說，描寫她在校風自由的巴氏學園度過的生活。

2　柳田邦男，報導文學作家。曾任職於ＮＨＫ廣島放送局，其著作《零戰燃燒》從開發者、駕駛員、指揮官等不同角度切入，側寫零式戰鬥機的生涯。

3　糸井重里，廣告文案作家，散文家，作詞家。他擔任編劇、湯村輝彥作書的《企鵝飯》系列對蛭子能收、根本敬等人的拙巧（ヘタウマ，爛得很有味道）路線有莫大的影響。

4　川崎徹，廣告導演。與糸井重里同為日本一九八〇年代知名廣告從業人員。

5　林真理子，小說家，直木賞得主。

6　竹宮惠子，漫畫家，所謂「二十四年組」之一。構想七年的《風與木之詩》為正面描寫少年愛的第一部漫畫作品，ＢＬ文類始祖。《前往地球》是後地球環境浩劫科幻劇，描寫一個人類從出生到死都接受電腦管理的太空世界，獲頒星雲獎以及小學館漫畫獎。

7　聖日出夫，漫畫家，代表作皆為上班族漫畫。

8　佐爾格，德俄混血蘇聯間諜，成長於德國，後加入蘇聯，受命於日本建立間諜網。

9　《天鵝之歌》，舒伯特作品。創作於臨終前，死後才出版。

培養神之弟子的男人——

丸山 昭

Maruyama Akira

手塚番

小學館文庫《常盤莊實錄》（小學館）書封

丸山　昭

昭和五年（1930）生於山梨。昭和二十八年（1953）自學習院
大學畢業，進入講談社。曾任職於『少年 Club』編輯部等單
位，後就任『少女 Club』總編輯。昭和四十年（1965）退社，
參與講談社 Famous Schools 創立計畫。平成十年（1998）
卸下講談社顧問一職，十三年（2001）獲頒第五屆手塚治虫文
化獎特別獎，理由爲：「功在培育多位聚集在常盤莊的漫畫
家。」著有《常盤莊實錄》等書。平成二十八年（2016）逝世。

—　您一開始就想進大眾傳媒嗎？

丸山　不，我原本想成為精神科諮商師，但薪水好少，好像是六千日圓吧。在業界報紙寫篇稿子就能拿到兩千日圓了。我一開始想靠寫稿為生，結果剛好碰到負責學生就職業務的教授，他說：「講談社請我推薦學生進他們公司，你要去嗎？」一問之下，起薪好像是一萬日圓吧。

—　錢讓你上鉤了。

丸山　當然會上鉤喔。那年頭找工作非常困難，我以為教授推薦等於直接錄用，開心得不得了。結果說好那天一去講談社舊館講堂，發現那裡人山人海。也就是說，他們只是要讓我考試罷了。沒辦法，考就考吧。諮商師的職位，我已經讓給別人了呀。

—　當時有想待的講談社雜誌嗎？

丸山　我主修的是心理學，所以希望進入宣傳部門。我在昭和二十八年（1953）四月入社，分派到宣傳部，待了半年左右吧。昭和二十七、二十八年，是講談社狀況最糟的時期呢。薪水每個月都還會入帳，但獎金會分成三、四次支付。這時公司決定讓堪用的人都去做編輯的工作，我就在宣傳部內籌備了『少年Club』的讀者大會。

—　啊，以前有那樣的活動啊。

丸山　我跑到大阪去，搭宣傳車到處繞，對著麥克風扯開嗓門：「本日在中之島弓會堂舉辦『少年 Club』的讀者大會，會有手塚治虫老師的講座，請大家共襄盛舉。」我還在會場入口驗票、當主持人，做了很多有的沒的。『少年 Club』的總編輯也許都看在眼裡，覺得這傢伙似乎很好用，就網羅了我。我是因為這樣才去了『少年 Club』。

—　那時，手塚老師已經開始在『少年 Club』連載作品了對吧。

丸山　是的，《洛克冒險記》。

—　那您充分了解到手塚番有多辛苦了吧（笑）。

丸山　不，我在『少年 Club』的時間並沒有久到會產生那樣的認知，才待七、八個月就調到『少女 Club』去了。而且呢，責編應該是一個姓井岡的人吧，他的神色看起來並沒有吃了很多苦的感覺。

—　那麼，您在工作第二年，也就是昭和二十九年（1954）調到『少女 Club』去。主管要您當手塚番時，您並不怎麼反感嗎？

丸山　那時我已經差不多掌握實際狀況了，不過呢，其他公司基本上都是派老練的編輯去當手塚番，因此我感受到的自豪反而還多一點呢，覺得自己獲得了一定程度的肯定。我後來才知道，大家都對手塚治虫和牛尾走兒一束手無策，才說要找一個下盤比較健壯的人去當他們的責編，我好像是因為這樣才被拉去的(笑)。剛好是《緞帶騎士》開始連載那年。

——　當編輯要先看下盤嗎(笑)。當時手塚老師在雜司谷的並木 House 工作。現在想想，那是手塚治虫老師作為漫畫家的全盛期呢。

丸山　嗯，是呀。作品賣翻天，一個月有十一個連載，單篇完結作品有六篇左右吧。

——　光聽就背脊發涼了。當時和老師開會是什麼感覺呢？

丸山　沒什麼值得一提的，我們跟其他漫畫家也幾乎不開會。連載要開始的時候會進行比較詳細的討論，不過之後就不會討論「接下來要這樣或那樣」了。手塚先生的連載尤其如此。

——　您擔任《緞帶騎士》的責編到作品完結為止。收掉人氣作品《緞帶騎士》這件事，有沒有在編輯部內造成問題呢？

丸山　我們的預測是，收掉這部作品會造成相當致命的影響。不過在當時，連載作品的期限通常為

一年，這是一種常識，而《緞帶騎士》已經連載了三年。

丸山 ——
也就是說，手塚老師對於切換到新企畫這點也沒什麼異議囉？

這我就不太記得了。不過他為了想要畫什麼而傷透腦筋。我也提出了許多建議，不過他就是不肯點頭。手塚先生大概暗自想要畫《火之鳥》吧（笑）。

總之也會有公主登場

丸山 ——
他後來就提出了《火之鳥》的構想。

《火之鳥》在『漫畫少年※』連載中斷後，我會問手塚先生：「那種給少年看的故事，你要怎麼畫才會合『少女 Club』讀者的胃口呀？」那時還沒有什麼什麼篇，完全無法想像火鳥之後會成為一個旁白型的角色，也無法想像整部作品的時代和樣貌會不斷改變。

丸山 ——
真虧總編輯會同意他畫呢。

我最後拿『漫畫少年』上的《火之鳥》給伊藤總編看，說：「老師會把這改成少女漫畫，把故事年代移到希臘羅馬時期，而且也會有公主登場，沒問題的。」

── 什麼沒問題啊（笑）。

丸山 ── 眞的是亂七八糟呢（笑）。總編說「那就畫吧」，於是我們先請他短期連載《鶴之泉》三個月，故事是改編自歌劇《夕鶴》，然後就在昭和三十一年（1956）五月號開始連載《火之鳥》。

── 大概是從什麼時候開始和常盤莊那群人有往來呢？

丸山 ── 我對手塚先生的常盤莊時代一無所知。開始會有交集是因為石森章太郎（後改筆名爲石之森章太郎）、赤塚不二夫、長谷邦夫²三個人來並木 House 找手塚先生，和我見到面。我呢，其實不記得這件事了（笑）。不過聽人這麼一說，所有事情都串起來了。那是昭和三十年（1955）八月十日（笑）。印象中我是窩下來要催《緞帶騎士》的稿子，所以人守在那裡。赤塚先生說：「丸先生那時站在門口，用眞的很恐怖的表情叫我們閃邊去。我原本覺得，看來是見不到手塚老師了，但石森拚命斡旋，你才總算讓我們進去了。」

丸山 ── 雖然是那樣，赤塚卻說，我當時還要他們「也來編輯部玩」，搞不懂在幹啥（笑）。不過聽他這麼一說，我確實沒有其他機會和他們碰到面了啊。實際上，石森先生和赤塚先生還眞的連袂穿著木屐來『少女 Club』編輯部找我。他的說法很有意思，所以我基本上也視爲事實啦（笑）。

拖稿拖到你氣呼呼的，這時如果還有漫畫迷來訪，編輯根本無法保持冷靜呀（笑）。

—　不只『少女 Club』，當時兒童雜誌分配給漫畫的頁數都不怎麼多，新人漫畫家還有登場的餘地嗎？

丸山　時代狀況對他們很有利呢。戰前出道的漫畫家的作品和戰後出生的讀者波長不合，愈來愈多人對自己爸媽世代的作者沒有共鳴。除此之外，視覺重點化的傾向也不斷加劇，雜誌的開本也從 A5 變成了 B5，大家對刊載漫畫的需求逐漸增加。

—　也就是說大家很需要新人登場呢。

丸山　我進『少女 Club』時刊載的作者有：橫山隆一、塩田英二郎3、長谷川町子4、牛尾走兒、手塚治虫、田中正雄5、高野義輝6。說到年輕人，常盤莊世代突然就冒了出來。而那一票人啾地竄起的其中一個原因是，對讀者而言，他們是世代相近的大哥哥、大姊姊，雙方比較容易心意相通。

—　不過，比方說石森先生並不是一開始就以少女漫畫爲志向吧？

丸山　石森先生畫得可辛苦囉。他的第一部連載是《幽靈少女》，怎麼看都會覺得是「剛離開鄉下的少年在嚮往的東京看到一些女孩子，然後把她們畫進作品中」，那感覺太強烈了。石森先生他自己也說了……「丸先生，我不會畫女孩子啊。」他明明那麼會畫圖呢。

　趕鴨子上架的少女漫畫是畫不出女孩子的衣著打扮呢。

當時有個年輕的女性漫畫家，在我看來還相當需要磨練，但已經非常有人氣了。爲什麼有人氣呢？我收到的這種信可以解釋：「老師上個月的某某女孩的髮型很棒，所以我請媽媽把我的頭髮重新綁成了那樣。」在物資不豐饒的年代，女孩子想打扮也無法打扮，而她畫的畫可以撩動她們愛漂亮的心。男性漫畫家是辦不到的呢。從那之後，雜誌頁面的左上角就開始會放跟故事完全無關的女主角穿搭圖了。後來渡邊雅子[7]和牧美也子[8]也加入連載陣容，向女孩子分享許多愛漂亮之道。

丸山　那個穿搭圖原來有這樣的緣由啊。話說，起用石森先生沒在編輯部內造成什麼問題？

編輯部有號人物，該說是長老嗎？或者說，他品味非常好，少女雜誌的編輯都會想向他看齊，是一個很有教養的人。他非常溫和地對我說：「丸山呀，『少女Club』是非常高雅的雜誌，別讓奇怪的東西混進來，弄髒它呀。」不過我搞不懂他的邏輯。

丸山　你要是搞懂了，天才漫畫家石森章太郎也許就不會出現了呀。

是這樣嗎？不過呢，在《幽靈少女》之前，少女漫畫幾乎沒有恐怖故事，而女孩子同樣會有想要看恐怖畫面的心理，所以我覺得刊這樣的作品也不錯嘛。沒想到他一畫就畫了個科幻故事，

還扯到四次元對吧，做到這種程度就實在無法引起共鳴了。我那時心想，真虧總編輯忍受得了啊。

丸山　一般而言，路線歪到那種程度的話，就不會給他下一次合作機會了。但石森先生的工作卻不曾間斷。

——　我要是不那樣安排的話，根本湊不到頁數啊。編到增刊號的時候，小說和文章只會占四百頁當中的不到三分之一，我們沒有其他援軍可以填滿剩下的三分之二篇幅。只有我有辦法把石森、赤塚為中心的常盤莊漫畫家拉過來，勉強補起所有缺漏。

如何讓創作者的才能開花結果？

——　水野英子小姐與石森先生的共著也是在那陣子發表的呢。取他們名字的第一個字母 MIA 拼成筆名「U・MIA」，謎樣的新人漫畫家。

丸山　對對對，我們頭痛到後來還請石森先生和赤塚先生合作，然後編了個筆名「泉・明日香」（笑）。石森先生是新人，不能同時刊兩篇石森名字的作品啊。

丸山先生獲得了故事漫畫這個全新的表現媒體，又結識了許多才華洋溢的新人作者，總覺得這過程很愉快呢。話說，手塚老師是眼觀四面型的人，他是否曾對丸山先生提起《幽靈少女》這部作品呢？

丸山　完全沒有。你現在問我我才想到，手塚先生一個字也沒提起，這是怎麼一回事呢……

丸山先生的著作《常盤莊實錄》提到，手塚老師對新人如此感興趣的其中一個原因，當然是想發現並培育新的才能，不過另一方面也是想預先探查遲早會成為競爭對手的能人，我認為這見解相當敏銳。那麼，手塚老師又是用什麼樣的感覺來看待常盤莊的成員呢？

丸山　石森啊、赤塚啊、藤子啊，真的是手塚老師的門徒，所以他跟他們相處起來應該算是很安心吧。常盤莊那些人對手塚先生的仰慕也不是做做樣子而已。

這樣啊，並沒有被他放在「令人忌妒的勁敵」這個範疇裡啊。

丸山　話也不能說得這麼死吧。比方說，後來發生了石森先生的《Jun》那件事。

啊，你說的是那件事吧。石森先生的《Jun》在手塚老師主導的『COM』上引起話題，但老師發表的負面感想被傳到石森先生那裡，導致連載差點中斷。

丸山　當時手塚先生很乾脆地去找石森先生道歉，對吧。那是因為對方是石森啊，換成別人，他是不會去道歉的。他很久以前和《伊賀谷栗君》（イガグリくん）的福井英一[10]先生大吵一架，後來也不知道有沒有道歉，整件事以非常曖昧的方式平息下來呢。

丸山　昭和三十二年（1957）十二月號《火之鳥》羅馬篇完結後，手塚老師的連載就在『少女 Club』上中斷了呢。這是為什麼呢？

—　上中斷了呢。這是為什麼呢？

丸山　手塚老師的個性是有人拜託就不會拒絕，對他而言的最佳狀態是一堆雜誌刊他的作品、多如牛毛的編輯圍著他催稿。但我有點覺得，再繼續追著手塚先生跑也沒什麼意思吧，再說，石森先生和水野英子小姐也漸漸有成績了。

—　啊，確實會覺得水野小姐補了手塚先生的空缺呢，有這種印象。

丸山　水野小姐早先畫的是非常、非常可愛的那種漫畫，不過她似乎也想畫手塚先生那種公主故事。我請她在雜誌別冊畫了《紅鞋》，看她有沒有辦法駕馭外國場景，結果可行，就請她開始畫《銀色花瓣》了。編劇綠川圭子小姐不到一年就說：「就算沒有我，水野小姐也畫得下去吧。」我記得當時我放下了心中的大石頭，覺得手塚先生的接力棒總算交到水野小姐手中了。

—

丸山先生培育了許多新人漫畫家，請問這件事的竅門在哪裡呢？

丸山　我拿下手塚治虫文化獎特別獎的理由是「功在培育多位聚集在常盤莊的漫畫家」，得獎時赤塚先生說：「『少女Club』賣得不好，別人都不肯來畫，丸先生只好出下策找我們來畫。」這話說對了一半呢。我並沒有培育他們，是他們自己成長的。我覺得我值得嘉獎的部分只有分配了一些頁數給他們畫（笑）。主題和方向會事先開會討論，不過之後就完全放手給他們發揮了。他們聽了我說的話都說好好，結果畫給我的都是乎符合我要求的作品，實際上他們都把自己想畫的東西妥善地畫出來了。不過成果很好，所以我會容許他們這樣做。

—

竅門就在這裡呢。

丸山　我很幸運，我當編輯的那個年代，新人漫畫家很容易出道。我只是碰巧有一群才能優秀、萬中選一的漫畫家聚集在身邊罷了。我不太了解漫畫，所以隨便他們去搞。這三條件加在一起，產生了意外的好結果。

—

不過那不是誰都辦得到呀。

丸山　我的想法是，我讀了覺得不有趣的作品，讀者也不可能覺得有趣。我很努力讓連載主題或主角去配合讀者的口味，不過內容的火侯完全沒調節呢，也因此有人批評這本雜誌太小眾、太

一廂情願了，遺憾的是，他們並沒有說錯。『少女Club』的銷量並沒有成長，最後我也成了停刊時的總編輯。我是三流總編呀。

手塚治虫就像是「富士山」

——

拚命迎合讀者也是一種做法，但那麼做也未必就會一帆風順吧。接著，想請問見識過許多才華出眾者的丸山先生，您覺得手塚老師在什麼地方高人一等呢？

丸山

我認為他不僅能力比人優秀，還擁有別人所沒有的能力，是個奇才啊！比方說，他擁有「遺像記憶」，就是一種強大的影像記憶力，腦中畫面幾乎跟數位相機拍下的影像一樣了，只要他想，一瞬間就能在腦海中叫出原稿中的任何一個場面，而他記住的原稿大概都是以跨頁為單位吧。我聽手塚製作的社長松谷先生說，他有次在還沒有傳真的年代想從美國傳圖回來，便要日本這邊準備方格紙，把上頭的長度單位當作座標，然後用電話轉述了圖的模樣。老師回國後，助手對他說：「請讓我看看原稿，我想比對一下。」結果他說：「沒有原稿啊，都在我腦子裡。」

——

好驚人呀。

丸山　擁有遺像記憶的小孩子似乎相當多，不過長大後就不會有那種記憶力了。手塚先生有很孩子氣的一面，所以才維持著遺像記憶吧（笑）。

——手塚老師在曾為手塚番的丸山先生眼中……

丸山　有句話不是這樣說嗎？「No man is a hero to his valet.」對侍者而言，英雄也只是個凡人啊。我的感覺就是那樣。近距離觀察手塚先生，會覺得他既任性又愛吃醋，愛拖稿又會毀約，會讓你產生「真想盡快擺脫這個人」的念頭，但退遠一步看就會明白他有多崇高、有多美妙，雖然他不是富士山啦。就是因為這樣，手塚先生才有辦法攏獲手塚番的心吧。

——您好像幫這整個企畫做了個「結語」呢（笑）。

譯注

※ 『漫畫少年』，戰前爲『少年俱樂部』著名總編的加藤謙一在戰後獨力創刊的月刊漫畫雜誌，不僅成爲手塚治虫《火之鳥》、《森林大帝》的連載平台，其投稿欄也成爲在漫畫界鯉躍龍門的途徑。

1 牛尾走兒，漫畫家、動畫師、特攝／影視作品製作人。

2 長谷邦夫，石森章太郎主導的東日本漫畫研究會成員之一，廣義的常盤莊集團成員，諧擬漫畫創作者。

3 塩田英二郎，漫畫家，擅長家庭漫畫路線。

4 長谷川町子，代表作爲國民漫畫《蠑螺小姐》，其改編動畫會創下「播放時間跨度最長動畫」的金氏世界紀錄。

5 田中正雄，昭和二十二年（1947）於大正日日新聞出道，執筆歷史人物傳記漫畫等諸多兒童漫畫作品。

6 高野義輝，於漫畫雜誌『少女』正式出道，畫力非凡，人氣一度與手塚治虫不相上下，工作量高達一個月兩百頁原稿，最後不堪負荷，於一九七〇年棄筆。

7 渡邊雅子，曾以《玻璃之城》獲得小學館漫畫獎，作品類型橫跨懸疑、推理、怪談、人性劇。二〇一九年已高齡九十歲，仍於『JOUR』十月號推出單篇完結漫畫新作。

8 牧美也子，六〇年代初活躍於『Ribon』、『瑪格麗特』等雜誌，後轉戰淑女漫畫，也畫官能性題材。

9 水野英子，常盤莊入住者，有女版手塚之稱，據說是第一位在少女漫畫中描寫男女戀愛的漫畫家。

10 福井英一，漫畫家、動畫師。代表作爲柔道漫畫《伊賀谷栗君》，使連載雜誌『冒險王』的銷售量轉眼間突破三十萬，引發柔道漫畫風潮。後來過勞猝死，享年三十四歲。

受神請託的男人——

石井文男

Ishii Fumio

『COM』（虫製作）創刊號封面

石井文男

昭和四年（1929）生於岡山，三十一年（1956）祖山
學院（現爲延山高中）畢業，兩年後進入秋田書店。
昭和三十八年（1963），進入虫製作，設立虫製作商
事出版部，同時參與『原子小金剛倶樂部』、『COM』
編務。昭和四十四年（1969）就任『COM』總編輯。
昭和四十八年（1973）虫商事倒閉後，以自由接案的
編輯身分參與許多出版計畫。

―　您高中畢業後立刻就進了秋田書店嗎？

石井　不，高中畢業過了一年現在所謂尼特族的生活啊。雖然覺得非做點什麼才行，但不清楚自己想做什麼。然後我哥認識一個在秋田書店工作的人，他寫信問對方能不能讓我進去，做什麼都可以……

―　您原本對於做雜誌感興趣嗎？

石井　我還是小孩的時候，爸媽買了不少『少年畫報』啊、『冒險王』之類的雜誌給我，以前會想，要是將來能去做那類雜誌就太好了。與其說想做雜誌，不如說想見小松崎茂(笑)。

―　到昭和三〇年代(1955-1964)初期為止，圖畫故事一直處於全盛期呢。

石井　我非常喜歡小松崎茂啊、山川惣治那種圖畫故事，所以很希望他們讓我做相關工作，就算只是幫編輯跑腿也沒關係。

―　那實際上進了秋田書店後呢？

石井　『冒險王』有個姓壁村的編輯，現在已經不在人世了。我那時就當他助理幫他去雜司谷的手塚老師工作室拿《魔神加農》的稿子……這類工作。

—　壁村耐三先生後來成為『少年 Champion』的名總編輯，據說曾經向手塚老師扔剪刀……

石井　發生過這麼一段插曲呢。

—　接著，您五年後進了虫製作？

石井　秋田書店在我入社後第三年左右出了少女雜誌『Hitomi』，銷量很差。公司募集自願離職者，而罩我的人走了，所以我也一起辭掉工作。我向野村編輯製作的社長野村浩（野村ひろし）拜師學習各種書籍製作的面向，學著學著，離開秋田後進了虫製作的山崎邦保，就是後來成為『COM』第一代總編輯的那個人跑來拉人……「我要在虫製作創立出版部門，石井，你要不要來幫忙？」我就進了虫製作。

—　當時虫製作的出版品是『原子小金剛俱樂部』嗎？

石井　才剛開始喔。我們在富士見台的手塚家一角設了一個出版部……或者說編輯室，從公司簡介手冊開始。後來那裡顯得有點太窄了，我們就搬到池袋西口的一間單房公寓去，工作人員有五、六個。在那裡創刊『原子小金剛俱樂部』，也從那裡寄書。忙著忙著，虫製作版權部也獨立出來搬到池袋東口，成立了虫製作商事，而我們也過去會合了。

—　大概到什麼階段才開始談出版月刊雜誌的事?

石井　剛創立出版部時,他們就有這個念頭了。手塚老師當然也有這個想法,想把月刊雜誌當成興趣。『漫畫少年』一直盤據著手塚老師的腦海,而他本人也想創立自己版本的『漫畫少年』。

—　也就是說,昭和三十九年(1964)創刊的『GARO』並沒有……

石井　那也有影響。『GARO』的創刊以白土三平為中心,老師也許認為自己也辦得到類似的事。

—　老師會參加新雜誌創刊的企畫會議嗎?

石井　會。老師會聯絡大家:「今天我會去商事一趟,大家來開會吧。」編輯部的人便會聚集在一起討論,提議某個走向。

—　方向相當具體嗎?

石井　並不怎麼具體呢。簡單說,像小學館那樣的大出版社做的是能賣錢的漫畫對吧?而我們的新雜誌則是希望提供一個舞台,如果有漫畫家力圖創作前所未見的作品,可以在我們這裡發表。不是大眾文學式的作品,而是純文學式的。只有大致訂下這個方向。

— 老師對於創刊號陣容有沒有什麼想法呢?

石井 永島愼二先生、石森(後改名爲「石之森」)章太郎先生。這兩個名字也反映了山崎先生那一派的意見。永島先生並不是會討好商業漫畫讀者的那種創作者。他當時在虫製作畫動畫分鏡,這也是一層關係。石森先生是老師心愛的弟子,因此當然有份,我們認爲他應該能在這裡創作出充滿野心的全新作品。再加上手塚老師,用這三大支柱撐起雜誌——當時起碼敲定了這些。

— 然後還有「Grand Con[1]」,像後來的青柳裕介[2]、宮谷一彥[3]等許多新人漫畫家都是從這裡出來的。

石井 當時的大出版社並不怎麼認眞培育想要成爲漫畫家的年輕人吧。難道沒有更具體一點的養成方法嗎?想著想著,我們決定推出這個單元。連載漫畫家三名,邀請客座漫畫家一名,然後加上舊作重刊單元「手塚名作系列」還有「Grand Conc」,這些便是主軸。

— 「Grand Con」神似『漫畫少年』那傳說級的讀者專欄呢。話說,老師是一開始就決定要連載《火之鳥》嗎?

石井 『漫畫少年』也連載了《火之鳥》呢,而『COM』想打造出一個現代版。

—　那是手塚老師的意思嗎？

石井　老師也有那樣的想法，不過，編輯部有一個姓野口的手塚狂熱者，他提供的點子還不少。簡單來說，火鳥是不死鳥，所以牠一再重生、復活也沒什麼奇怪的吧。過去，現在，未來——牠有可能超越時空，然後又消失無蹤，不過那時候的事就等到時候再說。只是後來真的消失了便是（笑）。

—　不管怎麼說，『ＣＯＭ』都是手塚老師個人的雜誌，至少創刊號的稿子會在截稿期限前交吧？

石井　不，一如預期拖了又拖，連入庫來不來得及都不知道，內心七上八下。編輯部所有男性員工都連夜幫忙裝訂，可悽慘了。總編輯打起精神將好不容易做好的創刊號拿給手塚老師看，結果他說：「這啥啊，別讓這麼醜的書上市。」

—　哇……

石井　一定是最後成品和手塚老師設想的樣子有點落差吧，畢竟老師滿腦子都是『漫畫少年』。他當時就像這樣盯著雜誌看，大概在想：「總覺得亂亂的呢。」老師預期的應該是更乾脆俐落的模樣吧。

石井 這樣啊，他對『漫畫少年』的執著那麼深啊。話說，創刊號大概賣了多少呢？

我印象中賣了三萬本左右，所以說作爲一本商業雜誌是不成立的。不過大家當初都沒在思考銷售好壞的問題，而是在想：「如果能有這樣一本書就太棒了。」像在做夢那樣。哎，『ＣＯＭ』並沒有賺錢，不過出它還是有意義的。

「稿費很低，要畫嗎？」

—— 也就是說，稿費也無法照行情付吧？

石井 沒辦法。我們只能搬出手塚治虫的名字遊說一些作者：「我們想做這樣的雜誌，要不要參加呢？但稿費無法讓你滿意就是了。」只有回答「我參加不是爲了錢」的作者才會接到我們邀稿。永島先生是一個例子，石森先生也是啊。稿費真的很低，一頁頂多兩千日圓吧。

—— 哇，真的很低。不過客座漫畫家的陣容很豪華呢，到後來甚至編了一本叫『Big 15』的增刊。

石井 編務很硬，不過還是有很開心的部分。

—— 印量最多到多少呢？

石井　最多印過五萬本。

──　商業營運方面不怎麼輕鬆呢。

石井　世人要是知道市面上有這種版品的話，就等於是幫漫畫做了宣傳，也會發揮啟蒙作用吧。做的時候也懷著類似這樣的想法啦。

──　『ＣＯＭ』創刊大約一年後，你們開始出版『虫Comics』，一系列集結兒童漫畫名作的漫畫單行本。讀者反應如何呢？

石井　有好有壞，不過大致來說還挺不錯的。

──　也就是說，在只出『ＣＯＭ』和『虫Comics』的階段，虫製作商事還過得去……

石井　還多少算是賺得到吃飯錢。而且當時版權部跟我們是一體的，手塚作品的角色被人拿去做成玩具、文具或月曆，我們就收得到授權使用費。

──　原來如此，那整體來看……

石井　是家還過得去的小公司吧。

—　昭和四十四年（1969），『ＣＯＭ』的姊妹誌『Funny』創刊了。山崎先生成為『Funny』的創刊總編輯，石井先生成為『ＣＯＭ』的二代總編輯……

石井　我當時覺得，說實在的，與其由我來當，去外面挖角其他出版人還比較好吧。不過因為我們不是大出版社，所以除了編輯的工作之外，成本計算、訂紙和製版廠或印刷廠的交涉都要由我來做才行。

先生下面——直擔任輔助者的角色，該做什麼大致上都知道了。基本上，因為我在山崎

—　嗯，在董事會議上應該會說點什麼吧。「石井雖然中規中矩、可有可無，但讓他來幹的話也不會有什麼大失誤吧。」

石井　哇，如果是大出版社的編輯，沒辦法馬上扛起來呢。手塚老師不會介入人事任命嗎？

—　話說，我經常聽到的說法是，手塚老師決定交稿順序時總是把『ＣＯＭ』排到後面，一方面是因為『ＣＯＭ』是他自己的雜誌……

石井　是啊，大多拖到最後的最後一刻。回顧過去期數便會發現，有好幾次是出合併號，那就是手塚老師的《火之鳥》來不及交稿時所出的下策。

——咦，那麼急迫地決定要出成合併號，真虧中盤會點頭答應呢。現在不太可能會有這種事，難以想像。

石井　我們就幹出了那種事呢（笑）。不能出版沒刊手塚老師新作的『ＣＯＭ』啊。

——也就是說，他三不五時會砍頁數交稿？

石井　是啊，因此不隨時準備補洞用的稿子是不行的。然後呢，我幹到得了胃潰瘍、十二指腸潰瘍之類的。

有時是漫畫家，有時是老闆

石井　慘烈啊。而且對方有時候還會切換成我老闆的身分。

——每次都這樣，還真難熬啊。比其他手塚番還要慘烈呢。

石井　週刊雜誌的截稿日勤不得。那時他大概有三個左右的週刊連載，每畫完一家才畫三頁

——哈哈，對對對。

石井　『ＣＯＭ』的原稿，二十四頁要分好幾次才會畫完。而為了拿那三頁稿子就得熬夜兩、三天。

——
只有一個手塚番根本撐不下去呢。

石井　因此我總是得準備好幾個備用人選才行。我會確認主要負責的那位手塚番的疲勞程度，如果發現他已經熬夜了兩天，就會對另一個人說：「接下來由你去。」不這樣安排是不行的。

——
『ＣＯＭ』編輯部得全員出動去催稿就對了。

石井　就是那樣的感覺呢，所以到最後就由我盯著他……

——
總編輯親自當手塚番！

石井　有時候就是得上陣呢。去老師工作的地方就會看到他在最裡面的房間趴著畫圖不是嗎？不久就會聽到鼾聲了。等助手畫完能畫的部分後，我心想，差不多該叫醒他了，就會把《廣辭苑》字典那麼厚的書扔到地上，發出咚的巨響。「哎呀，糟糕了，不小心把書弄掉了。」

因為對方是您的老闆，還會顧慮他的感受（笑）。那要催促他也很辛苦吧。

要是咄咄逼人地對他說：「今天內要是不交稿，真的沒辦法印書啊。」他會隨隨便便地回你：「那我去中盤那裡道歉。」如果我說：「問題不在那裡吧。中盤也不會准許我們那樣做啊，讀者都在等了。休刊要怎麼辯解呢？」他會向我說「對不起」，一副快哭出來的樣子，但講到

最後又會回我：「石井呀，我們說這些太浪費時間啦！」不知怎麼地，本來是我在責難他，
回過神來卻變成他在責難我了。

—

　　討價還價的時機真是絕妙呢。

石井

　　老師的頭腦太好了，我們根本比不上。他有圍棋或將棋名人等級的才智，因此不管我們拿出
什麼招數都拚不過他呀。下圍棋或將棋的詰棋[4]，他都會使出誘敵招數。發動奇襲，製造混亂，
使局勢往自己有利的方向發展，最終獲勝。簡直是天才啊。

—

　　總編出馬也沒那麼容易收服他嗎？

石井

　　原稿完成之後呢，我會一把抓過來，衝到外頭待命的車上，開燈，開始貼分格草稿的照相打
字上去，送到製版廠去。

—

　　在車上貼照相打字？

石井

　　如果在工作室貼，他又會打斷我說：「那邊讓我改一下。」所以我得趕快帶走才行。

—

　　不快點收走會出事（笑）。不過碰到這種工作進度控管，製版廠也會抗議吧？

帶一升酒去向製版廠賠罪

石井　我可是一天到晚帶酒去製版廠賠罪啊。「對不起，請再等我們三個小時。」對方都是師傅，身穿無袖內衣，盤腿坐在藍圖※機的檯子上痛罵我：「什麼啊，又來了。」

——　話說，虫製作的公司狀況是從什麼時候開始給人岌岌可危的感覺呢？

石井　應該是昭和四十七年（1972）吧。「虫製作不知何時會倒閉」這種風聲在外頭傳——啊傳的，傳個沒完。而虫製作若倒閉，虫製作商事當然也會倒閉啊。開給紙廠啊、製版廠啊的本票也得延後支付時間，我不得不一一登門拜訪對他們說：「請等到下個月。」很難熬啊。

——　哇，本票的錢都付不出來啦。

石井　走到這地步，街上那些專門搞這種的就冒出來了，放貸的那種。情勢一團亂，真是要命啊。

——　根本無法靜下來做『ＣＯＭ』。

石井　做不了啊。請別人畫漫畫也付不出稿費，只能不斷向大家說：「對不起。」就算請別人畫了，公司倒閉後那個人就會變成債權人啊。

—真難受。

石井　不過當中也有人說：「既然是手塚老師拜託，那就沒辦法了。」有人不是單純想接案賺錢，而是仰慕手塚治虫大名，願意為了老師提筆。我們也真的給裝訂廠啊、印刷廠他們添了很大的麻煩。

—當時編輯部的氣氛如何呢？

石井　大家的心情都一樣——既然都走到這地步了，那也沒辦法。可以說是放棄了吧。想做的事情也做了，而且誇張一點說，能夠獲得對抗一整個時代的經驗也是一件好事呀。

—公司倒閉時，手塚老師有沒有對您說什麼呢？

石井　老是一方走了，另一方才來，沒碰到面。他沒說「辛苦了」，也沒說「真是遺憾」。我也沒對他說：「老師，各方面承蒙您照顧了。」

—那您見到他最後一面是在那之前吧。

石井　對，不過要說最後一面嘛……最後那陣子他偶爾也會來商事這邊呢。工作室塞滿編輯，想去看電影也沒辦法去，他就會說：「我去商事畫個《火之鳥》。」然後就跑到商事來，進九樓和

室撤一下撤一下。後來有人說老師不知道在上面唸什麼，我就跑到和室去。他說：「這裡有很多跳蚤，我癢到沒辦法工作，先走了。」我以為他要回去了，結果老師跑到池袋的電影院看他想看的片子。

就算公司陷入危機，他那個當下想做的事情就是會去做。

照做！因為他是圍棋、將棋級的名人。只要他一旦決定要將死王將，他就真的一定會走到那一步。他是個很有趣的老師啊。

石井

—

拿他沒辦法呢。

※ 藍圖，以溼式印刷的方式，黑白反轉複印出漫畫原稿翻拍負片後所得到的稿子。一度為校對過程時所使用的稿子。

譯注

1　Grand Con，Grand Companion。眞崎守以峠茜名義指導讀者的投稿專欄，有意透過它將全國的漫畫狂熱者聚集一堂。

2　青柳裕介，漫畫家，『COM』新人獎出道，作品多以高知縣爲故事舞台。

3　宮谷一彥，『COM』新人獎出道，受學生運動影響，作品帶有濃厚的政治色彩與文學性，深受劇畫愛好者支持。

4　詰棋，安排好的棋局，玩家必須設法解題。

10

將神變成伴手禮的男人——

阿久津信道

Akutsu Nobumichi

手塚番

秋田文庫《冒險狂時代》（秋田書店）封面

阿久津信道

大正十一年（1922）生於茨城。昭和十八年（1943）大東
文化學院（現爲大東文化大學）畢業，後以學生身分出
征，於馬來西亞迎接終戰。昭和二十一年（1946）歸國，
進入日本放送出版協會、二葉書店，最後在昭和二十六
年（1951）進入秋田書店，先後擔任『漫畫王』、『冒險
王』總編輯。昭和六十年（1985），卸下該社董事職務，
擔任顧問至平成四年（1992）。平成十九年（2007）逝世。

———阿久津先生，您是哪個學校畢業的？

阿久津　戰前的大東文化學院，現在的大東文化大學。我在昭和十八年（1943）以學生出征的形式入伍，在馬來半島的吉隆坡遭到俘虜，被關在一個叫倫龐島的無人島。

———回到日本是什麼時候呢？

阿久津　那是在昭和二十一年（1946）五月，之後我就去了東京。那陣子要從鄉下去東京很不容易呢，糧食都採配給制。我在朋友的幫助之下到了東京，那時日本橋馬喰町的花王肥皂大樓挺過了戰火，裡頭有個日本放送出版協會，是NHK相關出版社。那年頭還沒有電視，大家都是聽廣播，而我負責編的是一本叫『孩子的時間』的月刊誌，是以兒童為對象的電台節目指南。

———後來就去了秋田書店嗎？

阿久津　不不不，赤羽有個出版社叫二葉書店，他們出版的是所謂的學年誌，但不是小學館的『小學X年級』，而是『小學X年級生』。

———戰爭剛結束時，還有另一家出版社針對不同年級推出學習雜誌啊。

阿久津　原因似乎跟紙有關係吧，當小學館才出到『小學三年級生』時，他們已經出到『小學六年級』了。二葉書店原本是印刷廠，戰時負責印刷軍隊的相關資料，戰後還剩一大堆紙。

——當時對出版社而言，能不能弄到紙是最關鍵的吧。

阿久津　後來那家二葉書店的『小學六年級』的總編輯突然辭職，於是對外徵人。我去應徵，沒想到剛好就上了。

——應徵總編輯還真是不得了啊（笑）。

阿久津　做了一年還是一年半吧。二葉書店原本是印刷廠，所以賺了錢就買印刷機，而他們的社長接下來似乎想做教科書，很乾脆地就把雜誌收掉了。

——咦？不做了嗎？

阿久津　是啊，不做了。學年誌的編輯……嗯，基本上都算是被裁員了，大家就散了。

——真驚人的時代啊。

阿久津　我有三、四個月沒工作，游手好閒，後來在二葉當業務的人便介紹我去秋田書店，那是昭

和二十六年（1951）九月的事。我於是和秋田的社長見面。

—— 二葉和秋田書店有什麼關係嗎？

阿久津　『冒險王』是在二葉那裡印的。

—— 啊，原來如此。

阿久津　我去見秋田書店的社長時，帶給他的「伴手禮」就是手塚治虫的《失落的世界》喔。我無所事事那段時間在船橋逛了一家又一家的古書店，發現了那本書。它跟當時發展出來的漫畫完全不一樣，是嶄新的作品。我把書送給社長，然後說：「我和這位漫畫家沒合作過，也沒見過他，不過他很厲害喔。」談到後來社長便說：「明天開始來上班吧。」我就這樣進了秋田書店。

阿久津　秋田書店的社長在當時還不知道手塚老師嗎？

—— 似乎還不知道呢。不過兩、三天內，他就親自到位於寶塚的手塚先生家拜訪了。

—— 真令人欽佩呢。

當機立斷，於『冒險王』開新連載

阿久津　我雖然進了秋田，但還沒有什麼像樣的工作可以做，也沒有大叔會唸我，所以我大白天開始就在神保町鈴蘭通附近跟裝訂廠的大叔打麻將、廝混。結果留在編輯部的年輕同事聯絡我：「阿久津先生，社長回來了，他會帶手塚老師過來。」

──　那是您第一次見到老師嗎？

阿久津　不，那次我沒見到他，我到的時候他前腳剛走。不過他穿著學生服的細瘦身影依稀可見，沿著駿河台坡道往御茶水站的方向移動。

──　當時秋田書店的公司在哪裡呢？

阿久津　神田駿河台下，快到靖國通前左轉會到河出書房的倉庫之類的地方，我們租了那裡的二樓。

──　請教一個失禮的問題⋯當時秋田書店的規模有多大？

阿久津　規模嗎？首先有小學館出身的社長，然後有講談社出來的總編輯，接著就是我了。還有社長不知從哪裡帶來的兩、三個所謂的跑腿小弟，所以編輯有六個人左右，而業務有兩、三

個人，加上經理。社長底下應該有十個人左右。

—— 也就是說，出版的刊物只有昭和二十四年（1949）創刊的『冒險王』囉？

阿久津 是的，後來的姊妹誌『漫畫王』在當時仍只是『冒險王』的增刊。

—— 手塚老師在昭和二十六年（1951）十二月號的『冒險王』展開連載。

阿久津 社長從寶塚回來後對我說：「立刻開始做手塚。」之後換我親自跑了一趟寶塚，正式向他邀稿。那是十月的事，而十二月號在十一月開賣，所以截稿日也是十月。

—— 當機立斷呢。

阿久津 我不是要把講談社前輩丸山昭先生的那套說法（參照142頁）搬出來講啦，不過當時的手塚先生接到稿約確實幾乎都會立刻答應。

—— 有沒有稍微討論連載內容呢？

阿久津 根本沒有開會的餘裕呀，他給什麼就刊什麼。《冒險狂時代》是西部劇漫畫。當時西部電影正火紅嘛，嗯，而且西部劇漫畫這概念很新，很棒不是嗎？我們就做了。

　那個年代的月刊少年誌可是處於圖畫故事的全盛期呢，當時『冒險王』裡的《沙漠魔王》也是一例。

阿久津　那是福島鐵次[1]先生的作品呢。還有山川惣治先生、小松崎茂先生……等，當時漫畫只占雜誌整體三成吧。

——　讀者對《冒險狂時代》的反應如何？

阿久津　沒多少迴響呢。

——　『冒險王』在昭和二十七年（1952）變成月刊雜誌，作為創刊第二號的二月號上開了手塚老師的新連載《我的孫悟空》。

阿久津　原稿也是我去拿的。

——　《我的孫悟空》的讀者反應呢？

阿久津　可能是因為給了它卷頭彩頁的關係吧，算是雜誌上最受歡迎的作品，不過應該沒有到把其他人遠遠甩在後頭的程度。

——　畢竟是全彩漫畫呀。

阿久津　對編輯而言，全彩稿比較好收（笑）。

——　啊，原來如此，雜誌發售日都一樣的話，作者會優先考慮畫完彩稿吧。

阿久津　收《我的孫悟空》的稿子還挺輕鬆的喔。

——　從什麼時候開始收稿子變得很辛苦？

阿久津　應該就是各家雜誌開始用附錄別冊競爭之後吧。

——　全盛時期甚至有什麼十大附錄，光是書腰包起來的附錄別冊就疊得像枕頭一樣高。有的別冊不是收錄雜誌本體連載的故事後續，而是整整六十四頁的單篇完結作品呢。我查了一下發現，手塚老師一年大概會接六本附錄別冊的案子。各家雜誌不會搶人嗎？還是說有什麼規則存在呢？

阿久津　沒有規則喔，果然還是要看責編和手塚先生的交情有多緊密吧。我們邀也被拒絕過啊，這時我們會再三請求（笑）。他如果接下這種案子，畫得痛苦萬分，責編就一定會被殺掉。

阿久津　在作品中被殺掉（笑）。

他如果畫蘇聯極東軍司令官這種壞人，可能就會命名爲阿久金契夫之類的。我那時老師在喝威士忌，所以他畫過「阿久金威斯基之墓」（笑）。手塚先生會邊笑邊把這種稿子交給我，說：「我畫好了！」那時他畫了《化石人》、《化石人的反擊》、《太平洋Ｘ點》等附錄呢。

——　那時老師的工作室在四谷吧。

阿久津　你是說二丁目蔬果店二樓嗎？不，那是更之後的事。

——　那您當時還得在寶塚和東京之間往返呢。

阿久津　在東京車站搭九點左右的夜行列車，早上就會抵達大阪。接著還要從梅田前往寶塚，有時候才剛到，手塚先生的母親便說：「平日承蒙您照顧了。小治他昨天去東京了耶。」這種事發生過幾次。

——　全靠打電報聯絡寶塚那邊嗎？

阿久津　對，靠電報。爲什麼不打電話呢？我現在也覺得不可思議啊。

——昭和二〇年代（1945-1954），電話在一般家庭還不普及，而打市外電話還得透過接線生。

阿久津　這樣啊，那似乎真的是得麻煩女性接線生才能打電話的時代呢，而打電話也常常找不到人，所以打電報還比較快。

——可能跟費用也有關吧，不過靠電報催促實在很難放心呢。

將神命名為「手塚慢虫」、「手塚謊虫」

阿久津　在編輯部怎麼等也不可能等到稿子啊。如果傳電報說：「稿未到　速寄」。他就會回：「稿已寄」。如果隔天也沒到，我就會慘兮兮地打另一封電報：「稿未到　手塚慢虫」。第三次就會傳……「手塚謊虫」。

——手塚慢虫、謊虫是阿久津先生取的啊。

阿久津　手塚先生還記得這件事，在《我是漫畫家》裡寫了出來。書中提到其他公司的人塞爆了某家旅館，有個編輯為了找出手塚先生簡直扮起了刑警。那個編輯似乎就是我呢。

——
兩人一組去找旅館老闆，讓他看黑色皮革手帳，問他有沒有長這樣的人入住。

大家愈傳愈誇張呢。當時本鄉一帶是一整片戰火肆虐後的曠野，漫畫中經常登場的鐵皮屋，為了不讓鐵皮屋頂飛走還會在上面壓石頭的那種。火燒出來的曠野，上頭有兩棟旅館，旁邊都沒種樹，孤零零地在那裡。

我繞到側面偷看，發現手塚老師就在裡頭。跟我同行的人喜出望外，還發出呼喚：「喂

棟左右，其他的就是那個啊，後來新蓋的建築物只有兩

——老師，老師。」手塚老師沒辦法，只好說：「你們從玄關進來吧。」

阿久津

——
對手塚先生而言，幫故事增添趣味簡直是易如反掌啊（笑）。

阿久津

——
扮刑警雖然是老師辦的，但辦得相當有趣呢（笑）。

阿久津

——
阿久津先生後來當然也擠進旅館，加入其他編輯的行列了吧？

當然了。我也曾經在剛剛提到的駿河台倉庫二樓裡工作。當時供電狀況還很糟，碰到大半夜停電，我就會匆匆忙忙地立起四根很粗的蠟燭，那種應該是叫百匆[2]蠟燭吧。那陣子他根本沒有助手，全部都是自己一個人畫的，不過他還是用極為勉強的步調畫出十六頁的附錄別冊。

阿久津　真是驚人的速度啊。那到最後，您大約當了多久的手塚番呢？

一年半左右吧。後來有個姓北山、對漫畫很了解的優秀編輯進了公司，便由他來當手塚番。藤子不二雄這對搭檔前往常盤莊拜訪手塚先生時，有個人端茶出來招待客人，他們徹頭徹尾地以為對方是經紀人，結果他說：「我是『冒險王』的北山。」嚇了他們一跳。我說的就是這個插曲當中的北山。

阿久津　北山之後就是壁村了吧。

說到秋田書店的手塚番，壁村耐三先生在某種意義上也算是很有名呢（笑）。

阿久津　阿久津先生當然也聽說過吧？撕掉原稿、扔剪刀那些英雄事蹟。

不知道耶，我想他身為一個責編大概算是很浮躁吧，但我並沒有親眼看到那些事情，所以也不知真偽呀（笑）。

阿久津　我稍微跳到另一個話題。昭和二十七年（1952），手塚老師在『漫畫王』開始連載《我的孫悟空》，而福井英一也緊接著在『冒險王』連載《伊賀谷栗君》對吧。《伊賀谷栗君》成為戰後第一部大賣的少年漫畫作品，您就在一旁看著這一切，不知有何想法？

阿久津

社內有個人姓鈴木，是從講談社過來的，戰前負責『少年俱樂部』相關業務。他以前大概就跟福井先生有聯繫吧，後來把正在當動畫師的福井先生拉過來，推出《伊賀谷栗君》的企畫，結果問世的是一部超人氣作品。當時『冒險王』的印量是七、八萬部左右，一年後成長到將近五十萬呀。

雜誌大變貌的光明與黑暗面

——

那不是一本書只有一個人讀的時代。把傳閱率也考慮進來的話，讀者數可說真是不得了。

手塚老師也大受打擊，之後就把福井先生視爲對手了。

阿久津

手塚先生在『漫畫少年』寫的一些文字帶有貶低福井先生作品的意味，福井先生看了十分生氣，聽說兩人在少年畫報社碰到面時甚至打了一架，剛好在場的馬場登還阻止了兩人。我不知道有幾分眞、幾分假啦。

——

昭和二十九年（1954），福井先生的人氣攀升到最高峰，他卻在閉關趕稿時驟逝了。

阿久津

在飯田橋附近的旅館。據說是因爲於酒過量，加上睡眠不足。

—— 秋田書店受到的衝擊也很大吧。

阿久津 引起很大的騷動，我們都以為『冒險王』，不對，以為公司搞不好會倒掉。當時我是『冒險王』的總編輯。

—— 哇，真是辛苦您了。

阿久津 事發不久前，前任總編輯帶著幾個部下跳槽到芳文社的『棒球少年』去。我原本是『漫畫王』的總編輯，但上面的人要我去做『冒險王』，所以我又回去了。後來呢，社長要我去找能夠畫福井先生那種圖的漫畫家。有個年輕人叫有川旭一，他確實能畫一模一樣的圖，但故事完全不行。他畫的連載大概持續了一年左右吧。

—— 另外還有其他代筆者吧。

阿久津 清水春雄，小林一夫。有川旭一是畫最久的，但還是不行。福井先生只畫了第一話的『少年畫報』連載作品《赤胴鈴之助》，之後由武內綱義3接手，他們的企畫就很成功。

—— 那，您以第一線編輯待過的地方是『冒險王』和『漫畫王』。

阿久津 對，『少年Champion』創刊時，我已成為董事，離開編輯製作現場了。

阿久津 ——

阿久津先生當手塚老師責編的時代，他會半夜耍賴說要喝咖啡或吃巧克力嗎？ 駿河台下面有流動攤販，我們兩個曾經半夜跑去喝杯燒酎喘口氣。

那個年代沒有那些東西，所以不會（笑）。

阿久津 ——

也就是說，當時還不到「不緊迫盯人就拿不到稿子」的狀態囉？

那是更之後的事吧，當時還不到「不緊迫盯人就拿不到稿子」的狀態囉？那是更之後的事吧，各家公司還沒到齊呢。少年畫報社、集英社、秋田書店、光文社。應該要等到講談社加入才出現手塚番制度吧，昭和二十九年（1954），他從常盤莊搬到雜司谷並木House那陣子開始。因此我並沒有真的當過「手塚番」喔。雖然交稿速度絕對稱不上快，但他當時基本上還是會按照順序畫完各家稿子。不過預定交稿日一定要去露臉了解狀況倒是，感覺大多是到半夜才畫完。

後來為什麼會開始排執筆順序呢？

舉個例子好了，假如我們家把手塚先生關到某個地方，請他畫額外的附錄別冊原稿，他會在看見終點時聯絡其他公司的責編。「我是手塚，現在關在秋田這邊畫稿子。」然後他會交代幾點畫完，時間一到就會有一大票人冒出來，真的是一副來幹架的模樣。這樣會讓大家很頭痛，才訂出手塚番這個值勤制度。

阿久津 ——

──哇，原來是這樣啊。

阿久津　我呀，跟大家不一樣，我並不覺得手塚先生是漫畫之神喔。「手塚是神」這種說法是他的弟子創造出來的，《朝日新聞》之類的大眾媒體也跟著抬轎。我從當時就把他當成朋友來相處了。

──是啊，就年齡而言，阿久津先生也比他大一點，感覺幾乎就像是在跟同世代的朋友互動吧。

阿久津　是啊。各家公司都先有某個人邀手塚先生連載，接著像丸山先生這樣優秀的應屆畢業生接棒下去，創造出一個戰國時代。我是活在戰國時代之前啊。

──這樣啊，原來曾經有還算安穩的室町時代啊（笑）。

譯注

1　福島鐵次，圖畫故事創作者，戰前提供插畫給小學館的學年雜誌等，《沙漠魔王》在少年之間引起莫大的迴響。

2　百匁，日本古重量單位，一百匁約三百七十五克。

3　武內綱義，於《偵探王》以漫畫家出道，除了代筆《赤胴鈴之助》外，自己的《少年 Jet》也曾改編成連續劇，連載三年，非常受歡迎。晚年也嘗試寫小說或漫畫化古典落語。

11

被神告誡的男人──

鈴木俊彦

Suzuki Toshihiko

手塚番

手塚治虫全集《吞下地球》（小學館）封面

鈴木俊彥

昭和十八年（1943）生於岐阜縣，四十一年（1966）
橫濱市立大學畢業，同年進入小學館。先是分派到
『Mademoiselle』編輯部，後參與『Big Original』
創刊。昭和五十四年（1979）擔任『Big Original』
編輯，後轉任『漫畫君』總編輯，並先後就任『少年
Big』、『Big Comic Superior』、『Chairman』的總
編輯。平成十六年（2004）屆齡退休。

—　您進入小學館後最早被分派到哪個單位呢？

鈴木　『Mademoiselle』是一本女性月刊雜誌，所以我很不滿。想做漫畫雜誌才進公司的人只有我一個，其他人幾乎都是想編學年誌。

—　當時小學館的漫畫雜誌只有『少年Sunday』吧。那有哪個新人被分派到『少年Sunday』嗎？

鈴木　沒半個。

—　啊，沒人啊。您在『Mademoiselle』負責什麼呢？

鈴木　那本雜誌以文學、流行時尚、娛樂新聞為基柱。文學方面，我負責過三島由紀夫，雖然只是去拿稿啦，娛樂新聞方面，我訪問過吉永小百合和內藤洋子，但不覺得有趣，做得不開心。我那時是劣質員工啊。

—　太超過了吧（笑）。所以您一直對上面的人說，讓我做漫畫……

鈴木　說個沒完，說到他們都傻眼了吧。我想是因為這樣，總編輯才幫我去跟小西先生談，他當時已在做『Big Comic』的創刊準備工作。

鈴木　看來總編輯相當不知所措呢（笑）。

　　　那是昭和四十二年（1967）十二月，當時小西總編對我說：「我要創辦青年漫畫雜誌，會集合五個你應該想看的作者喔。」我問他：「有誰呢？」他說：「那你猜猜看。」我說了五個人，結果有一個沒猜中。他選的是『COM』的手塚治虫、石森（後改筆名爲石之森）章太郎，『GARO』來的白土三平、水木茂，還有關西劇畫的齊藤隆夫－這五個。

　　　鈴木先生沒猜中的那位是誰？

鈴木　哎，這不重要吧（笑）。

　　　是誰呢？

鈴木　超火紅的漫畫家，哎，不重要嘛（笑）。然後呢……

　　　橫山光輝！

鈴木　對，我猜有橫山光輝。我想在雜誌上看到光輝先生或千葉徹彌先生的作品，因爲他們不是『COM』，也不是『GARO』的作者。總之就是要漫畫。結果呢，劇畫連載三個，漫畫兩個對吧？我當時有點意外……

鈴木先生當時對漫畫有什麼堅持呢？

鈴木　由劇畫家來畫青年漫畫並不會有什麼驚喜吧。那用漫畫家那種圓潤的線條能畫出什麼樣的作品呢？我很想知道，對這個方向非常期待。說穿了，『Big』採取的仍是當時青年漫畫雜誌的正統路線，所以手塚先生和石森先生的作品在雜誌上反而顯得新鮮。

—　創刊時的編制是？

鈴木　小西先生是總編，還有副總編和我，以及一個跟我同期的人。還有一個自由接案編輯擔任機動部隊的角色。

—　聽說你們為了籌備還占下一間會議室，房間上鎖，把外部人員擋在外頭，以免情報外洩（笑）。

鈴木　那是別人亂傳的啦（笑）。十二月成立編輯部，四月創刊，進度趕得要命啊。

我不畫，行嗎？

—　完成了？

　　　因為實際上是二月底發售呀。這麼說來，鈴木先生加入時，向那五位漫畫家邀稿的工作已經

188

鈴木　小西先生取得所有人同意後才繼續後續工作，連載作品已經決定了。

——　聽說你們拜託齊藤隆夫先生畫一百頁，結果因為頁數太多被擔任經紀人的齊藤之兄拒絕。

正當你們傷透腦筋時，齊藤先生的一句話拯救了你們⋯「哥，這個工作不接不行啊。」滿心歡喜地回到公司，卻接到手塚老師的電話⋯「我不畫，行嗎？」小西先生不知為何以為自己已經向手塚老師邀稿了，這時慌慌張張地折回齊藤製作，問他能不能把頁數從一百改為

八十⋯⋯

鈴木　我聽過這個傳說，但我不在場。

——　鈴木先生後來就成了手塚老師的責編呢，您那時就知道收老師的稿子有多辛苦嗎？

鈴木　我聽過一些傳聞。當時我不知道『為了拿原稿而緊跟著漫畫家』是怎麼一回事，我還去找『少年 Sunday』的手塚番，問他⋯「緊跟著漫畫家的時候要做什麼啊？」他說⋯「總之一直跟在他旁邊就對了。」因此我就只是一直窩在他位於富士見台的工作室。待著待著，手塚先生問我⋯「鈴木，鈴木，要放大兩成，還是放大三成？」我回他⋯「那啥啊？」⋯⋯

——　咦？手塚老師的原稿，原則上不是放大兩成嗎？

鈴木　那陣子也會放大三成。我請他告訴我兩種方式的差異，然後說：「那請放大三成。」接著他又問我：「要畫嚴肅的故事，還是輕快一點的？」『少年 Sunday』的《多羅羅》挺沉重的，於是我說：「請畫輕快一點的故事。」他說：「那就輕快的吧。」

——　人很好嘛（笑）。

鈴木　後來他想了標題，有《胎生之海》和《吞下地球》兩個……

——　《胎生之海》實在太……

鈴木　你也覺得吧（笑）。於是我打了通電話給小西先生：「老師想了兩個標題，該怎麼辦呢？」他說：「老師是在測試你啦，這種事自己決定吧。」我心想，真走運，然後對老師說：「那麼，請將標題訂為《吞下地球》吧。」

——　聽了會不禁微笑的一段往事呢。

鈴木　手塚先生都會自己畫標題字對吧？那些字體我全都很喜歡，不過《吞下地球》的標題完成時，我真的很感動呢。

鈴木　——
標題出現的那頁是跨頁啊。
文字的平衡感不到非常好，不過氣氛很棒，很有力度，是很棒的標題字。

——
你們會針對作品內容開會嗎？

鈴木
不會不會。我們只一起策畫了賽菲茹絲這個角色，就是女主角，一個謎樣的女子。

——
話說回來，《吞下地球》真是個壯闊的故事呢。

鈴木
我實在對他說過太多囉嗦又苛刻的話了，印象中他還把我的臉拿去畫壞人。

——
主要還是因為工作進度起衝突嗎？

鈴木
我會為了截稿日相關的事不厭其煩地一再唸他，在他交稿之前，走到哪就會被我跟到哪。

——
遵照前輩建議，全面盯梢（笑）。

鈴木
位於富士見台的工作室一樓最深處有編輯休息室，對面是助手工作室。從那裡走螺旋梯上去就會到達老師的工作室，老師在做什麼，其他人都不會知道（笑）。再過去有老師小睡用的房間，沿著走廊再前進就會進入老師家，或者說他的私人領域。通過那裡之後就到隔壁人家了，

也就是虫製作。有時候回過神來，老師已經跑到虫製作去了(笑)。

—

鈴木

昭和三十三、三十四年(1958、1959)，虫製作正在做劇場版長篇動畫《一千零一夜》。是他們最難熬的時期呢。手塚先生為了讓動畫問世，拚命上電視，為了虫製作的資金籌措問題也吃了不少苦頭吧。他還站在公司立場進行勞資協商，儘管這事根本不適合他做。我對他說：「你是把社長身分擺第一，藝人擺第二，第三、第四從缺，漫畫家擺第五吧。」他氣炸了。當時我說了頗多像這類有的沒的。

—

針對作品內容也有意見嗎？

鈴木

我對作品也大放厥詞，所以他很傻眼。還有，我當時很年輕，完全無法從容面對截稿日，所以會非常嚴厲地追究他的拖稿行為。助手組長就算對我說：「分格草稿都做到這程度了，之後等老師回來畫也來得及。」我還是會拿著原稿，坐上開往羽田機場的手塚先生的座車，然後說：「我很擔心進度，所以請您繼續描主線……現在想想，我當時如果對他的態度再溫和一點就好了，畢竟虫製作經營不善，他也很辛苦。

—

拚了命地為了截稿日追著他跑……

鈴木　我那時還是小鬼，很容易就會大動肝火。畫太慢也不代表會開天窗呀。不過他要是不照約好的時間交稿，我就會覺得他是有意爲排在我後面的編輯添麻煩，另外，比方說製版廠那邊好了，我不就得拜託他們在超誇張的時間工作嗎？還得害人家一直等我們對吧？我太常想到「手塚先生害我對其他人造成困擾」了，那已經超過必要程度了。他啊，最終還是會使出一些有的沒的招數趕上期限的。緊要關頭他畫得可快了，對吧？這方面跟其他惡劣的漫畫家不一樣，他比他們善良多了。

——　現在才說這些也不能怎樣呀（笑）。就工作排程而言，您大概得盯著他幾天啊？

鈴木　最後兩、三天得熬夜呀。就算不是由我主要負責盯他，我還是會不時到他工作室露臉，也得敲定進度會議才行。輪到我盯他的話，在拿到分格草稿之前哪裡都去不了。

——　那分格草稿完成後，誰會送去編輯部呢？

鈴木　我會自己送過去。在這個階段，助手正在畫我前一家的稿子，而手塚先生畫完我的分格草稿後，就會從助手那裡接過前一家的稿子，進行完稿。送完分格草稿到公司後再回來，總是會發現：「咦——前一家的稿子還沒畫完嗎？不快點畫完讓他睡個覺怎麼行呢？」畫完後就會決定他幾點起床，幾點開始畫下一家的稿子。儘管如此，還是會有人打電話來找手塚老師，

或者跑來跟他開會，讓我非常、非常焦慮，心想：「能不能早點讓他睡覺啊。」之後要住兩夜，我才能等到他畫完我們家的稿子。

——

『Big Comic』月刊時代，一話是三十到三十二頁吧？

請讓我睡個五分鐘

鈴木　是三十二頁呢。為何拿三十二頁得住三天兩夜呢？因為一直會有其他工作插進來。如果他畫完一篇稿子，接著放下所有雜務專心畫我們的稿子，那一下子就畫完了呀。總是會有幾張原稿，或插圖、彩稿插隊。他會對我說：「鈴木，讓我睡個五分鐘。」結果我讓他睡十五分鐘就被罵了(笑)。

——

在那種關頭，五分鐘後就要叫醒他很困難呢。

鈴木　他會氣呼呼地說：「我不是說讓我睡五分鐘就好嗎？」還說：「睡這麼久，我的頭腦根本沒辦法回到原本的狀態啊！」

——為他著想卻收到了反效果（笑）。

鈴木——我某次碰到的狀況反而讓我很開心。他分格草稿一直還沒畫出來，我心想⋯「他是不是跑到別的地方去了啊?」結果就聽到了手風琴的聲音，那天是他家長男小真的生日。他們在自家辦生日派對，而手塚先生用手風琴演奏了生日快樂歌。場面之溫馨，就連我都折服了呀。

——哇，聽了很開心呢。

鈴木——他就算在工作，對這種事也是很敏感的。我家小孩快出生時，他發現我心神不寧，便問⋯「鈴木，怎麼啦?」「我小孩快出生了。我太太已經入院了，時間上應該差不多了。」「快去陪她啊!快去陪她!」「不行啊。」「我會好好畫的。」「不，我不在場，小孩也會出生。但我不待在老師這裡會出問題的。」結果最後他完稿、我送完稿子直奔醫院，發現小孩還在等我到才出生呢。

——出生前就這麼孝順啊（笑）。

鈴木——不用等我也沒差啊（笑）。有一次狀況危急，好幾個編輯擠在他那裡，神經緊繃，結果休息室的電視突然開始報導那起「三億日圓事件[2]」了，大家一陣騷動。這時，手塚先生晃過來露臉，問大家⋯「怎麼了嗎?」

鈴木　哇，這可危險了(笑)。

手塚先生原本就好奇心旺盛，如果他聽聞這麼有趣……不，這麼稀奇的事件，根本就沒辦法工作。於是所有編輯口徑一致地說：「不，沒什麼事。」

—　　最後順利過關了嗎？

鈴木　他覺得很可疑，但只撇下一句「這樣啊」就回工作室去了(笑)。

在這業界，如果沒有人氣

—　　值得紀念的一瞬間呢，所有手塚番團結一心(笑)。

鈴木　之後大家就壓低聲音討論，持續關注事件發展(笑)。有一次，他問我：「鈴木，這部作品的人氣投票是第幾名啊？」我回答他：「老師，不要在意什麼人氣，被投票結果牽著鼻子走，一下開心、一心難過就太不符合您的形象了。您只要盡情發揮您的能力即可。」我不想告訴他其實是第三名。

—　　老師反應如何呢？

鈴木　他當下只說：「這樣啊。」不過當天晚上剛好輪到畫我們的稿子，沒有任何其他公司的編輯在，助手也不在，大概是凌晨兩點左右吧，手塚先生跑到編輯休息室來對我說教了…「鈴木，你聽好了。大家都說手塚老師不用管什麼人氣，但漫畫家一旦沒有人氣，立刻就會被甩開。這個世界就是如此。電視圈也一樣，說什麼虫製作的作品不用管收視率，做作品時請不要把收視率放在心上，才沒那回事。收視率不好，節目立刻就被砍掉了。鈴木你還年輕，可能不清楚這種事，但要好好搞懂啊！」

——　當時虫製作的動畫製作狀況相當嚴峻吧？

鈴木　我當責編的最後那陣子，銀行經理會上門。

——　『Big Comic』的創刊總編輯要他別在意讀者問卷對吧？

鈴木　小西先生對他那麼說過呢。

——　印象中，《佐武與市捕物控》[3] 的人氣排名總是吊車尾，但連載持續了四年。聽說他引以為傲呢。如果一部雜誌能把吊車尾的作品打造成一部可以好好閱讀的傑作，那就代表雜誌很優質。

他考量雜誌整體的平衡感，將它視為不可或缺的一部作品。對人氣投票睜一隻眼閉一隻眼。

我不知道小西先生是不是那樣看待手塚先生的作品，是否認為只要有刊他的作品就好，不過手塚先生是不當四號打者就不善罷干休的那種人。所以總是很在意人氣投票呢。

鈴木　是啊，他想和《哥爾哥13》一較高下。雖然那根本稱不上對決（笑）。

——　也就是說，他想和《哥爾哥13》一較高下囉？

鈴木　要用那麼複雜的故事抓住大眾的口味，在問卷上勝出……

——　根本不可能呀。以前在『少年』最紅的作品也不是《原子小金剛》，而是橫山光輝先生的《鐵人28號》吧？雖然這樣說對手塚先生很不好意思，但我並不覺得做什麼都要爭第一啊！

——　到最後，您當了多久的手塚番呢？

鈴木　不怎麼長，一年半。後來志波秀宇就調進來了，優秀的人才。

——　啊，「扁了神的男人」（參照22頁）（笑）。後來還有機會跟老師合作嗎？

鈴木　沒有耶。

鈴木　『少年 Big』創刊時沒有考慮找老師來畫嗎？

—　想是想，但沒有餘裕，因為我們得先打造足以撐起雜誌的支柱才行。用手塚先生當那本雜誌的支柱是不太可行的。而且，我們也沒有派一名責編到手塚先生那裡的餘力。即使在那一陣子，你還是得投入所有工時才能當手塚番。

鈴木　剛剛提到志波，他應該沒說他在手塚先生原稿上畫圖的事吧？

—　當時的『少年 Sunday』之類的雜誌也會請他畫單篇完結作品，當作暑假和新年特大號的重頭戲。那也不是為了博取人氣，而是想追求作品品質與創作者格調。

鈴木　咦？他畫了圖嗎？

—　據說工作室的助手桌上擺著一張一直沒人動過的原稿，上頭有占紙面四分之一大的格子，寫著「大樹」兩個字。那傢伙不是早稻田大學漫畫研究社出來的嗎？他就畫了一棵帥氣的樹，把格子塞得滿滿的。結果手塚先生看了怒道：「這是誰畫的？」志波就說：「我——是我畫的！」手塚先生思考了一下之後就接受了，但聽說要出單行本時重畫過倒是（笑）。

—　原來『Big Comic』的手塚番好像也讓手塚老師吃足了苦頭呢（笑）。

譯注

1｜齊藤隆夫，劇畫運動中的代表性漫畫家之一，最知名的作品《哥爾哥13》（ゴルゴ13，或譯《骷髏13》）可說是娛樂路線劇畫的代名詞。

2｜三億日圓事件，一九六八年十二月十日發生在日本東京都府中市的現金搶劫案，已過訴期仍未破案。犯人作案手法巧妙，被視爲完美犯罪。爲日本史上最神祕的案件之一，去除通貨膨脹因素，也是日本迄今被盜金額最大的案件。

3｜《佐武與市捕物控》，石森章太郎作品，描寫江戶時代捕快辦案的作品。

12

照護神的男人——

竹尾 修

Takeo Osamu

手塚番

希望 Comics《佛陀》（潮出版社）封面

竹尾　修

昭和十九年（1944）生於千葉，四十四年（1969）立教
大學畢業，同年進入潮出版社，分派到『希望 Life』
編輯部，任『希望之友』、『少年 World』編輯，後於
昭和五十五年（1980）就任『Comic Tom』總編輯。
平成六年（1994）任行銷部長，十四年（2002）兼任
製作部長。十五年（2003）就任董事，十八年（2006）
屆齡退任。

—— 您進入潮出版社後最早分配到哪個單位呢？

竹尾 『希望Life』，一本主打國中生的月刊雜誌。公司另外還有一本雜誌叫『希望之友』，是給小學生看的，當時以創價學會「會員的小孩爲主要客群，訂購的讀者是最多的，因此印量很穩定。

—— 幫助很大呢。

竹尾 一般讀者也還是有一定的量，不過『希望Life』在我進公司後不到一年就停刊了，而我調到『希望之友』的編輯部去。之後待的雜誌呢，名字是會換啦，不過基本上就是潮出版社當中的兒童雜誌、漫畫雜誌，一做就二十五年。

—— 潮出版社的漫畫中的王道路線呢。

竹尾 不，不是王道路線，是只有那個路線。

—— 您最早負責的漫畫家是誰呢？

竹尾 我最早是當橫山光輝老師的責任編輯。

—— 啊，《水滸傳》，雜誌的支柱呢。

竹尾　不過我是接手前輩的工作啦。接到「原稿好了」的電話就去老師家，稿子會放在玄關的鞋櫃上，彷彿在說：「你隨時都可以來拿喔。」交稿速度極快，非常棒。

—　我想他當時的工作還沒那麼多，那是昭和四十四年（1969）左右。感覺他還沒那麼多連載。

竹尾　咦，怎麼會！從沒聽過誰說橫山光輝先生的交稿速度很快呀？

—　編輯在新宿霓虹街上到處尋找光輝先生，想請他畫最後幾張臉的場面，我可是看過好幾次啊（笑）。

竹尾　紙上畫著漂亮的鉛筆稿，周圍的墨線由助手上，等到剩下臉，老師最後再來畫臉的墨線……啊，這樣啊。那我跟他合作的時候還很順呢（笑）。《水滸傳》移到『希望之友』繼續連載，然後從昭和四十七年（1972）新年號開始連載《三國志》，兩部作品中間完全沒休息。不過當時我已經開始和手塚老師在交涉了，不可能同時當兩個人的責編。因此從《三國志》開始，橫山先生的責編就換成別人。對『希望之友』這本雜誌而言，昭和四十七年是意義重大的一年。新年號開始連載《三國志》，九月號則開始連載《佛陀》。

—　您是怎麼想到要找手塚老師來『希望之友』連載漫畫的呢？

竹尾　總編輯栗生一郎對我說：「我希望手塚老師在我們這連載漫畫。竹尾啊，你去找他談談看。」

這就是我成為手塚番的開端。

往他那邊跑也完全見不到人⋯⋯

—

竹尾　從提案給手塚老師到他點頭答應為止，花了不少時間呢。

我花了好幾個月才見到手塚老師呢。

—

竹尾　是啊。那是手塚製作經營非常辛苦的時期，大家都說虫製作很難熬、虫製作商事好像要倒了，

昭和四十六年（1971），是手塚老師最辛苦的時期。所以說，你就算去了也見不到他。

—

竹尾　往他那邊跑也完全見不到人。跟經紀人說得到話，但有好幾個月的時間都見不到老師。在那

期間，老師某一次突然跑到編輯休息室來，拋下一句話，類似⋯「竹尾先生，這陣子真是不

好意思。」我記得我非常開心，啊，原來老師知道我一直往這裡跑。

—

竹尾　他在這種地方很討人喜歡（笑）。

那個笑臉很棒呢（笑）。後來又過了幾個月，老師主動聯絡我說⋯「請務必讓我在貴社的雜

誌上開連載。」我開心到快飛上天了，趕緊找總編輯商量，然後開了個會。《火之鳥》因為

『ＣＯＭ』的狀況休載中，因此我們希望他來這裡畫東洋篇，或者以古印度為舞台的長篇劇。

但老師在開會時當場說《火之鳥》並不適合『希望之友』的讀者，也就是小朋友閱讀，說《火

之鳥》完全是畫給重度漫畫迷看的。在那瞬間，我確實有種「真是傷腦筋啊」的感覺，但我真

正的想法是希望他畫釋迦牟尼的傳記，或者說畫他一生的故事。於是呢，嗯，我有點忐忑地

開口：「呃，畫釋迦牟尼的故事如何呢？」結果他立刻說：「很好耶。釋迦牟尼，很好。」

這該說是配合得天衣無縫嗎？總之有一種「我先前在顧忌什麼呢」的感覺。

這是當編輯最幸福的瞬間呢。

老師當場用片假名寫下「佛陀」（ブッダ），問我們要不要用這個當作品名，真是服了他呢。

要畫釋迦摩尼的故事就得面對大量的經典，還有許多佛學文獻。不過我們當然也希望手塚老

師畫出只有他才畫得出來的釋尊、佛陀。我們知道，只是把釋迦牟尼的傳記改編成漫畫是不

會有趣的。因此我對老師說：「請畫出只有您能畫的釋尊。」開頭非常重要，他該怎麼描繪

古印度社會呢？例如種姓制度、人對人的歧視……等。我們也向他提出了我們的要求。

對應的就是單行本第一集的內容吧。

竹尾

竹尾　是的。他描寫了不被當人看的少年……等，聚焦於兒童角色。那是手腕極為高明的開場呢。我們只說希望他描寫當時的社會背景，結果他就畫出了那麼厲害的開場呢。

—　也就是說，你們只開了第一次會，之後稿子就直接畫出來了？

竹尾　沒開第二次會喔。資料方面，我們送了佛陀傳記、古印度的各種資料、圖片過去，完全沒開會討論該怎麼畫。我拿到第一話的原稿時很感動呢，覺得這開場真是厲害。

根本砍頁數砍到飽啦！

—　您一開始就覺得會變成這麼長的作品嗎？

竹尾　沒想到會變成連載十二年左右的作品呢。單行本出第一集時，書封折口上放了所謂的「作者的話」。手塚老師流暢地寫下：「這個故事，恐怕會變成數千頁的大長篇吧。」在我看到這段話之前，並沒有想到它會變成如此大部頭的作品。當然是希望他畫個一段時間，但實際規模是我想像不到的呢。老師把那段話交給我，說：「竹尾，『作者的話』請放這個。」我才發現它會是這種等級的作品。我那時是個愚蠢的編輯呢。

—

《佛陀》每期刊幾頁？

竹尾
我們是月刊雜誌，所以拜託他最少交三十頁。有時會交到三十頁，不過往往會變成二十四頁、二十頁、十六頁，根本砍頁數砍到飽啦。還有，有時候也會休載。無論如何他都會以週刊雜誌為優先，所以有時候會被那邊的工作擠壓到，趕不出稿子。因此準備備用的稿子也是我的工作，我蒐集了一大堆無厘頭搞笑漫畫，而且是請不會有怨言的作者供稿。手塚老師也很期待讀這些作品呢。

—

竹尾
太過分了吧（笑）。他總是拖到最後的最後才決定砍頁數，這一話就到這裡打住，是嗎？

—

竹尾
真的是到最後的最後，拖到沒得拖的程度。印刷廠的業務說，他們會在手塚老師的原稿上貼張紅紙，用「紅紙超特急件」的規格送到製版廠去。由於老師交稿實在太慢了，他們說竹尾的稿子跑的流程比週刊誌還快，已經可以稱為「瞬間誌」了。我從來不曾輕輕鬆鬆拿到稿子，其他公司的手塚番應該也一樣吧。休載和砍頁數不斷反覆，所以雖然連載十二年左右……

—

竹尾
啊，原來如此！單行本總共只有十四集！

是啊，十二年左右才大約畫三千張稿子而已。因此他對橫山老師大誇特誇啊，說什麼…「橫山先生真厲害呢，每個月畫五十頁耶。」而我會話中帶刺地說五十頁很棒，不過橫山老師就

算畫那麼多也絕對不會遲交。「稿子都校完了，手塚老師還在畫原稿。」老師聽了就會抱著頭說：「橫山先生每個月都會確實交出五十張稿子，專業漫畫家就該像他那樣才行啊。」

──　喂，在說什麼啊。

竹尾　他很認真地對我說那番話，所以很怪啊。手塚老師也許是認為橫山老師編劇做得很好吧，認可他說故事的技藝。

──　有沒有把橫山先生視為競爭對手呢？

竹尾　手塚老師嗎？不，他不太會那樣想，不過反而是橫山老師有競爭意識吧，我想。當然，手塚老師是漫畫界的前輩，所以橫山老師本來就會稍微留意他的動向，而他也來自己的連載雜誌畫漫畫後，橫山老師可能就開始把他放在心上了吧。有時候他還會說：「如果手塚先生的存在像是太陽，那我只要當月亮就行了。」手塚老師這個人花俏又搶眼嘛。

──　那本雜誌起先叫『希望之友』，後來不斷改版，變成『少年 World』、『Comic Tom』。背後有什麼理由嗎？

竹尾　改版為『少年 World』時才終於變成全漫畫雜誌，『希望之友』的時候漫畫和散文都刊。

竹尾　——

有以前的月刊少年誌的味道呢。

當時已是漫畫風潮的高峰期了，我們想創一本全漫畫雜誌。因此，我們想做一本設定上是給所謂一般漫畫讀者看的雜誌，而不是服務剛剛提到的雜誌訂戶和固定讀者群。結果兩年不到就停刊了，當時已完全掌握不到讀者面貌了呢。那成了一次寶貴經驗，該說是負面教材嗎？

我們因此了解到，潮出版社做的雜誌、漫畫誌還是走『希望之友』路線就行了。想靠運動、動作類型、搞笑來跟其他出版社對抗也沒有贏面。我們缺乏製作這種漫畫的技能知識，也網羅不到那些漫畫家，不適合走那路線呢。還是只能主打手塚《佛陀》、橫山《水滸傳》與《三國志》、北野英明[2]先生的《牧口老師》等大河冒險劇或描寫人性百態的故事了。

竹尾　——

每家出版社都會有自己的色彩。

『少年 World』停刊後如果直接收手，手塚的《佛陀》、橫山的《三國志》就會被其他出版社端走呢。於是經過一番反省後，我們創了『Comic Tom』，讓風格跟潮出版社相稱的作者在這裡畫他們真正想畫的作品。因此《三國志》和《佛陀》都像是再次回到他們的主舞台上了。嗯，『Comic Tom』的雜誌銷量並不怎麼好，做得很辛苦，幸好單行本賣得很好。《三國志》和《佛陀》都很好。雜誌本身雖然虧損，但單行本暢銷，公司便允許我們繼續做下去。要公司容許這種事應該是很困難的，不過他們在那個時代還願意容忍呢。

魅力十足的連載計畫一字排開

—　開始連載最後一部作品《貝多芬》前，老師的身體狀況如何呢？

竹尾　剛開始連載時還很有活力。《佛陀》結束後，我們表達希望繼續合作的意願。而在昭和六十二年（1987）三月，他以外務省文化使節的身分結束歐洲各地巡迴演講歸國。某個星期天，我在家裡閒著，結果接到手塚製作的松谷社長來電：「手塚剛從海外回國，人在成田機場，現在會立刻去高田馬場的工作室。他說想和竹尾先生開會討論連載事宜，不知可不可行？」我立刻飛奔過去。後來手塚老師笑容滿面地進門，對我說：「請等我三十分鐘，我上去寫個創作計畫。」然後上樓進了自己的房間，三十分鐘後真的下來了。他的創作計畫寫在B4左右的紙上，魅力十足的連載計畫一字排開。「基本上有這些，你可以和松谷商量一下做出選擇嗎？決定後再打電話給我。」我們從那些創作計畫中選了《貝多芬》、《新浮士德》，還有一個應該是宇宙船鐵達尼號的悲劇吧。

—　啊，那聽起來很有趣呢，先不管跟雜誌風格合不合（笑）。

竹尾　後來松谷社長問我：「竹尾覺得哪一個最好呢？」我回答：「我想做貝多芬。」然後把老師請過來，對他說：「我們選這三篇作為最後備選。」當時我們的互動很像漫畫，他針對我們

沒挑的計畫說了些有的沒的：「林肯也很棒，但人潮的場面很多，我會遲交。哥倫布作爲冒險故事會很有趣，但他有許多殘暴的行爲呢。」我們選的計畫，他基本上也瞄了一眼，但沒立刻回應，而是針對沒選上的計畫瞎扯。老師一開始就決定好了吧。都去維也納了，也說過想畫貝多芬。他那時氣色很好，很有精神呢。

—

竹尾

—

病倒是隔年的事吧？

老師搞壞身體後，我在新座工作室碰到他，他的身影讓我永生難忘。變瘦是當然的，走出自己房間的步伐也很不穩。他說：「畫一個小時就累了，不躺下來不行。」然後在房間裡睡了兩、三個小時吧。在那當下，老實說我很希望他回家好好休息，畢竟他休載也是常有的事，看到他那可憐的模樣眞的很難過，心裡冒出一個強烈的念頭：治好病再重開連載也沒關係。

—

竹尾

—

這種時候還撐著，無論如何都要畫稿子，眞是需要野蠻的勇氣呢。

我印象最深的一次是他在半藏門醫院住院，我還去他病房拿稿。那是《貝多芬》最終話，找人代筆畫的。他說：「我覺得筆好重，現在這樣無法握筆。」還說：「用鉛筆畫個輪廓已經是極限了，墨線得找人代筆，可以嗎？」老師大概希望多畫一頁是一頁吧，我很能體會他的感受，心都痛了起來。我說：「這樣安排不要緊。」老師坐到床上，在頭上纏白毛巾，穿著醫

動一動手，要別人給他鉛筆

—— 光是聽您說，鼻頭就酸了呢。

竹尾　後來聽長男阿真先生說，手塚老師意識模糊時還說：「給我鉛筆。」會動一動手，要別人給他鉛筆。讓老師握住鉛筆後，他就會安心下來，再度入睡。阿真告訴我這件事呀。我拜見過老師還很健康時的身影，也看過他爲了絕筆之作……爲了最後一份稿子奮鬥時的身影，並將兩者烙印在腦海中、留在心裡——我認爲這是我身爲編輯最大的福氣。

—— 這麼說來，您一直都是手塚番嗎？當上總編輯後還是會去收稿子嗎？

竹尾　當然了，有新人進來的話就會去當他的責編。不過呢，我那時畢竟是總編啊，就這角度來說，

院的病人袍，將畫板拉到胸前，上頭放著原稿紙，助手組長坐在他斜前方的椅子上，聽取老師的指示。松谷社長賢伉儷待在旁邊的小房間裡，而我實在快被那裡的氣氛壓垮了。老師的聲音很虛弱，但還是奮力下著指示。手塚老師當時的身影，或者說側臉，我一輩子都不會忘記。他用非常輕柔的語氣說：「得請人代筆了，眞是不好意思。眞的辛苦您了。」那就是我和手塚老師最後一次碰面，向他拿《貝多芬》最終話原稿時的情形。

我總共擔任他責編的時間是《佛陀》那十二年，還有最後連載遺世之作那段時間。我當上總編後，他也會抱著「竹尾還沒現身代表還來得及」的想法。人在現場的責編如果打電話來說：「老師在問竹尾先生會不會來耶。」我也只能先去再說了。去到那裡一碰面，他就會笑咪咪地說「我馬上畫」，或者「我接下來會加油」，或「總是給您添麻煩了」之類的，但他不會加油就是了。

看到那笑容，你真的是會拿他沒辦法呢。

您說的是。他會用那萬分燦爛的笑容說：「我下個月會早一點畫的。」或者用認真的表情問：「竹尾先生，下個月讓我也畫五十頁含彩頁好不好？和橫山先生一樣。」才不可能咧。聽了會想彈他額頭。不過他還是會笑咪咪地說：「下一個月我會早一點畫的。」對編輯而言，手塚老師的這一面是最棒的啊。

竹尾

——

非常感謝您分享這麼多寶貴的故事。

譯注

1　創價學會，佛教系新興宗教，日本規模最大的新興宗教團體。公明黨即源自創價學會。

2　北野英明，漫畫家、動畫師。發表許多與編劇共著的麻將漫畫。

13

松岡博治

Matsuoka Hiroharu

手塚番

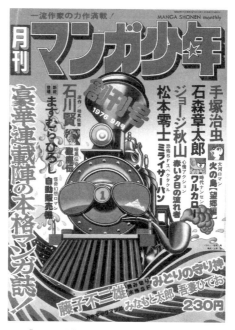

『Manga 少年』（朝日 Sonorama）創刊號封面

松岡博治

昭和二十四年（1949）生於埼玉，四十八年（1973）明治大學畢業，同年進入朝日 Sonorama，任『Sun Comics』編輯，後參與『Manga 少年』創刊，並以總編輯身分創辦『DUO』、『Halloween』。昭和六十一年（1972）進入 Schola（スコラ），創辦『Comic Burger』雜誌，就任董事。平成十年（1998）進入 Media Factory，創辦『Comic Flapper』，現爲該社製作總指揮。

—　第一次見到老師是在什麼時候呢？

松岡　昭和四十八年（1973）進入朝日 Sonorama 後，我立刻被上司帶去和他打招呼，地點是在虫製作倒閉後手塚老師的新工作室，位於富士見台一棟小小的大樓內。果然氣宇非凡呢。

—　您的工作是負責漫畫單行本吧？

松岡　對，我是最下面的小卒，所以被派到最麻煩的地方去（笑）。最早做的是《零人》和《諾曼王子》，這兩部的新書開本單行本是我的入行作。做完之後輪到《原子小金剛》全集，我們以二十二本單行本的形式推出。我原本以為只是要把既有的內容做成單行本，結果手塚老師主動表示要將每話當中二到八頁左右的小事件重畫一遍，而我回他：「這想法非常棒呢。」之後就展開了我在手塚製作留守過夜的生活（笑）。

—　太想不開了（笑）。

松岡　當時《怪醫黑傑克》已經開始連載。同時還有《三眼神童》、《修馬力傳奇》，畫到一半中斷的《一輝曼荼羅》，以及《佛陀》。他在『赤旗』的週日版上也有連載。因此老師一共有三個週刊連載，還畫雙週刊、月刊，工作已經滿到不能再滿了。基本上以週刊雜誌優先，然後是雙週刊、月刊。

——哇，單行本加筆的順位是次要中的次要呢。

優先順序永遠排最後！

松岡　對對對，當時的編輯休息室也很狹小，所以只允許一共三家出版社的編輯窩下來，也就是正在畫的作品、下一部作品和下下部作品的編輯。而我只能挑空檔請他畫，但又不能一直待在那裡。而且我是新人，其他公司的前輩會不懷好意地說：「他現在為什麼要畫單行本啊。」

——格外刺耳哩。

松岡　追稿子的辛苦也包含那一部分。最後一集應該只重畫了一、兩個事件，但還是很折騰人。

——最後有沒有照預定進度出版呢？

松岡　不，應該是拖到了。一個月出兩本，花了一年的時間出完。偏離原本的預定呢。

——還真是辛苦啊。那您是從什麼時候開始想讓他在雜誌上連載呢？

松岡　《原子小金剛》的銷量極好，我們再次體認到手塚老師有多厲害，他在公司內的氣勢也高漲

了起來。當然了，我也不想再爲了單行本苦苦等他畫了。我們還有一個想法：如果有雜誌，就可以正大光明地和其他人一起排完稿順序了。因此我們開始想做雜誌，並以《火之鳥》爲主打。爲了向老師擔保，我們還提議從頭重出已絕版的虫製作《火之鳥》別冊。我以爲這工作也可以輕鬆搞定，結果他又要重畫。歷經重重困難，才朝月刊誌『Manga 少年』的創刊挺進。

—

松岡　當您提議要以《火之鳥》爲主打創辦新雜誌時，老師的反應如何呢？

他說：「靠《火之鳥》是不會賣的，雜誌會倒掉。」還說：「《火之鳥》不是商業作品，靠它辦新雜誌怎麼會順利呢。」起初給了我各式各樣的否定意見。我則對他說：「請看看讀者的反應。」我指的是讀者對《原子小金剛》的好評，而且我們也出版《火之鳥》增刊了。我們將讀者的反應呈現在老師面前，讓他知道大家都在等這部作品。

—

松岡　增刊的反應好嗎？

—

松岡　很好，增刊印量四、五十萬本。

—

松岡　咦，很厲害呢。啊，也難怪會想辦一本雜誌主打它。

任誰都會這樣想啊。

松岡 ──在那之前，『希望之友』也想要他在雜誌上畫續篇，但他拒絕了呢。您是怎麼說服他的呢？

總之就是只出一招──「請看讀者的反應，有如此熱烈的支持，老師擔心的事情一定可以解決的。」除了訴諸讀者熱情之外，沒有別的方法了。到最後老師主動提議：「雜誌名稱叫『Manga 少年』如何？」

松岡 是老師提的。

──朝日 Sonorama 想要創辦一本雜誌，來刊老師視為畢生志業的《火之鳥》，而雜誌要不要叫『Manga 少年』……

漫畫之神命名的『Manga 少年』

松岡 那，雜誌的基本概念是編輯部和老師一起討論出來的嗎？

──是我們取得老師認可後發想出來的。先花半年左右的時間和預定網羅的作者接觸，確認他們的想法，連載陣容大致確定後再找老師商量一次。我和總編一起去找老師，然後搬出石森（石之森）章太郎、松本零士、喬治秋山¹等名字。

——　老師當時怎麼說呢？

松岡　他給我一種「嗯……哎，也只能這樣了」的感覺。

——　跟他所想的『Manga 少年』有出入？

松岡　大概吧。沒有新面孔，因為我們沒有雜誌。幾乎無法網羅有力的新人。

——　總之松岡先生當時就是只想做《火之鳥》，是這樣的感覺嗎？

松岡　創刊時還有一個新人吧。一個叫增村博[2]的，畫貓的漫畫家，好像給他隔月連載吧。還有，我們一直都在出版竹宮惠子小姐的單行本，所以第二年也開始連載她的《奔向地球》了。然後還有曾擔任手塚老師助手的石坂啓[3]。

——　《火之鳥》開始連載時，您大概希望他一話交幾頁呢？

松岡　三十頁。

——　固定拿得到三十頁嗎？

松岡　不，拿不到。一年中只有零星幾次真的拿得到整整三十頁。如您所知，他進度安排一團亂啊。

― 那時手塚老師一度陷入瓶頸，正在復活的過程中呢。創作生命再度回春，工作愈來愈多，動畫方面的工作也來了。

松岡 是呀。所以說，我認爲那是老師最積極畫漫畫的時期。每話交十六到十八頁的《怪醫黑傑克》，他從開始畫分格草稿到完稿總共只花十七、十八個小時。根本無法想像他採取的是十個助手的編制，簡直神蹟啊。畫完之後睡四、五個小時，然後下一篇，下一篇，下一篇。

― 您實際擔任《火之鳥》責編的感覺如何呢？

松岡 很驚訝，原來漫畫可以有文學性的表現啊！原來將文學手法導入漫畫是可行的啊！因爲要追求文學性，所以不刻意吊讀者胃口也沒關係。也就是說，連載時無視讀者反應也不要緊。

― 又一個大膽的舉動（笑）。

松岡 我也那樣想呢，感覺要到一個統整的階段才能評價。一旦這樣想，我就不太能以責編身分對老師這樣說了：「這邊不行，請這樣改。」每次做讀者問卷調查，《火之鳥》都一――直在接近吊車尾的位置。因爲他們從中間開始讀，看不懂。

― 最終集結成單行本時如果有收益，在商業營運方面就說得過去了。

松岡　是的。

──　那，『Manga 少年』最受歡迎的作品是什麼呢？

松岡　一開始並沒有發生我所料想的世代交替，新人的人氣是一點一點增加的。竹宮惠子小姐加入執筆陣容後才發生大轉變，《奔向地球》從一開始到最後都穩居讀者問卷調查第一名。

──　《奔向地球》開始連載後，雜誌就有個樣子出來了呢。手塚老師對這部作品有什麼看法嗎？

松岡　老師直接問我讀者對《奔向地球》有什麼反應，問得很細。我找諸星大二郎[4]先生進行短期連載時，他也問了很多呢。

──　他也很在意新人作品受歡迎的程度，這方面的聲名早已遠播。

松岡　他也很在意增村博喔。老師這種對新銳創作者的忌妒心呢，嗯，也是他旺盛創作力的根源之一吧。

──　不過您也不會向他詳細說明問卷調查結果吧。

松岡　問卷調查結果太可怕了，我說不出口。如果說…「老師，您的作品是最後一名。」他的幹勁

松岡

——

馬上就會受到影響。不只我這樣，其他公司的編輯應該也都一樣吧。只有一個人的想法跟別人不一樣，是某雜誌的年輕編輯，有次他說：「老師，我想跟您談談。」我人窩在房間的最深處等老師畫稿子，但那個人呢，嗯，嗓門很大呢。他用高亢的嗓子叫嚷著：「老師，我認爲您畫我們家的稿子時，表現手法有問題。問卷調查的結果很差，所以請您聽聽我的想法。」

他突然這樣說呢。「漫畫不應該想到什麼就畫什麼，要像德國哲學那樣，打造一個堅實的基礎，人物在上頭的行動才會確定下來。我認爲老師畫我們家的作品時，是用隨興的感覺在畫。」他的意思大概是這樣。

喂喂喂，在說什麼啊。

我當時也覺得，你在對漫畫之神鬼扯什麼啊。老師當然也激動了起來：「爲什麼我要聽你教訓我這些？」結果他說：「別這樣講，老師，請聽我說。」老師回：「我也是很認眞要畫出精采的作品啊。」之類的。五分鐘左右吧？他們吵了大約五分鐘，最後老師眼眶溼了，大發雷霆，砰地甩上工作室的門。那個編輯則若無其事的樣子。老師似乎沒等到第二天便聯絡總編輯：「把那個責編換掉。」竟然對手塚老師說教呢，不過搞不好有輩份比他高的人會做這種事啦。

—　但應該不會用那種措辭吧。

松岡　哈哈。

—　『Manga 少年』的銷量如何呢？

松岡　做得很辛苦。不過呢，上頭都不讓我們看正式的印量表和損益平衡表，只會讓總編輯口頭向我們說明狀況。印象中創刊時的印量是十萬，最後好像只剩一萬幾千本。

—　您向手塚老師表示『Manga 少年』要停刊時，他的反應如何呢？

松岡　基本上，當時《火之鳥》異形篇的完結已經近在眼前，我想他大概覺得很可惜吧。我不太記得雜誌休刊時和老師對話的具體內容了。

—　他讓心心念念的『漫畫少年』以『Manga 少年』的名義復活，並為它背書。得知雜誌要停刊時還挺淡定的呢，真令人意外。當時松岡先生已得知《火之鳥》最後的終點了嗎？

松岡　你是說完結篇的事吧？手塚老師直接告訴我了。過去未來、過去未來不斷交錯，最後兩條故事線在二〇〇三年，也就是小金剛誕生那年交會、完結。小金剛、黑傑克、三眼神童等，老師其他作品的好幾個角色也會登場……他當然認為自己到了二〇〇三年也會繼續創作吧。

追到美國拿稿子

—— 和老師來往的過程中，印象特別深刻的事情是什麼？

松岡　我曾經去美國拿老師的稿子喔，因此和老師在那裡待了四、五天。

—— 還真是豪華的取稿行程啊。那意思是……當然取稿是你的工作，不過某種意義上，朝日 Sonorama 也希望你跟老師去旅行一下對嗎？是這樣嗎？

松岡　不，那是老師的提議。他說：「松岡，你當我責編也很久了呢，要不要跟我一起去美國？」我說：「好啊。」我以為手塚製作會出錢，結果他要我們自行負擔。我去跟主管講，他回我：

「咦——？什麼鬼啊！那你要住最便宜的旅館喔，機票也要訂最便宜的。」

松岡　哈哈哈，公司都會這樣說呢。這樣啊，也就是說，你是讓他逞威風的隨從啊。

—— 老師接受了外務省的外圍團體請託，主要是要到聯合國和美國各地巡迴演說，談日本的兒童文化。我雖然跟著過去，但沒什麼能做的事。基本上我就是老師的出氣筒吧。

——

不爽的時候可以用來發洩的對象是吧。不過啊，沒拿到稿子回去交差的話，你會很慘吧，都請公司出錢了。

松岡

所以啊，回國時間快到的時候，我對他說：「老師，您差不多該動筆了吧。」然後氣呼呼地離席了。

吃著早餐的老師回我一句：「松岡，你當我責編都當幾年了。」原本開開心心

——

您心裡應該在想：喂喂喂，饒了我吧。最後稿子有沒有完成啊？

松岡

預定畫三十頁，結果只畫了十幾頁回來。公司說：「你搞屁啊？旅費用你的獎金抵。」

——

當然會被罵吧。當時他已脫離持續了好一段時間的逆境，找回身為創作者的自信，工作增加，而且又重新開始製作動畫了。這麼一來，他必定會稍微疏於畫漫畫吧，這也是莫可奈何。

松岡

他是相當疏於畫漫畫（笑），感覺對漫畫不怎麼用心。這些明眼人都看得出來啊。所以我啊，還有其他公司的總編輯都曾經去拜託老師：「動畫根本就是妖魔鬼怪啊，您是不是差不多該罷手了？」最後他還是透過日本電視台的二十四小時電視放送重新踏上動畫之路了。每年一到這個時間，各家雜誌的工作進度都會被拖到。往往收不到稿子，只好砍頁數之類的。秋田書店有位知名的總編輯叫壁村耐三。有次我在手塚製作等稿子，而他在傍晚……才傍晚而已喔，就醉醺醺地踹開手塚製作的門，怒吼：「老師在哪啊！工作進度亂七八糟嘛。」手上還

拿著一顆蘋果在那邊啃。這時老師打開工作室的門，瞄了一眼外頭，壁村先生就把那顆蘋果扔了過去，發出啪渣一聲。老師接下來就躲在裡頭都不出來了（笑）。

— 還有傳聞說壁村先生向他扔過剪刀呢。不過，壁村先生似乎非常認可手塚老師的創作才華。

我最後沒能訪問到壁村先生本人，不過手塚老師有段時間陷入低潮，各雜誌接連收手，不再與他合作，就只有秋田書店——直找他畫，態度完全沒變。我想知道箇中原因，所以請教了壁村先生的前輩，阿久津信道先生（參照177頁），而他回答：「壁村個人對他有很深的執著吧。」

松岡 他雖然極端，但很重感情。我那時還是個小鬼，在手塚製作的編輯休息室睡覺時，一天到晚被他巴頭巴得劈啪響。說什麼：「早上啦，起來！」或者說：「蠢貨！漫畫編輯才不需要什麼學問，不可或缺的就只有體力和毅力。起來！」

— 《火之鳥》後來由角川書店的『野生時代』接手對吧，不過最後還是以未完結的形式結束了，因為『野生時代』也停刊了。我那時心想，果然啊，「刊載《火之鳥》的雜誌會倒掉」這個傳說依然健在。

松岡 嗯……哎，該怎麼說呢，連續發生三次，就會變成真理了。

—

在那之前還有『漫畫少年』和『少女 Club』，所以是五次呢。

松岡

不過『野生時代』搞不好會復刊呀。

—

現在這樣回想起來，您對手塚老師有什麼感覺呢？

松岡

覺得他急急忙忙的，咻咻咻地做了各種事，早早就告別了這世界。到底為什麼要這樣呢？明明是醫生，好歹照顧一下自己的身體吧。他走的時候才六十啊。本來也許還能畫出更多作品的，真是浪費那才華了。我是真的這麼想。老師如果還能再畫十年，也許更與眾不同、更超乎我們想像的傑作就會誕生了。就這層意義而言，我覺得真的是太可惜了。

—

因為年過古稀仍在第一線活躍的漫畫家一個接一個出現了呢。手塚老師享壽六十的這個事實，也在讀者心中留下了強烈的遺憾吧。

譯注

1　喬治秋山，漫畫家，先是以搞笑漫畫獲得成功，後推出《守財奴》、《阿修羅》等涉及人性醜惡面的作品。

2　增村博，二十一歲投稿第五屆手塚獎獲得準入選，後於『GARO』、『漫畫少年』發表作品，並應『赤旗報』週日版邀約，改編宮澤賢治的《銀河鐵道之夜》。

3　石坂啓，『漫畫少年』第二屆新人獎佳作入選，主要創作青年漫畫，積極參與政治運動。

4　諸星大二郎，『COM』出道，漫畫題材廣泛，包含科幻、恐怖、中國傳奇、童話、人類學，也擅長描寫日常生活中潛藏的不安。出道作完成度太高，被懷疑是抄襲之作，評審委員紛紛問同為評審的科幻作家筒井康隆有沒有看過類似的作品。

14

外傳

繼承神之遺志的男人——

松谷孝征

Matsutani Takayuki

手塚番

講談社文庫《手塚治虫恐怖短篇集》（講談社）第二集封面
〈彼得 ‧ 庫爾滕的紀錄〉收錄於此

松谷孝征

昭和十九年（1944）生於神奈川，四十二年（1967）
中央大學畢業。輾轉從事數份工作後，於昭和四十五年
（1970）以兼職人員身分進入實業之日本社，分派到『漫
畫 Sunday』，之後成爲囑託社員[1]，擔任手塚的責任編
輯。四十八年（1973）進入手塚製作，任其經紀人，六十年
（1985）就任該社執行董事社長。曾擔任許多手塚治虫原
作改編電視動畫、動畫電影的製作人。

—

您大學畢業後立刻就進實業之日本社了嗎？

松谷

我從大一左右就在橫濱創立劇團，開始演戲。劇團叫「砂」，建立在沙子上的蜃樓（笑）。我完全不想離開大學，在學期間就和夥伴一起搞補習班，好不容易畢業後做的工作也是送報、百科字典或唱片推銷員之類的。後來，應該是在昭和四十五年（1970）新年吧，我遭到裁員，於是打電話給一起搞「砂」的前輩。他說：「如果你什麼都願意做的話，要不要去『漫畫Sunday』？」

—

咦？他跟他們是怎麼牽上線的？

松谷

他是早稻田大學漫研社出來的啊。當時，實業之日本社的『漫畫Sunday』會從早稻田漫研社找人來打工，叫他們去跟漫畫家拿稿子。所以我那個前輩說：「現在有人在裡頭當編輯，你不介意當兼職人員的話，立刻就可以進去囉。」我就說我要，對方說好啊。

—

他跟他們是怎麼牽上線的？

松谷

簡單，很簡單。然後呢，他們把我分派到寫真頁組去。我入社三個月，連編輯的編字都還不知道該怎麼寫的時候，他們就要我一個人做十六頁寫真頁……

簡單得誇張呢（笑）。

——　眞是胡來耶（笑）。那時你還是兼職人員嗎？

松谷　對，兼職人員。後來公司說要把我轉成囑託社員，我改領囑託社員的月薪。不久後雜誌刪掉了寫眞頁，便要我去當漫畫家的責編。

——　您負責過什麼樣的漫畫家呢？

松谷　小島功[2]老師啊，谷岡泰次[3]老師啊，鈴木義司[4]老師等等。而手塚治虫突然從他們之中冒了出來，他當時連載剛好結束，沒有責編。

——　手塚老師那陣子在『漫Sun』的連載是？

松谷　以無厘頭漫畫畫風進行的長篇連載，現在想想還眞是新穎呢。

——　《蒐集人種》嗎……

松谷　對對對。手塚的立足點在兒童漫畫和成人漫畫之間的狹縫，而當時還是有歧視呢——說歧視也許有點語病啦，總之有人會站在成人漫畫的角度看兒童漫畫，說它們都是騙小孩的玩意兒。這些人認爲自己身處藝術的世界，以諷刺漫畫博得社會大衆的認同。爲了對抗這種想法，手塚才用無厘頭漫畫的畫風來畫故事漫畫、給大人看的漫畫，我想應該是這樣。

—　那，您直接負責的作品是？

松谷　分爲上下兩回的獨立短篇作品，還有增刊上畫的五十頁左右，加起來就是一百頁左右，一次要拿這麼多。我爲了拿這一百頁，在他那裡住了兩個半月。

—　〈革命〉嗎？

松谷　〈革命〉，還有〈彼得・庫爾滕的紀錄〉，都是很陰暗的故事。

—　在那之前跟老師打過照面嗎？

松谷　我偶爾會去他的工作室。形形色色的漫畫家也常待在那邊，所以我會稍微繞過去一下，不過沒跟他說過話。因此當責編後才第一次有和他密切交談的機會。我從昭和四十七年（1958）十月開始一直跟著他。那陣子他的連載很少，不過各種問題接連冒了出來，虫製作的問題……等。因此畫的作品都很灰暗。

—　這時松谷先生已經是正職員工了吧？

松谷　還是囑託社員。實業之日本社的工會非常強大，日本出版社當中最早開始休星期六的應該是實業之日本社吧。但要編週二發刊的週刊誌，一般而言週六是不能休息的，因此那些事務全

都會變成我們囑託社員的責任。那陣子我一直待在手塚治虫身邊，待了兩個半月。那時已經跟各種漫畫家往來過，還是覺得這個人不太普通呢。不守著他，他就不畫你的稿子，但待在那裡挺有趣的。而且能領加班費（笑）。他埋頭工作時偶爾會有一些脫離常軌的行為，不過工作告一段落後，他真的是很好相處的人。

要不要當我的經紀人？

——

受他的好脾氣魅惑，才改行當他的經紀人呢（笑）？手塚老師在這兩個半月內，不知看中了松谷先生的什麼地方呢。

松谷

應該是覺得我很能忍吧。還有，一天到晚待在他身旁也不會感到痛苦，這些應該是他欣賞我的理由吧。

——

松谷先生在接下這份工作前，難道沒對手塚老師四周的亂象有點介意嗎？

松谷

我那時候想，趁年輕多讓自己體驗各種事情應該不錯吧？大家已經在傳虫製作或虫製作商事可能會倒閉了，更別說這裡還有一個天才手塚治虫——如果能在第一現場體驗這些，不是會很有趣嗎？我當時才二十八歲，也沒打算要待那麼久。結果一去，真的碰上各種亂七八糟

的事情呢。那年八月，虫製作商事倒閉，十月，虫製作倒閉。眞的是風波不斷啊。

兩家公司都倒閉了，手塚老師有何反應？

松谷　心情很沉重，這也是當然的。那陣子他到處當漫畫獎的評審，但後來就全推掉了呢。他說：

「我不會再出去拋頭露面了。公司都倒了，社長還在外頭晃來晃去，太難看了。」

—　從編輯變成經紀人，您和老師的關係有什麼大變化嗎？

松谷　沒什麼變化啊。這是因爲，我很清楚編輯等原稿等到火燒屁股是什麼感覺，我明白他們的立場。『漫 Sun』的時候情況緊張到一拿到一、兩頁原稿就得馬上送到印刷廠，就是這麼緊急。然後呢，我也知道手塚不是偷懶玩耍才拖稿。我都看在眼裡，很清楚所有狀況，所以我才能妥善地居中斡旋吧。

—　您投注最多心力的部分是什麼呢？

松谷　我自問「經紀人的工作是什麼」時，想到的答案是爲手塚治虫打造良好的創作環境。所以，若有喝醉的責編來，我會盡量在外頭見他，或跟他保持距離。不過，以前富士見台的工作室非常窄小，隔壁傳來的怒吼會聽得一清二楚。但這點也是能有效利用啦。有一個可怕的編輯……

希望手塚番具備的條件

—— 有耶，在『少年Champion』（笑）。

松谷 那位大名鼎鼎的總編輯每次都會喝醉才來，沒醉是不會來的。當然了，最一開始必須好好談事情時會好端端地來，其他時候都是喝醉才來。然後呢，手塚一聽到怒吼聲，原稿就會咻咻咻地完成呢（笑），手會動得比之前更快。他很討厭酒鬼。

—— 對松谷先生而言，當手塚番的必要條件是什麼？

松谷 就是要隨時能應對他吧，不這樣不行。對手塚來說，責編如果不在呢，他的感覺會是：「什麼嘛，要我一個人在這邊工作。」人如果不睡覺一直工作，就會產生被害者意識啊。條件嘛，嗯，手塚醒著的時候絕對要醒著。

—— 還有嗎？

松谷 當編輯的絕對條件，就是讓畫圖的人舒服地畫下去。吵架也是沒辦法的事，為了做作品吵架，我覺得是好事。不過手塚的作品全部都是由他本人發想的，所以剩下的就只有輔助工作怎麼

做的問題。比方說找資料，你覺得有哪些資料絕對派得上用場，就要事先準備好。這樣一來，手塚也會知道責編很拚命地在為他設想。但如果你喝酒、打麻將、賭博，到了賽馬的時間就聽廣播，手塚也會失去幹勁的。

——

松谷　我聽說，當他說想要某某資料，如果太快拿給他，他會不高興？

——

不，資料事前準備愈多愈好，不過他有時候也會整人，過分得很。他有次說：「我要房總半島的館山到海岸那段路的照片，靠山那側的，非弄到不可。我以前看過，就是山在這一側的照片。有沒有那個啊？」當然不可能有嘛。然後他就會說：「啊，沒有啊。那我只能親自去一趟看看了。」說什麼蠢話。明明處於分秒必爭的狀態，卻說沒那張照片就不能畫。

——　是想爭取時間吧？

松谷　爭取時間，還有，就是想睡的時候會這樣說。他有時會說，請讓我睡五分鐘，請讓我睡十五分鐘。不過呢，他只是因為「十五分鐘」旁人會允許才那麼說的，其實睡個兩小時會更有效率，但狀況總是急迫到無法睡兩個小時。理想的編輯得裝出認真工作的樣子給他看吧，也得拚命讓他覺得「編輯會和他一起為作品激盪腦力」，不做到這樣是不行的。這樣好像也稱不上多理想吧（笑）。

—老師最後都會只照自己的想法畫作品，不過他動手前有時候會和編輯開會，有時候似乎不會。

松谷　他跟某些編輯甚至幾乎不講話呢。

—所以開不開會是視對象而定嗎？他會考慮編輯的能力那一類的嗎？

松谷　無關吧。他多的是點子，而且像連載《怪醫黑傑克》時也幾乎沒有開會就畫了。他不知如何是好時，會去找編輯談就是了。

—這跟他欣賞或討厭那個編輯無關對吧。

松谷　那是指他有煩惱的時候嗎？

—有煩惱，或者沒睡意（笑）。一般情況下，編輯都會想：「既然有時間在這裡說一大堆話，我還比較希望你坐到桌子前面畫稿子。」但他就是會跑過來，你也沒辦法。有人可能會覺得：「他又要把討人厭的難題塞給我了。」不過每個人看待他這種行為的角度、產生的印象應該都不一樣吧。

—手塚老師不是一天到晚都置身在別人的視線之中嗎？他怎麼看待家庭生活，或者說私生活的部分呢？

松谷　手塚的生日是十一月三日，他嘴巴上說：「生日是我請家人吃飯的日子。明明是我生日，為什麼還要請家人吃飯？真搞不懂。」但實際上又很重視這一天。他和爸媽、小孩、太太一定會聚餐，還會問我：「去哪吃比較好？」很認真在找館子呢。「有人喜歡吃肉，也有人討厭吃耶。」一副開心的樣子。

──　感覺很努力要陪家人，但時間上總是很吃緊呢（笑）。

松谷　是啊是啊。家人外出旅行過夜，而他晚一天去之類的。

──　我進行訪談的過程中產生了一個疑問。昭和三十四年（1959）『少年 Sunday』創刊時，小學館想把手塚老師變成自己的專屬作者。他們打算把老師一個月份的原稿費都吃下來，據說是三百萬日圓左右，然後希望他當專屬作家。聽說老師考慮了一整晚後回絕，但講談社到現在都認為這個合約是成立的。真的有成立嗎？

松谷　這個嘛，老師向小學館借過錢喔。當然，那是我進公司前的事。

──　會不會是創立虫製作的時候啊？我好像聽說過設立動畫工作室時，雙方有金錢來往。

松谷　那是哪一年的事啊，是創立手塚製作的時候嗎……我好像在哪看過很久以前的合約書。

244

——為了在『少年Sunday』連載，老師不停掉幾個月刊連載是不行的，然後就結果而言，停掉的大多是講談社的連載。所以講談社才會推測老師跟小學館簽了合約吧。還有，他會不會是因為不能接兩個週刊連載，才搬出合約當藉口呢？

松谷　我不清楚。話說啊，他不是因為那個《W3》事件（參考86頁）對講談社敬而遠之嗎？而我去講談社打招呼時，『少年Magazine』當時的總編出來見我，還問：「手塚老師會不會想在我們這裡畫呢？」我回去就跟手塚說：「他們要你畫連載耶？」他回我：「啥？講談社要我幫他們畫喔！」我真——的不知道他們有過那段「糾葛」啊。

——畢竟是昭和四十年（1965）左右的事呢。動畫化時碰上了一些狀況，引起莫大的混亂。

松谷　《W3》只在『少年Magazine』上連載六話就中斷了，隔一星期便移到『少年Sunday』。到現在也還有很多謎團未解開，請問您知道詳情嗎？

——不不不，不知道。我後來才知道有這段歷史，但不知道背後的緣由，也沒有向他仔細追問。

——您是在哪一年成為手塚製作的社長？

松谷　昭和六十年，一九八五年。

——　六十年，那老師的身體已經漸漸……

松谷　他的健康狀況應該是在昭和六十二年（1987）年末那陣子惡化的，六十年的時候還很有活力。

為了繼承神之「心」

——　老師過世後，松谷先生最常掛念的事情是？

松谷　就像我剛剛說的，我認為我的工作就是幫手塚打造理想的工作環境，所以手塚過世後，我就想辭掉工作了。可是呢，手塚一過世便有各路人馬跑過來，說以前是這樣、那樣，說權利該怎麼處理等等。哎，這麼一來，我就不能閃人啦。掌握所有狀況的人只有我。再說，我也有約定好要做的工作，不做不行。就在我整頓諸多工作的過程中，拖拖拉拉地做。員工也增加了，負債也變多了（笑）。

——　員工有一百多名吧？

松谷　現在有。手塚過世時，我們正在做三部動畫影集呢，全都剛站到起跑線而已。所以我那時候想，繼續做個兩年再辭掉工作吧。可是呢，電視動畫一旦做到三部那麼多，員工就會增加啊。不做新的工作是不行的。

老師一旦開始搞動畫，漫畫那邊的能量就會下降呢，他因此遭逢過一次重大挫折。然後呢，他在松谷先生成爲經紀人那陣子剛好收手，再度專心畫漫畫，使手塚治虫這個名號復活。後來過了四、五年，他又和動畫沾上邊了。當時您對此有什麼看法呢？

松谷　他當然很喜歡漫畫，但也很喜歡動畫，想做動畫到了無法自拔的程度吧。手塚曾經說過一個怪怪的譬喩，說漫畫是他的妻子，動畫則是婚外情對象。搞婚外情是很花錢的。漫畫只要有紙和筆就能畫，動畫還需要工作人員，很燒錢。不過漫畫仍然是最棒的，可以讓你迅速表現你想表現的內容，而且全靠自己。岔個題，如果手塚治虫不做漫畫或動畫，而是當個經營者的話，他應該很會用人喔。

──　咦，這話眞讓人意外呢。

松谷　不不不，眞的是那樣啊，絕對是。畫圖占據了他大半的時間，所以才看不出來。他在做動畫時很有趣啊。製作部必須管理預算，盡快做出成品，製作現場則要把錢的事拋到腦後，盡可能做出好東西。當然了，製作部並不是沒有做好作品的心意。手塚去製作部就會臉不紅氣不喘地說：「絕對別搞到賠錢，要好好照進度表走。」雖然大家都會想：還不是你害的。接著他又會立刻去隔壁對分集的導演說：「不管製作部的人對你說什麼，你都要堅持做好作品，儘管重畫，畫到滿意爲止。」同樣說得臉不紅氣不喘。因爲他兩種立場都待過，很清楚那是

怎麼一回事。他平常一天到晚坐在桌子前面，根本無法經營公司。所以他不是沒有經營能力。

如果只讓他經營公司，他還是會發揮出天才的一面吧。

松谷　進行這一連串訪問的過程中，我總覺得手塚老師是在創作欲，或者說在表現自我的念頭驅使下，匆匆忙忙地活了六十年。我好像感覺到受創造之神愛護的人會背負什麼樣的業報了。

該說是我聽到他說的最後一句話嗎？他說：「拜託，讓我工作。」然後還像這樣，想從病床上起身。他那麼想工作也許不只是因為喜歡畫漫畫，另外還有一個使命感在吧。

——　無法把他看做一個凡人呢。

松谷　我們接到了許多致哀的電話，其中一通說：「手塚老師是從宇宙另一頭來到地球的，他完成使命後便回去了。」我當時心想，大家正難過的時候，這個混蛋在編什麼科幻屁話啊。後來我開始整理、重讀手塚作品，才發現他也做過許多一般人都不知道的、非公開性的工作。他跑到海外，上電視，為了小孩什麼都願意做──做這些事的同時還留下如此巨量又高品質的作品。我開始覺得，哇，不提倡「手塚是宇宙人」假說的話，根本無法理解他是怎麼辦到的。

——　今天非常感謝您。透過您的分享，角度稍稍不同的手塚治虫形象浮現在我們眼前了。

譯注

1　囑託社員，日本的非正規雇用制度之一。

2　小島功，漫畫家、插畫家。擅長以纖細的線條描繪帶有情色感的女性像。

3　谷岡泰次，與赤塚不二夫齊名的搞笑漫畫巨匠，筆下無厘頭作品的調性冷卻又令人感覺到背後有其思想和哲學。

4　鈴木義司，代表作爲上班族漫畫《三成君》（サンワリ君），於讀賣新聞晚報連載三十八年，總話數超過一萬。

外傳

當過神之**助手**的男人——

藤子不二雄Ⓐ

Fujiko Fujio Ⓐ

手塚番

『Big Comic Special』《愛……初嘗之時》（小學館）封面

藤子不二雄Ⓐ ＝安孫子素雄

昭和九年（1934）生於富山，中學時代開始與藤本弘
（藤子・Ｆ・不二雄）共著漫畫，二十七年（1952）
以《小天使小玉》出道，以藤子不二雄爲筆名發表無
數作品。昭和六十三年（1988）與藤本拆夥，以藤子
不二雄之名踏上全新的創作之路。代表作有《忍者哈
特利》、《怪物王子》、《職業高爾夫猿猴》、《漫
畫道》、《黑色推銷員》、《愛……初嘗之時》……等。

昭和二十年代（1945-1954），手塚治虫一度是故事漫畫的同義詞，當時安孫子先生是他的

重度書迷，在獨立為職業漫畫家的過程中也幫忙過手塚老師。想請教一下，安孫子先生對

那個時代的手塚責編，也就是所謂的手塚番，有什麼樣的印象？

安孫子

　嗯，對我和藤本（弘）來說……我們當然都很喜歡手塚老師的作品，不過老師本人對我們來

說就是一個大明星，或者說憧憬的對象。因此我們在高中畢業那年的春假，首度前往老師

位於寶塚的老家拜訪他。對對對，印象中他那時候在『漫畫少年』畫《森林大帝》，應該是

昭和二十八年（1953）吧。有個姓木村的『漫畫少年』責編跟在他身邊，那是我第一次看到

所謂的手塚番。他一──直跟在老師身邊，所以我印象很深。

安孫子

　第一次見到漫畫責編！

　對，真的是第一次呢。我們啊，當時是從富山直接寄原稿到秋田書店去，雖然獲得採用，

但並沒有安排責任編輯給我們，我們的稿子都直接寄到秋田書店的社長那裡，也正在進行

連載。看到木村先生之後覺得，好驚人啊。他特地從東京過來，在老師畫完稿子之前一直

跟在他身邊。

手塚老師是我們憧憬的對象

―― 第二次見到他呢？

安孫子 第二次嘛。我高中畢業後進了富山新聞社，不過，嗯，我知道要繼續畫漫畫的話就非去東京不可。那年夏天，我等於是去東京探了一次路吧。我們沒有兩人同行的旅費，所以藤本對我說：「安孫子，你去。」他很不擅長那種事。於是我一個人上路，從上野直接前往常盤莊。結果呢，手塚老師人是在，但有三個編輯跟在他身邊……

―― 您那趟的目的是去見手塚老師嗎？

安孫子 不，不是的，我是要直接帶原稿去出版社自薦，藉此判斷我們到東京有沒有工作做，嗯，做個小小的調查吧。

―― 喔，帶原稿自薦，順便研究一下漫畫業界。

安孫子 對。老師的手聞下來之後，我和他說了幾句話，不過他很快就說：「安孫子，不好意思，我現在得到講談社畫稿子。」當時寺田博雄先生住在老師對面的房間，我們讀過阿寺先生刊在『漫畫少年』的作品，知道他是誰，不過我們是在手塚老師的介紹下才第一次見面。

阿寺先生也知道我們曾投稿到『漫畫少年』過。老師對他說：「不好意思，請讓他在你那借待個一天吧。」他就讓我進去了。雖然是第一次見面，但我們非常合得來。他大我們四歲，很有包容心，聽我訴說了很多煩惱。可是呢，老師到傍晚還是沒回來呢。阿寺先生說：「那我們去吃個飯吧。」然後就帶我到附近的拉麵店吃飯，再回常盤莊聊天。夜漸漸深了，

我說：「我要搭夜行火車回家，不走不行了。」而他說：「老師就快回來了，你住下來吧。」

我就說：「那不好意思了。」結果我一住就是四個晚上，到了第五天，手塚老師還是……

沒回來！

安孫子
　　沒回來（笑）。然後呢，再下一次，我和藤本一起去了東京一趟，應該是昭和三十年（1955）六月吧，我們一起去手塚老師在常盤莊的房間。結果呢，那個人是誰來著，有個編輯在塗黑、拉線，看起來差勁得要命啊。

當然差勁吧（笑）！

安孫子
　　我看不下去，對他說：「讓我幫幫忙吧。」一旁的手塚老師就說：「咦？你要畫嗎？」我沒多想就說：「好啊。」接下了這工作。藤本說：「那我先走了。」然後回我們位於兩國的下榻處。我在那裡幫了三天三夜（笑）。

—— 記得是哪一部作品嗎？

安孫子　作品……很多部啊。

—— 這樣啊，這三天三夜幫忙他畫各雜誌的作品啊。

安孫子　那陣子老師大概有七個連載吧。在少女雜誌也有連載，雖然是月刊啦。『少年』上畫的是《原子小金剛》對吧？『少女 Club』是《緞帶騎士》，還有『漫畫王』是《我的孫悟空》，『少年 Club』是《少年偵探》。然後呢，總之各雜誌的編輯當時都會開所謂的交稿順序會議，用鬼腳圖來決定排序，本月排第一的人，下個月就排最後，交稿順序會像那樣一直一直輪。

—— 執筆順序怎麼輪基本上是排好的。

安孫子　執筆順序怎麼輪基本上是排好的。

要當「手塚番」，首先外表很重要

安孫子　從那之後呢，若有什麼狀況，編輯就會打電話說：「不好意思，安孫子先生，請您來幫一下老師。」那時還沒有「助手」這種職業。他們叫我，我就去，不過隨著我自己的工作愈來愈多，我也沒辦法一天到晚往那跑了。但他們還是說，無論如何都需要我的幫忙。因此老

師從常盤莊搬到並木 House 之後，我還是會過去幫忙。那些編輯都很勇猛呢，總是看上去就很凶悍。簡單來說，你首先看起來要夠凶才能當手塚番，不然就會被其他雜誌的人壓著打。

安孫子　　　——

啊，不管交稿順序是不是已經決定好了……年輕編輯會被罵：「你憑什麼？」就算事先決定的排序比較前面，也可能被擠到後面。手塚老師對這些事一無所知。

安孫子　　　——

我照你們的安排畫就是了，要怎麼安排隨你們（笑）。

安孫子　　　——

想來想去，秋田書店的壁村先生要算是最厲害的編輯了吧。

壁村耐三先生，『少年 Champion』的名總編對吧。我很想訪問他，可惜他已經過世了……他本人身高很呢，在那年頭有一百七、八十公分，長相很溫和，但體格很壯，而且很會喝酒。有次在並木 House，應該是『冒險王』的《前世紀星　失落的世界》的截稿迫在眉睫吧。壁村先生來收預定在傍晚六點給他的稿子，當時還很清醒。結果老師說：「呃，抱歉，不好意思，我還需要兩、三個小時，大概九點吧。」大概是這樣的意思。然後呢，壁

村先生說：「九點是吧，我知道了。」然後就走了。他九點再來時已經喝了不少酒，可是呢，老師還剩三頁，說：「我會想辦法在十二點前交。」壁村先生稍微思考了一下之後說：「十二點，真的嗎？」老師回他：「當然了，沒問題的。」然後他又走了。後來呢，十二點應該是來了一通電話吧？老師說：「呃，不好意思，我會想辦法在兩點前交的。」電話就掛斷了。

安孫子

——

聽起來有不好的預感呢。

最後呢，稿子在一點半畫完了。老師說：「安孫子你也稍微睡一下吧。」所以我上床就寢去了。到了兩點，壁村先生進房間了。我瞇著眼看到他進來後就杵在門口不動，問：「稿子呢？」老師說：「抱歉抱歉，我總算畫好了。」應該是八頁的稿子吧，他像這樣雙手遞給對方。結果壁村先生接過稿子後盯著它看了一會兒，大吼：「來不及啦！」唰一聲把稿子拋開，撒到房間各處。

安孫子

——

哇，嚇死人。

真的。他喝了相當多，已經發火了。八成已經用備用稿填掉老師的頁數了吧。

—— 不然沒辦法那麼強勢（笑）。

安孫子　壁村先生後來轉身就走，留老師傻在那裡。稿子在房間裡飄啊飄的。我心想，現在爬起來怎麼會有好事呢，於是繼續瞇著眼睛瞥向肩後方。發現老師正在到處撿原稿，同時喃喃自語。哎，那場面真驚人呢。不過我不會因此痛恨壁村先生，他的個性很迷人啊。

—— 壁村先生沒當過安孫子先生的責編嗎？

安孫子　不，他後來也當了我的責編，而我稿子果然也是會遲交。我那時的事務所在下北澤，他有次打電話來。我問他：「畫好了嗎？」我說：「再一個小時。」他回我：「我知道了，我現在去你那邊放火。」感覺他真的會動手啊，我連忙叫他：「等一下啊！」哎，真的是很誇張啊。有次他原本打算在六點交，但應該會延到九點。」然後他九點又打來問：「畫好了嗎？」我說：「再一個小時。」他回我：「我知道了，我現在去你那邊放火。」感覺他真的會動手咧，我連忙叫他：「等一下啊！」哎，真的是很誇張啊。有次他應該是和我一起去吃飯吧，路邊停著一輛砂石車，駕駛的手肘像這樣探出車窗外。結果壁村先生的肩膀紮紮實實地撞上了他的手。那個駕駛跳下車說：「你搞屁啊！」壁村先生輕聲回他一句：「喔，要幹架嗎？」結果那個砂石車駕駛撇下一句「對不起」就縮回去逃跑了。哎，他的個性真是令人痛快啊。

—— 他似乎也非常欣賞手塚老師呢。老師進入低潮期時，只有秋田書店繼續跟他合作，據說那

安孫子　也是基於壁村先生的強烈意願。後來老師才得以透過《怪醫黑傑克》上演復活大戲……我想那完全是因為，小壁深深著迷於手塚老師的才華，也很喜歡老師這個人，而且以手塚番的領頭羊自居吧。也因此，他有時會做得太過火。

安孫子　——丟剪刀之類的。

——哎，那種事也是有可能幹得出來呢。

安孫子　該怎麼說呢，愛恨交織。

——是啊，那年頭的漫畫家和編輯有不可思議的緊密關係呢。責編不只是負責你畫的作品而已。

哎，我常常說，漫畫呢，自己的漫畫就算賣了一百萬本、一千萬本，我都看不到讀者在眼前開心閱讀的模樣啊。責編就是我的第一個讀者。因此當我交稿時，比方說責編就算覺得無聊卻還是對我說：「啊，很有趣呢。」我就會覺得：「好啊，那我要繼續努力，交出讓他開心的作品。」下一話我也會努力去畫。嗯，不過最近有一部分年輕編輯，拿到稿子數完頁數後，說句「真是感謝您」就走了。碰到這種，我會很火大呢。別人拚了命在畫，你卻只數了數頁數，完全不管內容，這會讓我很失望啊。這樣一來，我的創作動力就會下降。

——　我明白，我有切身體會。

安孫子　漫畫家和編輯的交往足以左右漫畫家的創作生命，這麼說應該不過分。因此，好的漫畫家一定有好的責編呀。至於編輯嘛，以前有很多個性派的編輯，但他們也漸漸上班族化了。

——　感覺變得不怎麼用心了呢。

安孫子　還有沒有什麼您當助手時發生的手塚番趣聞呢？

——　有次我在神田的旅館幫忙手塚老師，來龍去脈是這樣的。起先我們是在常盤莊工作，那裡沒有電話，但對面的郵局前面有公共電話，原本盯著老師的責編去那裡打電話回公司詢問進度如何，結果別的雜誌編輯來了，趁機要我和老師坐上一旁待命的計程車，把我們載到神田去了。原本的編輯回來後就成了行屍走肉。

安孫子　好可憐（笑）。

——　然後呢，我們去了神田的旅館後待在二樓，當時是夏天，窗戶開著，因為那時代還沒有冷氣。結果剛剛那個編輯追了過來，問旅館老闆：「手塚老師在二樓吧？」因為大家會帶他去的旅館大概就固定那幾家。老闆說：「不，他沒來。」當時旅館前面沒鋪柏油，是碎石子路。編輯就在那上頭怒吼：「老師，我知道你在那裡！」我和老師沒吭聲，結果他就扔

碎石進來了。石頭打中我，讓我血流如注，很不得了呢（笑）。

—— 在那年代，不做到那地步就拿不到老師的稿子。

安孫子 拿不到，會拿不到。面對手塚老師，只要稍微大意就……

—— 安孫子先生似乎經常幫手塚老師工作，那藤本先生呢？

安孫子 藤本完全沒幫忙，一點也沒有。

—— 為什麼呢？

安孫子 他啊，做不來，手沒那麼靈巧。說到底，要幫忙老師就得模仿老師的畫，學不像是不行的，藤本的手沒所謂畫風問題。不會要我們畫人，但要畫背景、畫其他什麼東西都是一樣的。藤本的手沒那麼巧，因為他一直都走王道路線。不過我則做得挺好的，我是說配合別人畫風這檔事。

—— 那當時的編輯會干涉你創作的漫畫內容嗎？

安孫子 完全不會，只會給我頁數和截稿日，我們完全不會開會談作品內容。

我問最初期的手塚番，大家都這樣回答我呢。也就是說不只手塚老師，其他漫畫家的一般狀況也是那樣。

安孫子　嗯，不知到底是怎樣呢，我是完全沒和編輯開會討論作品走向啦。頁數和截稿日決定後，基本上就是由我這邊推敲…他們期待的大概是像這樣的感覺吧？某種意義上，雙方可說是有十足的默契吧。

安孫子　我想，當時編輯部大概也還沒有累積相關的技能知識吧……

那當然也是原因之一呀。呃，手塚老師啊，可說是現在所謂的漫畫的始祖。在他登場前，根本沒有半個故事漫畫家啊。我們這個世代則是繼承了手塚老師的漫畫，我是說常盤莊那一掛的。我們在昭和三十年（1955）六月移居東京時，雜誌仍在出版月刊誌的時代，而漫畫呢，雜誌上也沒刊幾篇。老師出道後，漫畫的需求一口氣大增，但沒有新人填補空缺，最後在隔年春節而我們剛好趕上那時機，一大堆人跑來找我們畫，案子一個一個攬下來，從此刻開始漫畫的世界會變愈的時候累垮了。嗯，那個時代雖然混亂，但我們有預感，從此刻開始漫畫的世界會變愈害，編輯呢，則完全沒有漫畫相關的技能知識。大家都是從零開始。所以我們一開始便徹底追隨手塚老師的路線。《新寶島》很厲害，不過後來的……咦，那叫什麼去了？

—— 《失落的世界》？

安孫子　《失落的世界》、《大都會》，還有《未來世界》，這三部作品是爲世人帶來衝擊的科幻三部曲。受其影響，我們最早在『冒險王』連載的故事叫《四萬年漂流》，裡頭的主角會穿過時空隧道在四萬年的世界內漂流，構想非常破格，用月刊誌每月六頁的方式連載，故事從前往古代見克羅馬儂人開始，大概連載到第四或第五話就被腰斬了……

—— 那個企畫眞是亂來啊（笑）。

安孫子　哈哈哈哈，不久後我們也覺得，要是一直追著老師的背影跑，永遠不可能超前，於是我們才變更路線，往《小鬼Q太郎》那種方向靠攏，那是老師絕對不會畫的類型。《怪物王子》也好，《哆啦A夢》也是。該說那個選擇是正確的嗎？如果我們一直追隨老師，也許早就從漫畫圈消失了。

—— 拜讀《漫畫道》時，我發現手塚老師會拜訪常盤莊，約你們一起出去看個電影、吃個飯對吧。這是常有的事嗎？

安孫子　啊，他一直都會那樣啊。我們在常盤莊的時候呢，嗯，說是一起吃飯，也就是到附近的拉麵店而已。看電影的話，附近就有一家目白電影院。要是有什麼事，石森（章太郎，後改

連常盤莊一行人都是競爭對手

——

老師怎麼看待常盤莊那些年輕漫畫家呢？

安孫子

手塚老師真是很不可思議的人呢，我們雖然稱不上是弟子，不過他也完全不會對我們說：「你要這樣畫。」他不會下指導棋。我們只是擅自看著老師的漫畫有樣學樣，才成為了漫畫家。老師可厲害了，等級跟我們完全不同。但我們成為漫畫家後，每一個都被老師看作競爭對手呢。這真是不得了。我不看年紀比我小的人畫的漫畫，也不會在意他們的表現，但手塚老師只要一看到厲害的新人冒出來，就會非常苦惱，拚了命地想要畫出對方那種路線的作品……

——

聽說他會模仿別人的畫風。

安孫子

他想畫的話不管怎樣都畫得出來，不過那些都跟老師的路線很不同啊。畫風差很多，作品主題也不一樣。石森不是畫了一部奇妙的作品，叫《Jun》嗎？

筆名為石之森）和赤塚（不二夫）也都會一起來。哎，就這角度而言，真的是情同兄弟呢。

安孫子 —— 在手塚老師創辦的月刊『ＣＯＭ』上連載的作品對吧。

因爲那不是普通的商業誌，石森才有辦法畫出那樣的奇幻作品呀。結果老師十分忌妒他，還對編輯說：「那部作品作爲一部漫畫，有點旁門左道呢。」結果編輯轉告了石森……

安孫子 —— 雞婆什麼呢。

真的。石森聽了火冒三丈，說：「我不連載了。」結果某個暴雨的晚上，有人敲他房門，他一看，發現是全身溼透的手塚老師。「石森，抱歉，我不知不覺中對你起了忌妒心。」石森回他：「您言重了。」然後繼續連載（笑）。

安孫子 —— 還眞是棘手啊（笑）。

所以說，也有人認爲「沒被老師忌妒就稱不上一流」呢。某一個新年，我到共用廚房燒開水，發現石森、赤塚都盛裝打扮跑了出來。我問他們：「要去哪裡啊？」「咦？你們不知道嗎？」「什麼啊？」「呃，手塚老師的新年會啊。」他沒邀我們去，因此那陣子搞不好是在忌妒我們吧（笑），八成是。老師就是會幹出那麼幼稚的事（笑）。常盤莊的夥伴之間的競爭意識倒是很淡，眞是不可思議。一般而言，如果有誰的作品大賣，其他人通常會覺得很羨慕吧，因爲彼此是競爭對手呀。那年頭的雜誌上沒刊幾部漫畫，某個人登場了，其

他人就會失去登場機會。一般而言會對紅起來的夥伴抱持忌妒心，但我們心裡想的都是：

「他作品大賣真是太好了，那我也要好好加油。」

安孫子

——

不過「藤子不二雄」出道後的一年內，有許多連載在你們返鄉期間被腰斬，真虧你們能重新站起來呢。

奇蹟式的復活啊。對新人而言，被腰斬那麼多部作品是一種絕望的處境啊。其實我們在二月初回到東京時，覺得已經沒救了。不過兩人搭擋也是有好處的。如果是一個人創作，碰到那種狀況就會陷入低潮，絕對會收手的，但有兩個人的話，就會把「哎，總是會有辦法的」掛在嘴邊，心情比較輕鬆。身邊的人也都剛起步而已……

安孫子

——

這樣啊，身邊的人也都還沒大賣啊。

所以我們很悠哉啊。那陣子我們只帶稿子到出版社自薦過一次，負責的編輯出來見我們，開始說一些有的沒的，這邊怎樣怎樣。藤本的自尊心很高，直接把編輯手中的稿子搶走說：「我們回去！」然後就走了。我和編輯都傻在原地。我追出去之後，藤本對我說：「我們不要再拿稿子給編輯看了。」我也覺得帶稿自薦有點卑躬屈膝，所以說：「那以後就不要拿了。」還說：「有眼光的人之後自己會來找我們吧。」真是樂天啊。

之後再也沒有拿稿子去自薦了（笑）。

但過了一年後呢，零星有些案子上門了，彷彿在說你們這樣做也是會被允許的。很閒的那陣子，我會在三點就去錢湯，還曾經被大叔說：「好手好腳的年輕人三點跑來泡澡啊。」

我回他：「沒有啦，我在準備考試。」（笑）很悠哉的年代呢，不過房租付不出來倒是。

房東會在月底來收租，每當我不知如何是好時，阿寺先生（寺田博雄）就會跑來說：「你明天付不出三千日圓的話，我借你吧。」阿寺先生自己也沒賺多少錢，卻會主動提議要借我錢呢。我當下總是說：「不用，不要緊的。」但到了當天才說：「您還是借我吧。」（笑）

—— 安孫子

總覺得寺田先生的好心腸，一路支撐著常盤莊那群人呢。

我想講一件完全離題的事，就是阿寺先生這個人的精神潔癖很重。他的《猛烈老師》、《背號零》等柔道漫畫或棒球漫畫很受歡迎，可是呢，刊他作品的那本雜誌如果另外刊了他不認可的作品，他就會完全無法接受。他會跑去跟雜誌總編說：「砍掉那部漫畫。」他在這方面真的很像一個教育家。總編輯如果說：「不行啊不行，老師，這部作品很有人氣。」

他會回說：「那我不畫了。」就這樣一次又一次主動棄筆。他原本連載的作品應該有三、四部吧，幾乎都是自己放手的。

—— 安孫子

——

安孫子

『少年 Sunday』的《黑暗五段》是最後一部對吧？

對對對。名字我不講出來啦，總之那也是因為他討厭當時『Sunday』的某部黑道火拼漫畫，才放棄連載的。沒有人會像他那樣，主動棄筆耶。一直推掉工作，但他也沒靠玩股票之類的方法賺錢。我們一——直都很在意阿寺先生過得如何，所以在大約十年後，我對藤本、石森、赤塚說：「我們一起去阿寺先生家露個臉吧。」四個人去了他位於茅崎的住處，而他開心得不得了。我們聊往事，喝酒，大聲喧鬧，到了十點後我們起身說要走了，他還送我們出玄關，不斷揮手。他家前面是一條很長的路，我們一再回頭，每次都看到他還在揮手。我說：「總覺得阿寺先生好像在做最後一次道別似的。」隔天我打了一通電話過去道謝，對他太太說：「哎呀，昨天真是感謝你們，請讓我跟阿寺先生說個話。」結果他太太說：「寺田說他今天堅決不接別人打來的電話。」很誇張吧，那次真的成了最後一次見面。

——

安孫子

聽得我整個人毛起來了。

哎呀，真的很誇張呢。阿寺先生家可是豪宅喔，庭院有獨立的一小棟建築物，他太太和小孩住在裡頭。阿寺先生自己一個人窩在主屋裡。他太太早上會放飯菜到玄關，早餐吃完了，她再送中餐過去，中餐也有吃，她再送晚餐過去。他和太太也完全不打照面的。一年後，她送午餐過去，發現早餐完全沒動，擔心他的狀況，便進了他的臥室，發現他已經在床上

過世了，像睡著那樣。哎，那可說是一種慢性自殺吧⋯⋯

——您的《愛⋯⋯初嘗之時》至少要畫到這段吧。要畫到那個時期，我早就死啦。我說真的。

安孫子

——別那樣說啦，請一定要畫出來（笑）。

手塚番

首次發表平台一覽

【手塚番1】Big Comic Special 增刊　　平成14年（2002）5月22日號

【手塚番2】Big Comic Special 增刊　　平成14年（2002）12月1日號

【手塚番3】Big Comic 1　　　　　　　平成15年（2003）12月28日號

【手塚番4】Big Comic 1　　　　　　　平成16年（2004）7月1日號

【手塚番5】Big Comic 1　　　　　　　平成16年（2004）10月1日號

【手塚番6】Big Comic 1　　　　　　　平成17年（2005）1月24日號

【手塚番7】Big Comic 1　　　　　　　平成17年（2005）4月9日號

【手塚番8】Big Comic 1　　　　　　　平成17年（2005）8月1日號

【手塚番9】Big Comic 1　　　　　　　平成18年（2006）1月1日號

【手塚番10】Big Comic 1　　　　　　 平成18年（2006）4月15日號

【手塚番11】Big Comic 1　　　　　　 平成18年（2006）4月1日號

【手塚番12】Big Comic 1　　　　　　 平成19年（2007）8月2日號

【手塚番13】Big Comic 1　　　　　　 平成19 年（2007）12 月1 日號

外傳

【手塚番14】Big Comic 1　　　　　　 平成20年（2008）8月14日號

【手塚番15】Big Comic 1　　　　　　 平成20年（2008）4月3日號

16

外傳

遺忘神的男人——

小西湧之助

Konishi Younosuke

手塚番

『Big Comic』（小學館）創刊號封面

小西湧之助

昭和六年（1931）生於東京，二十八年（1953）自國學院大學畢業，進入小學館。歷任『小學四年級生』、『中學生之友』編輯，後於昭和三十七年（1962）就任『中學生之友　二年級生』總編輯。隔年，『中學生之友』停刊，就任新創刊雜誌『Boy's Life』總編輯。昭和四十三年（1968）創辦『Big Comic』，就任總編輯。日後陸續創辦『Big Comic Original』、『FM Recopal』、『BE-PAL』、『DIME』、『SERAI』等，將近二十本雜誌。平成三年（1991）就任專務董事，平成八年（1996）卸任後擔任公司顧問。平成十一年（1999）卸下顧問職位。

—　感謝您接受我的訪問。之前我拜託過您好幾次，但您回答我「編輯待在幕後就好」、「對方都已經死了無法提出反駁，搬出他有的沒的事情出來說嘴不合我胃口」，難以突破您的心防（笑）。

小西　要聊手塚先生嗎？我沒當過他的責編喔，沒當過手塚番。

—　啊，不是的。小西先生在這本訪談集中以當事人的身分登場過許多次，我想趁這次文庫改版時向您確認事件真相，或聽聽您對那些事情的看法。首先想了解您剛進小學館時的情形。您是國學院大學畢業的吧？

小西　昭和二十八年（1953），剛好是大學改變學制那年，舊制和新制的畢業生同時出社會，新鮮人的人數好像是十六萬吧，比往年多了一倍，工作非常難找。基本上，公司還是以舊制畢業生優先。我應該是去考了小學館和NHK的筆試吧？NHK的考試很無聊，都是常識問題，簡直像新制高中的社會科考試。我都沒念書，所以應付不了那種的（笑）。

—　昭和二十八年（1953），希望進小學館的人有多少呢？

小西　小學館和集英社一起舉辦入社筆試，預計採用二、三十人，結果來了三千個左右吧。不過我當時並不覺得自己會落榜。

—　小西先生當時有進小學館後希望從事的工作嗎？

小西　我想編『小學四年級生』。當時小學館的主幹是學年誌，而我在新人研習時得知五、六年級的學年誌印量大跌。四年級生印四十萬本的話，五年級生只有十五、六萬本，我想四年級是學年誌的轉捩點吧。

—　公司告訴你們，讀者原本是讀爸媽買給他們的書，後來轉換成自己選擇要購買什麼，對吧？

小西　不，就算爸媽持續買，內容還是太無聊了，他們漸漸就不讀了。

—　啊，『小學四年級生』的內容如果有趣的話，他們就會接著買『小學五年級生』、『小學六年級生』。那後來有沒有順利被分配到『小學四年級生』的編輯部呢？

小西　有。

—　當時學年誌的編輯部有幾個人啊？

小西　五個員工加總編輯。大概是我進公司第二年吧？鈴木昌夫先生從『三年級生』總編輯轉任『四年級生』總編輯，雜誌有大概一半的內容都丟給我做。因為我手腳很快，不喜歡每天摸一點、摸一點。當時講談社正在籌備『Bokura』和『Nakayoshi』。

小西 　讀者年齡層剛好是比『少年 Club』、『少女 Club』還要低的月刊幼年誌。

―― 　讀者設定剛好是四年級左右呢。因此隔年的四月號開始，我們捨棄了原本在做的、感覺很老氣的世界名著摘錄小說，改搭配刊照片的驚悚小說，作品名叫《黑色音樂盒》，照片模特兒啓用了安田祥子、章子姊妹，其中安田章子就是後來的由紀沙織。

小西 　真是大膽的企畫變更呢，上頭沒盯你們嗎？

―― 　稿子都校對完了，不知道誰才放話說全部重做，企畫泡湯。我氣到一個星期左右沒去上班，因為我認為，要對抗『Bokura』和『Nakayoshi』就只能靠那樣的內容了。不過總編輯鈴木先生也贊同我的意見啦。後來因為這件事，我被調到『中學生之友』去，鈴木先生也受到波及，被扔到其他地方去了。我想我欠了他很大的人情。鈴木先生後來編了《日本國語大辭典》呢，是個非常厲害的編輯。

我沒辦法當什麼什麼番啦

―― 　昭和三十年（1955），手塚老師和小學館合作的第一個連載《流星王子》在『中學生之友』上揭開了序幕，責任編輯是鈴木五郎。

小西　對啊，就是插畫家鈴木御水先生家的女婿，那個五郎。專門代班別人的工作，坐辦公桌的專家。當時他一直守在手塚先生那裡，而一肩扛起他份內工作的人，就是我啊。

——啊，也有這種角色呢。小西先生本身沒當過作者的責編嗎？

小西　有啊，不過我覺得跟在作者身邊等稿子很浪費時間。應該是山川惣治吧？我有次帶著排版紙到他工作室去，編排跟他一點關係也沒有的頁面，結果他很不爽（笑）。我沒辦法當「什麼什麼番」啦。

——您在昭和三十七年（1962）當了『中學生之友　二年級生』的總編輯對吧。

小西　當時我把卷頭四色照片頁拿掉，換成單色照片頁。

——就學年誌而言，感覺變得很時髦呢。

小西　有大人的週刊雜誌的影子。有個胸部很大的國二生，應該是叫青山薰吧，胸圍九十六公分。

——來這套啊（笑）。強調胸部很大。

小西　當然的啊（笑）。

— 從七月號開始，總編輯的名字換成了小西先生。上一期的卷頭特集是〈白熱化的美蘇宇宙戰爭〉，基本上走時事路線，結果七月號的卷頭特集變成〈東西方假鈔故事〉，娛樂性很強的文章（笑）。

小西 是這樣嗎？

— 然後還有〈『暗影中的 ＦＢＩ』保險調查員〉、〈邪惡祕密帝國 黑手黨〉，陣容神似日後的『Boy's Life』（笑）。隔年『中學生之友』三本都停刊了，您上任時公司就已經做出這個決定了嗎？

小西 公司原本考慮改版，但到了十月突然往停刊的方向運作。不過我有我的計畫。我心想，那就創一本綜合性的雜誌，讀者就設定成國中生以上、高中生為主吧。

— 咦？『Boy's Life』不是有漫畫嗎？

小西 一篇都沒有！

— 有白土三平先生的單篇完結漫畫連載吧？

小西 我不認為那是漫畫。

小西 「啊，你把它歸類為文章的一種，跟小說一樣。」

小西 「對啊，因為我不懂漫畫。」

—— 「昭和三十八年（1963），『Boy's Life』創刊，而您就任總編輯。這本雜誌非常獨特，有您強烈的風格，不過您待了兩年就被調到『少年Sunday』當總編輯，這是為什麼？」

小西 「為了支援『女性Seven』，公司把『少年Sunday』的總編輯調過去，然後叫我過去補空缺。我不懂漫畫，所以還跟公司說我不想去呢。」

—— 「自承不懂漫畫的編輯，當上『少年Sunday』總編輯後做的第一個工作是什麼呢？」

小西 「我去了手塚治虫那裡。因為我翻開『少年Sunday』，發現上面沒有手塚先生的連載。」

—— 「啊，昭和三十四年（1959）創刊號上開始連載的《驚奇博士》在三十七年（1962）中斷，因為他開始畫《勇者大丹》了。您去找他那次是雙方第一次見面嗎？」

小西 「談工作的事是第一次。手塚先生問：『你來做什麼啊？』我說：『少年Sunday』上沒有手塚先生太奇怪了，請您在我們這畫吧。』結果他說：『你不知道嗎？我和『少年Sunday』斷絕往來了啊。』」

—　發生什麼事了啊？

小西　不知道，我對那種事不感興趣。後來我三不五時就往手塚先生那裡跑，結果他自己主動打電話連絡我，說他應該是可以畫，要我去一趟。一到他工作室，他便說他在『少年Magazine』畫的連載出了點狀況，不能繼續畫下去了，問我這邊能不能讓他接著畫下去，還說他已經在和講談社交涉了。我才不想接那種爛攤子咧。

—　啊，是《W3》事件呢。他才沒和講談社交涉咧（笑）。

小西　這件事還牽扯到電視台、贊助商，感覺他已經陷入絕境了。我只好說，如果你願意從頭開始畫的話，就把連載移過來吧。也沒別的辦法囉。

—　他在『少年Magazine』連載六話，隔週就把連載移到了『少年Sunday』。

小西　咦，他畫了六話啊？

—　是的，六話（笑）。接著是昭和四十三年（1968），『Big Comic』總算要創刊了。準備期大概有多長呢？

小西　我擔任『少年Sunday』總編輯當到四十二年（1967）十月，所以實質上的準備期是三個月吧。

―― 白土三平是關鍵作者，新雜誌能不能創刊就看能不能找他來畫了。

小西 我的主管是那麼說的。

―― 聽說小學館原本打算把白土先生連載《Kamuy 傳》的雜誌『GARO』也買下來啊。

小西 我不知道，也許是我主管在處理的事吧。

―― 白土先生的經紀人是他的親弟弟岡本真，這件事由他居中斡旋。聽說他提出的條件是不只把『GARO』帶過來，連總編輯長井勝一先生也要來，結果就吹了。

小西 我完全不知道。我聽主管說他們已經在和三平先生交涉了，結果一去找他才發現完全沒進展。之後一個月左右吧，我每天都跑到位於千葉的三平先生家。三平先生是真的把身體搞壞了，所以我最後心想：哎，看來是絕對沒望了。我決定把『Boy's Life』邀了但沒刊的單篇完結漫畫〈野狗〉刊到『Big Comic』上。三平先生還問我：「真的要刊那篇嗎？」當初決定不採用稿子的人是我主管啊。

―― 我記得那短篇是在說，有個少年同情流浪的小狗，偷偷養著牠，結果被爸媽發現，要他把狗丟掉。少年為了洩憤，便抱著小狗跳向行駛中的列車。最後得救的只有小狗，牠從少年手中

小西　少年自殺這點吧。

―　溜走。對小狗而言，少年的想法一點也不重要。我還記得我讀了這篇故事很佩服，心有戚戚焉。那篇漫畫有什麼地方不妥嗎？

小西　對於出版學年誌的出版社而言，雜誌刊出自殺這種情節不太妙吧。

―　『Boy's Life』是以高中生為對象的雜誌吧？

小西　這樣啊。那你們和白土先生的關係沒有惡化嗎？

―　有啊！在那之前的〈戰爭〉也請他改稿，因為他的表現太血腥了。

小西　這樣還要拜託他畫新的稿子，很硬呢。

―　不，他到最後的最後有意願幫我們畫，但身體狀況不允許。

「我不畫，行嗎？」

―　聽說小西先生忘了向手塚老師邀稿，手塚老師還直接打電話問編輯部⋯「我不畫，行嗎？」

——　對小西先生了解很深的人說，你應該不可能犯那種失誤。

小西　我還記得在創刊那年的一月，他老早就打了電話過來，而我當下立刻打了個圓場：「您當然要畫啊，您是『Big Comic』同人的一員。」（笑）我事前找手塚先生談過很多事情，應該至少有進展到「到時候就麻煩您了」的階段。不過我後來一直忙三平先生的事，大概忘了告訴他截稿日和頁數之類的吧。

小西　每個人都是我選的，我親自邀稿的。

小西　手塚治虫、白土三平、齊藤隆夫、石森（石之森）章太郎、水木茂——創刊號的陣容用現在的眼光來看依舊豪華呢。

——　選擇的基準是什麼呢？

小西　這些漫畫家都在少年漫畫的世界創造了一個時代，而我想看他們畫給成人的漫畫。

——　有人說『Big Comic』砸大錢把當時的一流作者都集合起來了。

小西　沒花什麼錢喔。每個人的稿費計算方式都一樣，八成比其他雜誌還低咧。我還對手塚先生說：「您在少年漫畫的世界或許是個巨匠，但在我們這邊跟新人沒兩樣。」（笑）

——啊，那就是「同人」的意思啊。稿費不是重點，而是「參加」這件事有意義（笑）。

小西　是啊。我認真想打造「可滿足大人鑑賞眼光的漫畫」，來對抗當時的中間小說²，大家對此都很有共鳴。

——不透過文章，而是透過漫畫的表現技法去挑戰文藝創作。每期的作者感覺都很認真在較勁呢，楳圖一雄³或藤子不二雄（藤子・F・不二雄 藤子不二雄Ⓐ）等人的單篇完結作品也包含在內。

小西　吃最多苦頭的就屬手塚先生了吧。

——經過《吞下地球》、《I・L》的摸索，感覺到了《桐人傳奇》才抓到青年漫畫的感覺。話說，手塚老師的責編當中有很多新鮮人，或者說年輕人呢。

小西　全是新人，但還是更換得很頻繁（笑）。手塚先生說：「我這邊不是教育編輯的地方啊。」我就回他：「不過這也是理解年輕人想法的好機會啊，你也有學到東西啊。」（笑）

——啊，聽說手塚老師曾經親自送稿子到編輯部呢。

小西　我早上到公司發現桌上有一份稿子，結果是手塚先生的漫畫。我心想，八成是編輯回家前放

的吧，結果那個編輯來到公司後竟然說：「咦？稿子來了嗎？」我前一天晚上打電話給看守著手塚先生的責編，他說感覺好像來不及了，我就對他怒吼：「來不及的話就回來吧！」結果呢，因為他是新人，真的就跑回來了，認為某個時間點已經過了，已經來不及了。

小西　小西先生不覺得他真的會跑回來。

—　不覺得啊。我想手塚先生也慌了，急急忙忙地畫完，後來大概是請經紀人之類的人把稿子送過來吧。

小西　那也太誇張了吧（笑）。

—　不，傳聞是說手塚老師親自把稿子送過去的耶（笑）。

小西　『Big Comic』上的手塚作品，連載時間都不長呢，很快就換成了新的企畫。其中《Ｉ・Ｌ》最短，連載八個月，應該是畫了十六話吧。

我對他說：「你愛怎麼畫都行，我保證一部作品讓你最少畫十年。」但他自己會膩。極端一點來說，他畫第一話的期間就膩了，開始想畫下一部作品（笑）。

——
企畫更替時不會開會嗎？

小西
不會開啊，說穿了開會也沒意思，老師的想法比我們多上許多。

手塚先生是我的重要同志

——
還有一件事想向小西先生確認。大阪萬博時，責編爲了阻擋試圖溜出旅館的手塚老師，結果摔落樓梯，一氣之下衝上樓梯推倒他，還揍了他。有這件事吧？

小西
當事人完全沒向我報告，因此我不知道詳情。

——
手塚老師打電話表示希望換掉編輯，結果小西先生說：「要我換掉責編，我還不如跟你斷絕合作。」老師就不說話了。當時他要是說：「你的責編打了我。」會發生什麼事呢？

小西
不管發生什麼事，編輯都不該對作者動手。不管怎麼看待這件事，都得做出處分才行。會不得不將編輯調離編輯部吧。

——
啊，果然是這樣呢。

小西
不過後來手塚先生什麼也沒說，編輯也沒來報告。我不知道他們之間有什麼衝突，以爲他們

已經解決了，就刻意不過問了。我對那類事情並不關心。

—— 我還聽說有責編對他丟剪刀，要拿刀砍他之類的，當時各雜誌的總編輯口徑一致，都說聽過傳言，但不確定真假。

小西 也只能那樣回答了吧。幾乎不知道當時狀況。我原本以為我跟手塚先生之間沒什麼值得一提的佚事，不過像現在這樣聊著聊著，意外發現滿多的呢，形形色色都有。對我來說，手塚先生是重要的同志。

—— 昭和四十七年（1972），原本定位為『Bic Comic』增刊的『Big Comic Original』改版為定期出刊的雜誌，同樣獲得成功。從那時候開始，大家就說小西先生是「漫畫界老大」了（笑）。

小西 我很討厭那稱號呢，因為我原本根本不懂漫畫。我接著辦了『FM Recpal』、『BE-PAL』、『SERAI』等一本又一本的雜誌，其中一個原因就是討厭大家那樣叫我。不，應該說那是一大動機。

—— 從這角度去想，小西先生等於一直在幫年輕人創辦新的綜合雜誌呢。『Boy's Life』是集大成，當中原本歸類為「文章」的漫畫獨立成『Big Comic』，扉頁插圖的企畫發展成『BE-PAL』，情報

小西　頁則變成『DIME』。

也許是吧。『Boy's Life』是我青春的產物啊，而照這邏輯而言，『Big Comic』就是我堅持己見的產物吧（笑）。

——您說的『Big Comic』已經創刊五十週年了呀，真是固執對了（笑）。

譯注　1　安田祥子、章子，為當時著名的童謠歌手。

　　2　中間小說，小說家久米正雄提出的名詞，意指介於純文學與大眾文學之間的小說。

　　3　謀圖一雄，恐怖漫畫家，有《漂流教室》、《十四歲》等作品。

後記

如前所述，我並沒有當「手塚番」的經驗。昭和四十八年（1973），剛進公司的我被分派到『少年 Sunday』，當時並沒有手塚治虫老師的連載。那是編劇與漫畫家合作的漫畫席捲業界的時代。新人只能靠體力決勝，因此公司會分派給我們的工作，首先就是追著火紅的編劇跑，迅速收稿，然後送到等著作畫的漫畫家那裡去。編劇動作太慢時要安撫漫畫家，這也是重要的工作。

我是在那一年年末的感恩宴會上第一次親眼見到手塚老師，地點是京王 Plaza 宴會場。宴會進行到一半時，小小的騷動聲像漣漪般擴散開來，我回頭一看，發現那騷動的中央是笑容滿面的手塚老師。彷彿全場只有那裡打著聚光燈，他以大明星之姿翩翩登場。

後來我在其他宴會上也看過他好幾次，但總是遠遠張望，並沒有機會和老師親暱交談。看著看著，宴會就結束了。

平成十一年（1999），我從『Big Comic』編輯部調到單行本編輯室。如果我沒認識當時的室長志波秀宇先生的話，這本書大概不會問世吧。我在酒席上得知志波先生曾經是「手塚番」，開始向他詢問手塚老師「相關傳言的真偽」。

這些事實在太有趣了，我認為應該要以文字的形式流傳下去，於是重新訪問他一次。我不忘再現自己當初的訝異，同時也整理了各種情報，完成的稿子就是本書第一回。

我當時負責編輯的『Big Comic Special 增刊』只有我一個人經手，沒什麼需要顧忌的，我便試著把稿子刊了上去，沒想到意外獲得好評。我心想，既然如此就一直做下去吧，做到有人不爽為止，於是大膽地刊了十五回。

我個人的看法是，站在編輯立場思考與作者搭擋的問題時，雖然也要考慮個性合不合得來，不過只要雙方的年紀差距在一輪左右，都還相處得來，不太需要勉強自己。如果差距超過一輪，彼此背負的文化和看待事情的觀點就差太多了，相處起來會相當不自在。

這一連串訪談只找跟我同世代的「手塚番」，原因是往後的責編對手塚老師的執著愈變愈淡

薄，和他相處時是在「工作」的意識愈來愈強。

儘管如此，我認為我還是捕捉到了一個時代的變遷。首先是「故事漫畫＝手塚治虫」的時代，接著我描寫了一批為手塚瘋狂奔走的編輯之群像，對他們而言，只要能拿到他的稿子就好，他畫什麼都可以，最後出現了對手塚治虫編劇手法提出根本質疑的編輯。這同時也是編輯陣營累積出漫畫暢銷法則的過程，至於掌握這法則是不是一件好事就先不論了。

任何一本書大概都一樣吧，不過這本書也真的是獲得多方協助才得以順利出版。在此就不一一列出每個人的名字了，但我真心感謝您的支援和協助。對，我就是在說您。

平成22年（2010）8月

佐藤敏章

文庫版後記

既然要做文庫版，我想就得放點「特典」才行，於是我新增了小西湧之助先生的訪問，他是『Big Comic』的創刊總編輯，將手塚老師拉進青年漫畫世界的人。此外，我還請石坂啓小姐新畫了一篇 Comic Essay，代替解說文，她曾任手塚老師的助手，後來也以漫畫家的身分大放異彩。

這次也要大力感謝手塚製作經理古德稔為首的眾多人士。我這個自稱到死都是漫畫編輯的男人，一時興起所推出的訪談企畫，而你們願意奉陪。

接受我訪談的各位「手塚番」：同為漫畫編輯的我，能像這樣以文字記錄下你們的事蹟真是太好了。

平成 30 年（2018）6 月

佐藤敏章

呀，我今天開始就是助手了。

我會努力幫忙老師的唷呀。

皮諾可，麻煩妳畫塗黑線。

還有這邊，和這邊，Z。

好的，組長！

←流線

一九七八年，手塚製作公司當時位於高田馬場，老師手上的連載有：《怪醫黑傑克》、《火之鳥》、《佛陀》、《未來人》、《小小獨角獸》等，老師、漫畫部工作人員和責任編輯們都忙碌得不得了。

神樣的指定表

※除了稍微美化編輯之外，一切都符合事實。

石坂 啓

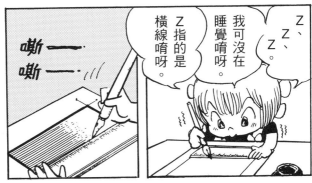

Z、Z、Z。

我可沒在睡覺唷呀。

Z指的是橫線唷呀。

嘶——
嘶——

啪嗒

吹轟機，吹轟機。

哎呀！塗掉太多了。

失敗了啊啦。G代表的是修正液的

畫功很好的助手會被派去畫大樓、火箭等困難的背景，但新手一開始只能塗黑線和擦鉛筆線。

還有練習依照老師的指定記號畫簡單的背景或圖樣。

那個年代的網點，種類沒有現在那麼多，對手繪的重視度仍比網點高。

手塚製作獨創的「Z」和「G」代號，都是為了讓時間短缺的老師和工作人員節省工夫才想出來的，靠一個字就能溝通。

這丫頭的畫技太爛了吧？

不行啊，已經沒時間了呀——

誰來代替她啊——

吵死啦呀！

你看，我幫你們畫了衣服的花紋啦呀。

第一天

第二天

第三天

助手也得熬夜工作，但至少能和其他助手輪流休息。

責編等待原稿完成的期間，則幾乎連走出工作室一步都不行。

老師的房間和編輯等待室是分開的，編輯不知道什麼時候會叫到自己，因此絕對不能離席。

週刊誌的責編，每個星期應該有一半的時間得窩在手塚製作吧。

這期間哪裡都不能去……

左上背景的「T」指的是縱向的線，如果一再重疊，就會變得愈來愈灰暗、恐怖喔～

看吧。

不能洗澡，三餐都吃外賣，總編輯、印刷廠、照相打字社不斷地催促和怒罵：

「還沒好嗎？還沒好嗎？」

責編們不得不一直向他們賠不是。

但又不能對老師發火……

不是皮諾可弄的。

牆上開了個洞唷呀。

啊？

這啥？

垃圾？

某人披在脖子上的毛巾！

被撕得稀巴爛了！

工作室內總是充滿殺氣。

基本上只有老師的經紀人松谷先生可以聯絡他。

為了讓老師專心工作，我們不能從助手工作室這裡呼喚老師，只能靜靜等待。

在旁人眼中，我們看起來像是在混水摸魚，

但這種時候的痛苦在於……

297

各出版社的責編們要和老師開會，面對其他公司的人也要懂得應對進退——不管是體力、心力，或是智力都得用上，可說是極度嚴苛的工作現場。看到他們專業的表現，會一再被感動。

咦？他在模仿皮諾可咩？

偶是唦，偶在找一葛叫黑傑克的輪啦。

頭髮黑黑的，白擺的，「黑黑的」用平假名，「白擺的」，要換行。

在地球外壞孕唷呀。

壞孕，片假名，不是懷孕，是壞孕唷呀。

不能看。

不能笑。

如果在時間緊迫時更動草稿台詞，編輯就得直接打電話用念的，請人重新照相打字。我後來經常想到，如果那年頭就有傳真機，該有多輕鬆啊。

沒問題。

老師大概會抽掉這張吧。

呵

咦!?

老師搞錯頁數了啊。

咦？原稿是不是多了一張？

哇——圖幾乎都畫好了呀。

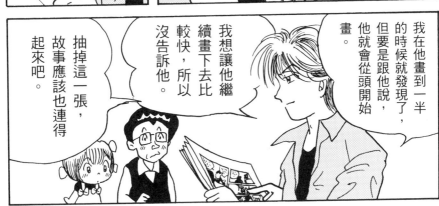

怎麼辦呢，秋田先生？

全部重畫的話會很花時間的。

我在他畫到一半的時候就發現了，但要是跟他說，他就會從頭開始畫。

我想讓他繼續畫下去比較快，所以沒告訴他。

抽掉這一張，故事應該也連得起來吧。

失走啦～

刻意讓老師多畫稿子，專家的大絕招……

不過他的預測是正確的，老師毫不猶豫地抽掉了那頁。

大家在工作室總是大呼小叫、
手忙腳亂，無比慌張，
但每個人都很尊敬手塚老師，
無一例外。

我認為每一個人
都非常喜歡老師的漫畫，
對老師的工作態度抱持敬意，
也對自己能經手老師的稿子
感到驕傲。

而老師的稿子，
實際上也非常優秀。
有時故事主線突飛猛進，
有時會完成極為漂亮的稿子。

黑色和綠色，
調成深綠……

黃綠色，
綠色，1.5……

好，接下來
是彩稿，

小心別讓
紙起皺喔。

好！

手塚製作
畫彩稿時使用的媒材，
是一般小學生用的
水彩顏料，
總共只有十一色。

老師事前已做了
幾十種色指定，
有混色，
有使用單色，
並且分成五種濃淡。

嘰哩
呱啦

影印—

影印—

呀—
次—
全出來了
呀—

老師會從淡色開始指定，
然後漸漸疊上不同的顏色，
或做暈染。

助手只會按照指定文字
進行操作，
完全不知道完稿之後
會長什麼樣子。

不過用音樂來譬喻的話，
就像從序奏開始，
各種樂器的和聲
漸漸形成那樣，
根據複雜的指示配置，
在各處的顏色
最終會——

恰恰落在屬於它們的
完美位置，
成就零瑕疵之美。

這讓人非常驚訝——
難道老師一開始
就在腦海中預見
完成的畫面了嗎？

哇～～～

啊，老師！

パタ噠
パタ

好漂釀…

簡資像是
魔法唷呀。

mark 158

手塚番——我曾伺候過漫畫之神

作者	佐藤敏章
封面、內文照片、插圖協力	手塚 Production
譯者	黃鴻硯
副總編輯	林怡君
編輯	賴佳筠
美術設計	林育鋒
內頁排版	何萍萍
漫畫排版、手寫字	林佳瑩

出版者——大塊文化出版股份有限公司 台北市 10550 南京東路
四段 25 號 11 樓｜www.locuspublishing.com｜讀者服務專線：
0800-006689｜TEL：(02)87123898 FAX：(02)87123897｜郵 撥
帳號：18955675 戶名：大塊文化出版股份有限公司

總經銷——大和書報圖書股份有限公司｜地址：新北市新莊區
五工五路 2 號｜TEL：(02)89902588 FAX：(02)22901658｜法律
顧問：董安丹律師、顧慕堯律師 版權所有 翻印必究
Printed in Taiwan.

ISBN：978-986-5406-69-1
初版一刷：2020 年 05 月｜定價：新台幣 380 元

國家圖書館出版品預行編目 (CIP) 資料｜手塚番：我曾伺候過漫畫之神／佐藤敏章著；黃鴻硯譯．——初版．——臺北市：大塊文化，
2020.05／面；公分．——(mark；158)／譯自：手塚番：神樣の伴走者／ISBN 978-986-5406-69-1(平裝) 1. 漫畫家 2. 訪談
947.41 109004154